Impressionism

印象派

U0101969

# RENOIR

## 雷诺阿

全 套 主编 何清编

重庆出版集团 重庆出版社

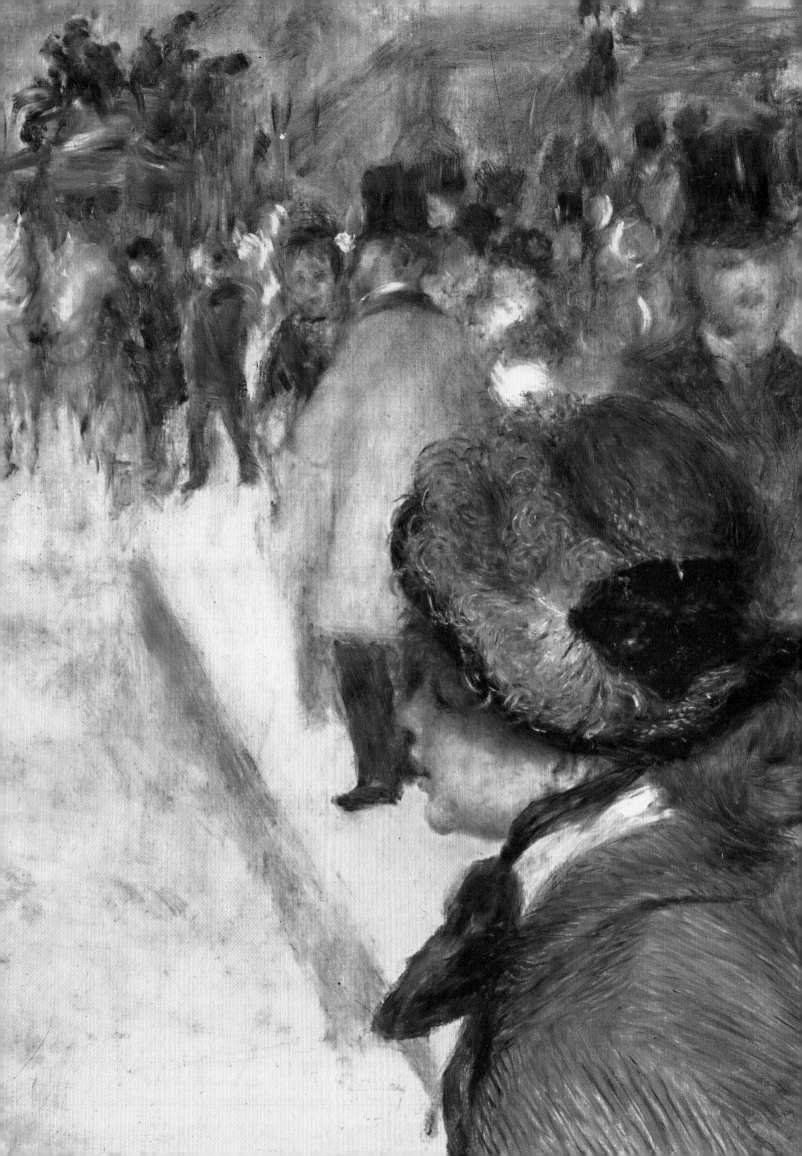

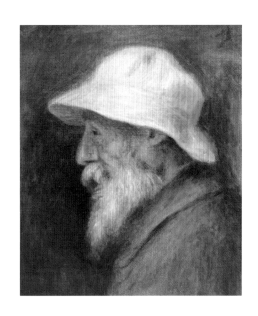

# Pierre Auguste Renoir

皮埃尔·奥古斯特·雷诺阿

1841—1919

Impressionism

皮耶尔·奥古斯特·雷诺阿（Pierre Auguste Renoir, 1841—1919）法国印象画派的著名画家。他的早期作品是典型的记录真实生活的印象派作品，充满了夺目的光彩。直到19世纪80年代中期，他从印象派运动中脱离开来，进而转向人像画和肖像画，特别是妇女和孩童的肖像画。他一改印象派绘画的风格，创作更加严谨和趋于传统。

雷诺阿出生在利摩日的一个工匠家庭，父母都是裁缝。5岁时全家迁居巴黎，在13岁时已学会画瓷器画的手艺。19世纪70年代，作为同画室且同龄的挚友，雷诺阿和莫奈经常相邀共同外出至巴黎近郊写生作画，切磋画技，共同探索画中的光与色的描绘，这也形成了他印象派的绘画风格。

1874年雷诺阿以《包厢》一画参加首次印象派画展，这标志着雷诺阿风格的成熟。随后在1876年，他又在《红磨坊街的露天舞会》一画中，用这种方法表现规模宏大的场面，透过树丛的星星点点的阳光，洒落在人们的身上、脸上、桌上和草地上，真正实践了"光是绘画的主人"这一句印象主义者的口号。这幅作品是印象主义绘画在风俗画方面的重要代表作。表面上看是描绘日常生活中的热闹和欢快，实际上画家真正关注的是树叶间隙的光影变幻，也充分表现了印象主义画家对现实生活的光与色变化的高度敏感。雷诺阿用明亮的色彩、温和的轮廓线和柔软的笔触来刻画19世纪末期的巴黎生活场景，前文提到的《红磨坊街的露天舞会》《游船上的午宴》都是这类题材的代表作。

1876年以后，他的风格臻于成熟。作为这种风格的代表的《夏庞蒂埃夫人和她的孩子们》以明朗、艳丽、令人眩目的色彩，受到评论界和官方沙龙的赞美。随着绘画上的成功，生活境遇也随之改善。于是雷诺阿决定走出法国去寻找新的创作题材和灵感。他去了阿尔及利亚后又取道英国，1881年又赴意大利游历艺术名胜佛罗伦萨、威尼斯和罗马等地，当他在罗马看了拉斐尔的画时感叹道："真是妙极了，我早该看到它们。"这一经历，使他的风格有回归古典的倾向，他说："在油画方面我更喜欢安格尔。"即使如此，他的印象主义精神仍始终保存在他的风景画中。不久后他又觉得自己的风格太过严肃，于是再度采用粗犷自然的笔触却不失物体原有的外形。奠定了这种画风后，他用色更大胆，技法更奔放，他的主题总是女性桃红晶莹的肌肤、丰满光滑的胴体，予人以健康活泼的印象。

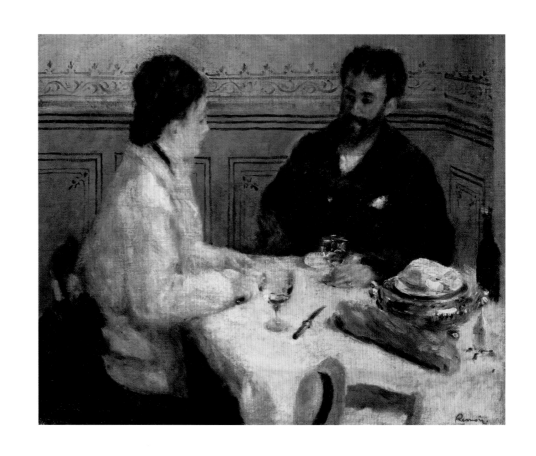

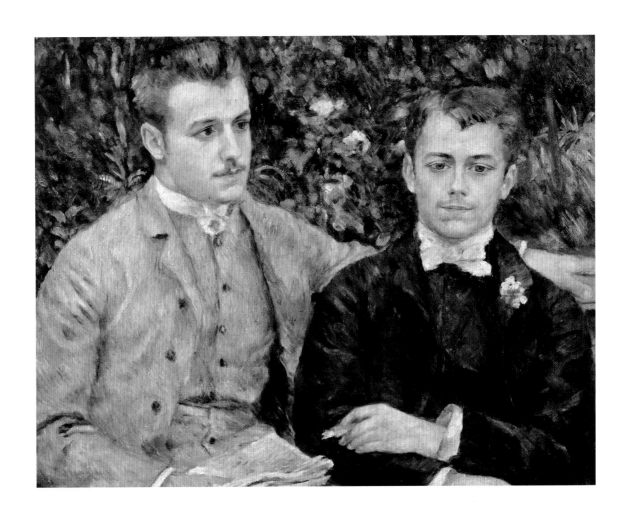

雷诺阿的一生是传奇的一生，他不但是法国印象派最重要的成员之一，也是印象派成员中特点极为鲜明的一位。他的画以人像写生居多，创作的生活场景也反映了对人类的关注和对生活的热爱。画家良好的人际关系、平易近人的性格特点让他成为了印象派最受欢迎的画家。他选择的作画对象往往都是可爱的儿童、柔美的女性和美丽的景色，这都是最能够吸引、打动人的事物，而画家也擅长将这种赏心悦目的感受在画布上表达出来，《小艾琳》《熟睡的少女》都是其中的代表。他笔下的女性往往丰满娇丽、妩媚动人，时常流露出让人怜爱的忧郁神态，晚年创作的《浴女》系列更是将女性的青春与柔美表现到了极致，甚至有艺术评论家认为雷诺阿是表现女性题材最为出色的画家之一。

虽然在艺术生涯上雷诺阿始终保持着日渐精进的状态，但56岁时的一次事故却让他遭遇了沉重打击：在一个雨天他摔断了自己的右臂。虽然随后画家尝试用左手作画，但这次骨折却引发了类风湿关节炎，这让他在之后的20年中不得不与连绵不绝的病痛作斗争。在人生最后几年，他的健康每况愈下，即使到最后手指都不能动弹的时候，还让家人将画笔绑在自己的手腕上继续作画，直到生命的终结。雷诺阿一生都坚持户外写生与创作，共留下6000多幅充满光与影嬉戏的户外写生作品。

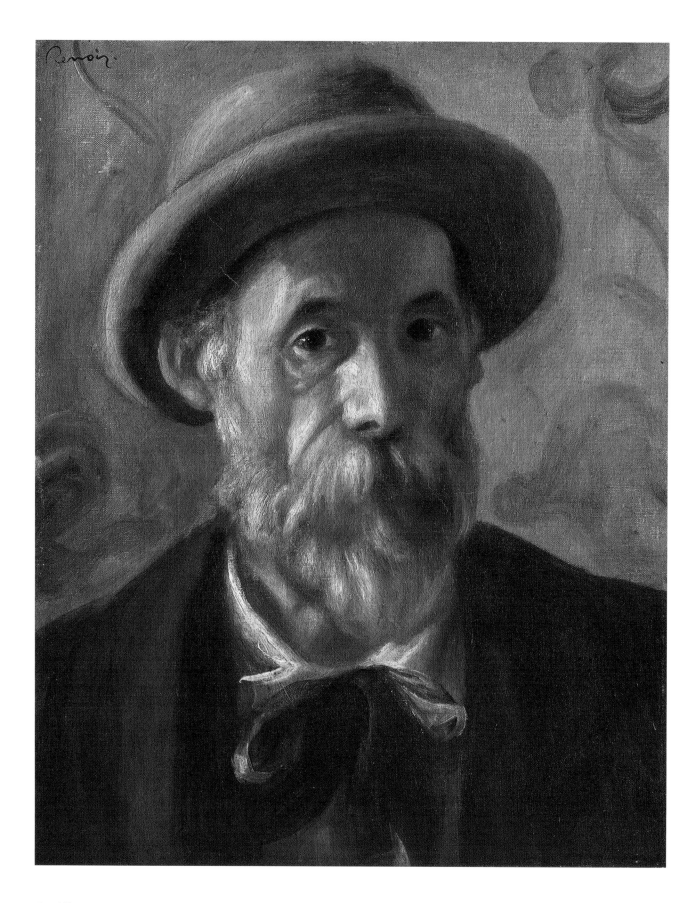

自画像

1899 年
布面油画
41cm×33cm
威廉斯敦，斯特林和弗朗辛·克拉克艺术中心藏

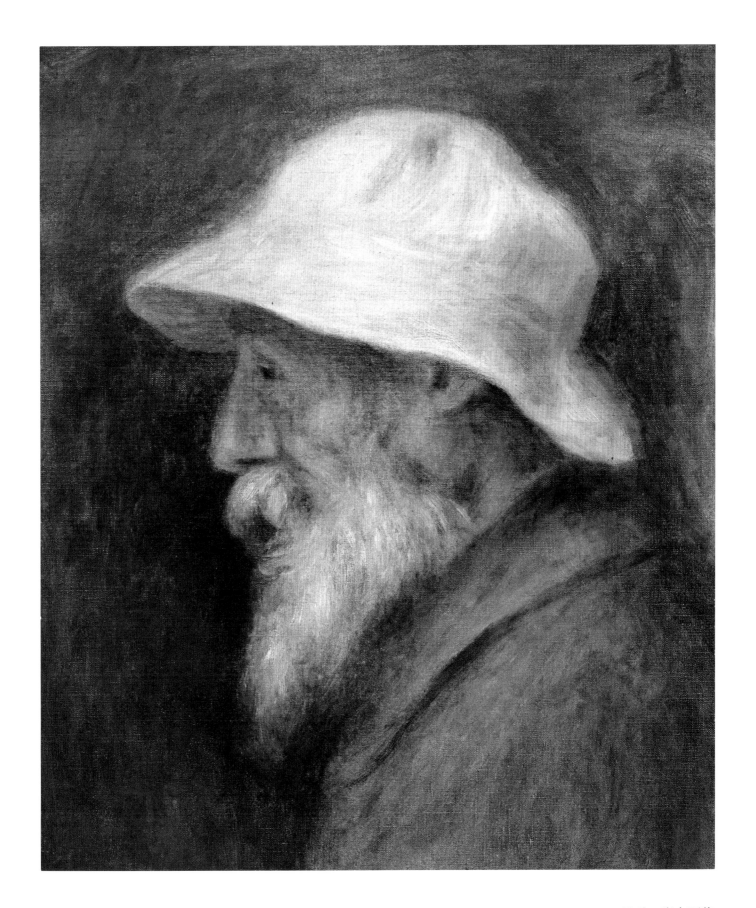

最后一张自画像

1910 年

帆布油画

43cm × 33cm

私人收藏

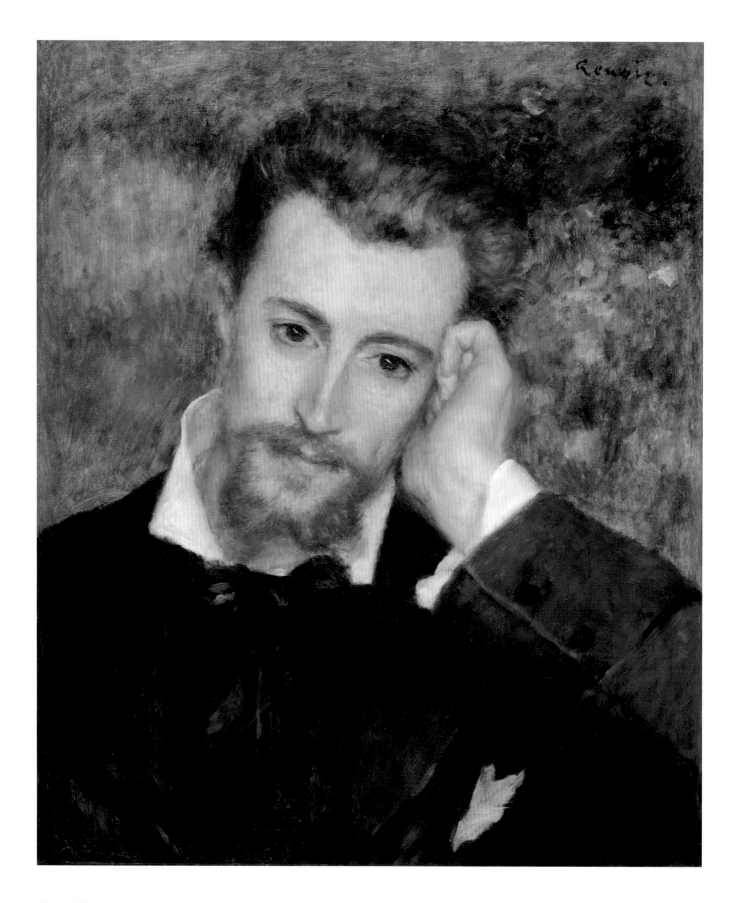

## 男子肖像

1877 年

布面油画
47cm × 39cm
美国大都会艺术博物馆藏

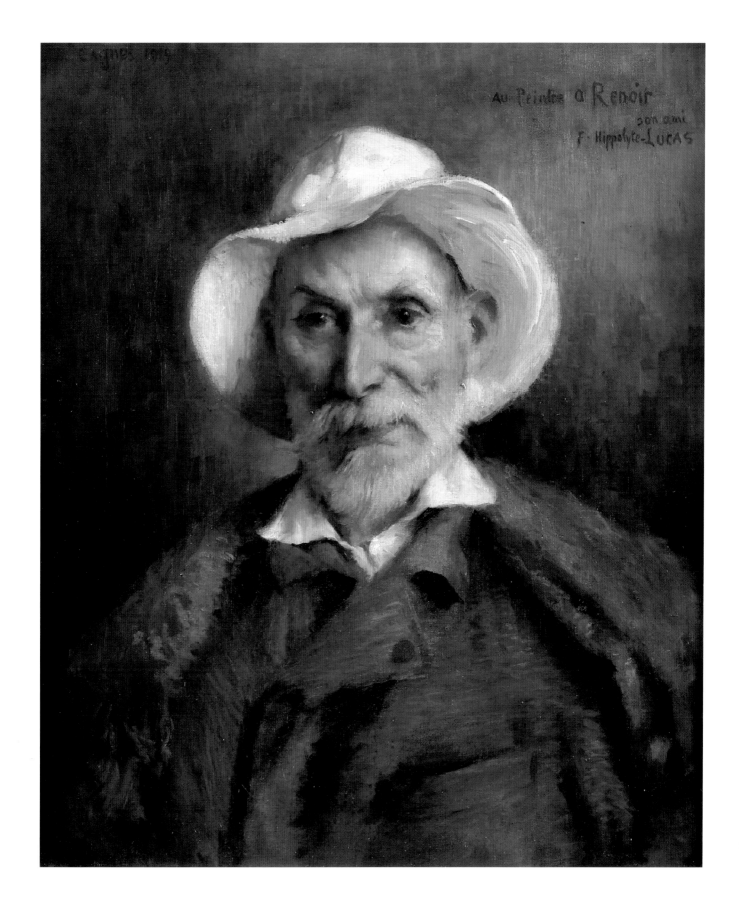

画家的晚年自画像

1887 年

布面油画

48cm × 40cm

私人收藏

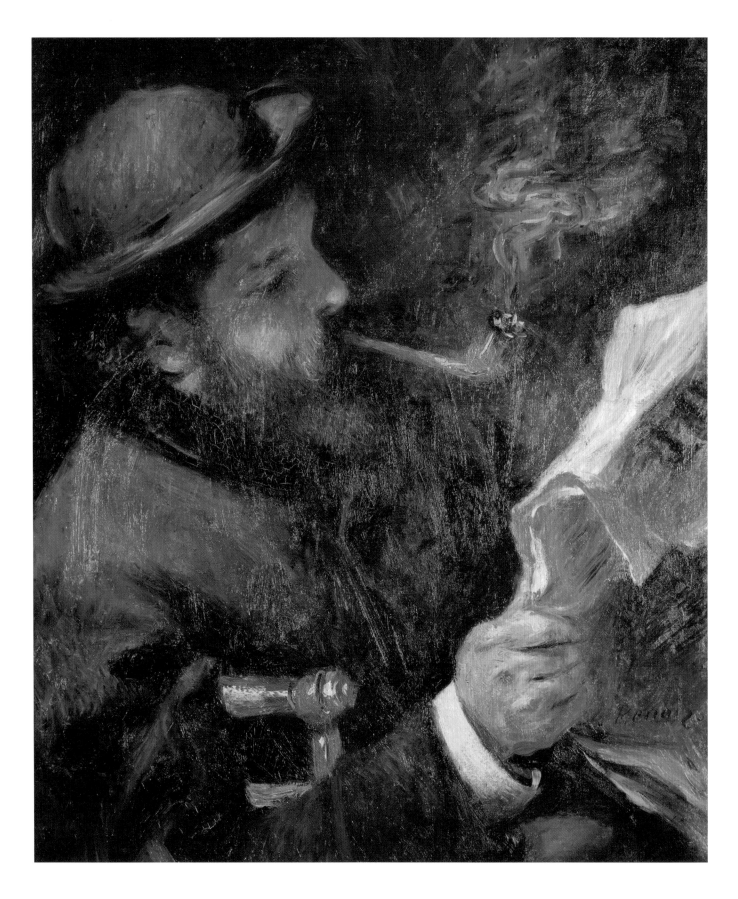

读报的克劳德·莫奈

1873 年
布面油画
61cm × 50cm
巴黎，马蒙丹美术馆藏

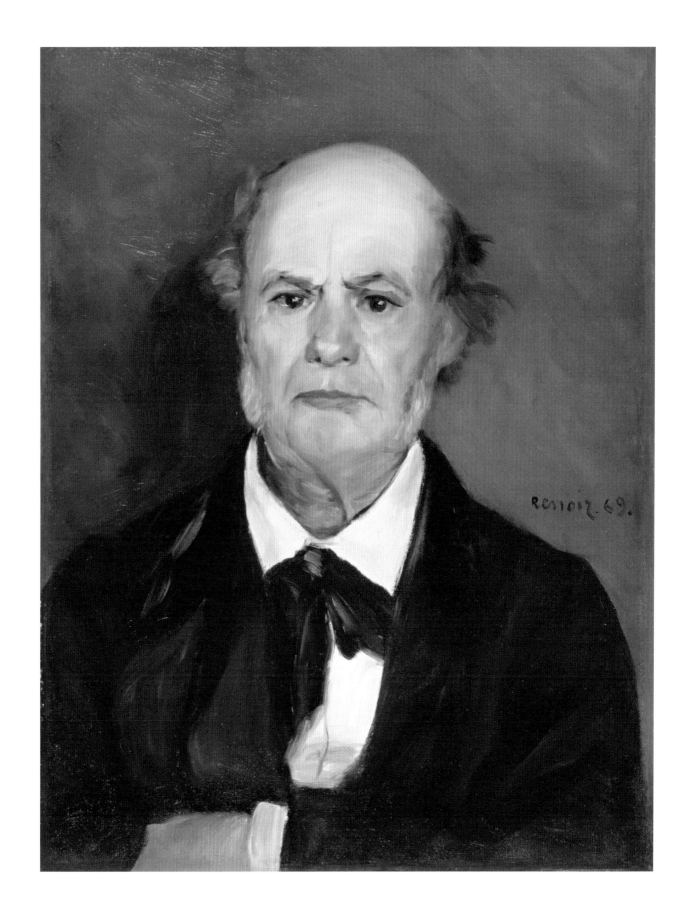

莱昂纳德·雷诺阿（画家的父亲）

1869 年
布面油画
61cm × 46cm
圣路易斯，圣路易斯艺术博物馆藏

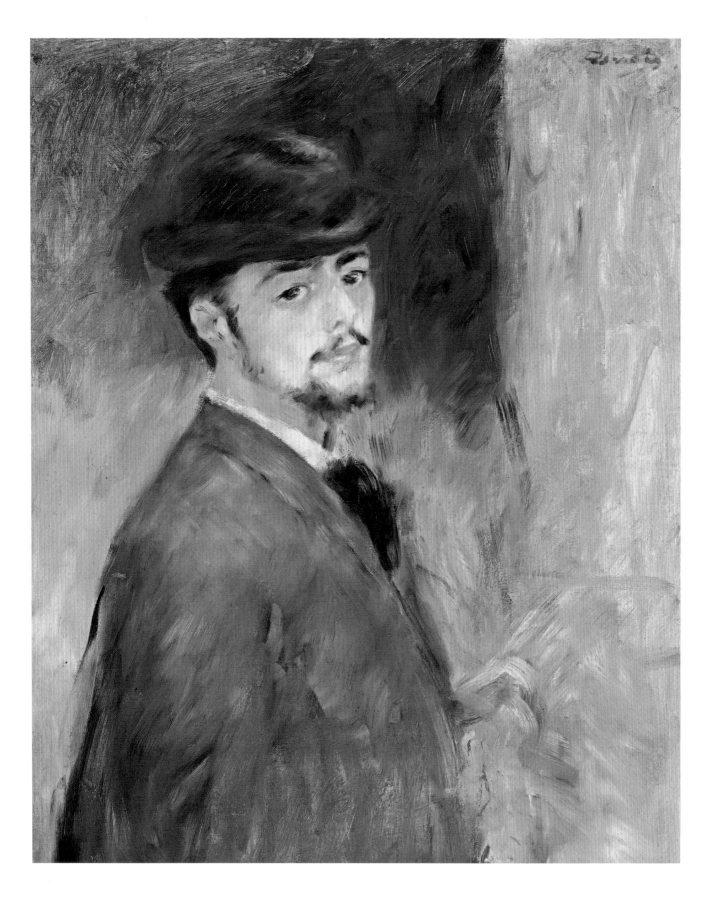

## 男子画像

布面油画
73cm × 57cm
剑桥，哈佛艺术博物馆，福格艺术博物馆藏

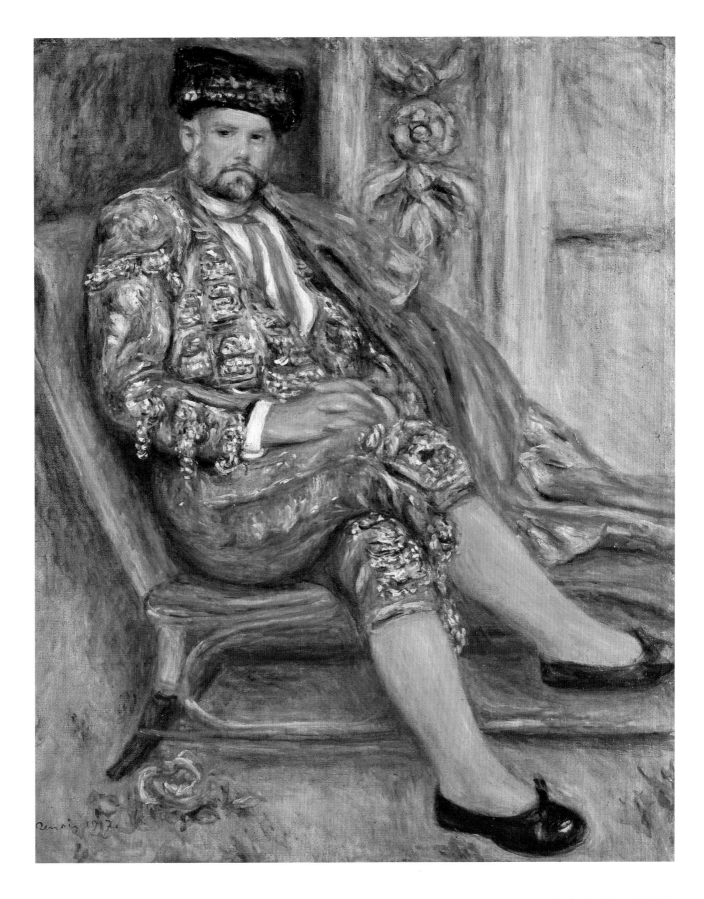

斗牛士安布鲁瓦兹·沃拉德

1907 年

布面油画
102cm×83cm
东京，日本电视台藏

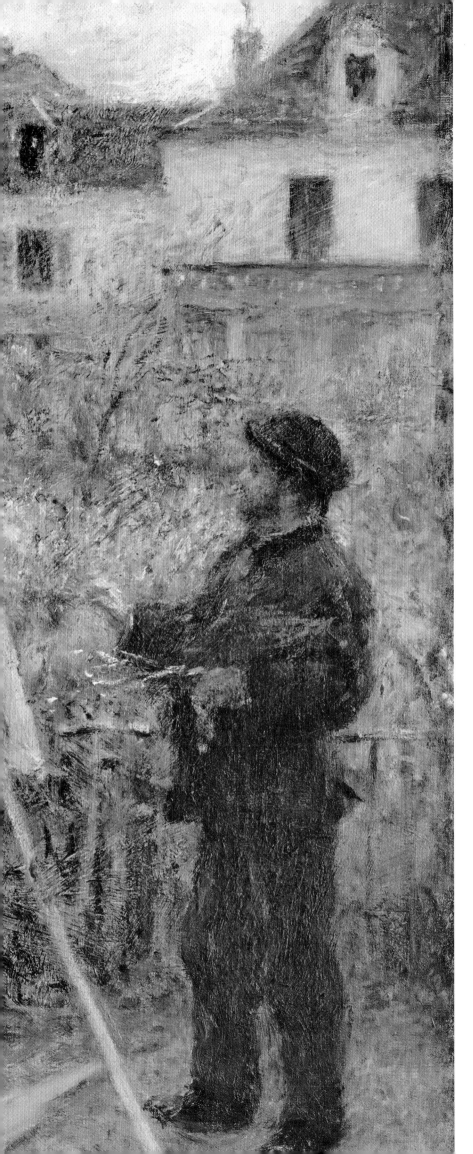

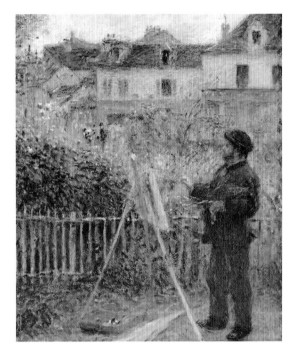

在花园中作画的莫奈

1873 年
布面油画
60cm×46cm
哈特福德，沃兹沃思艺术博物馆藏

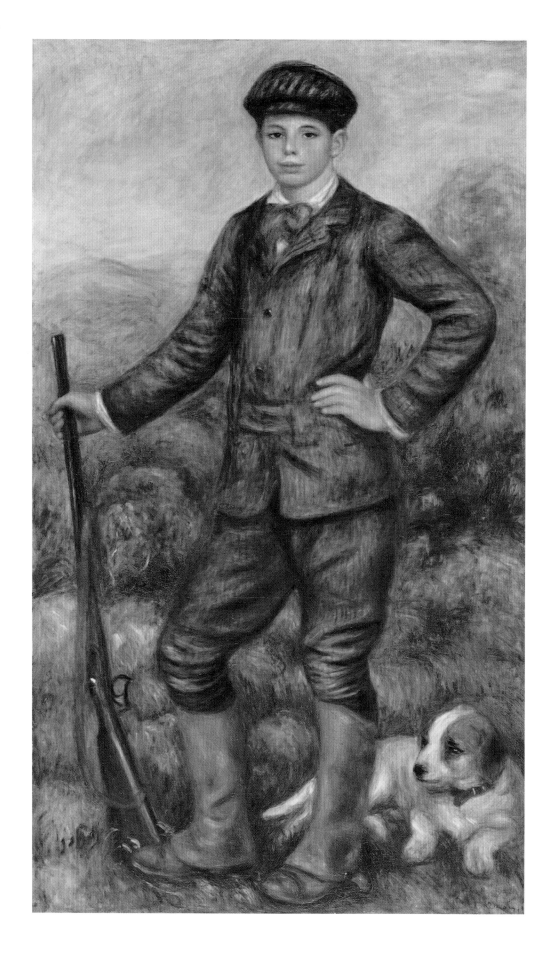

身着猎装的让·雷诺阿

1910 年
布面油画
173cm × 89cm
洛杉矶，洛杉矶艺术博物馆藏

在布洛涅森林骑马
（亨丽埃特·萨拉夫人）

1873 年
布面油画
261cm × 226cm
汉堡，汉堡艺术馆藏

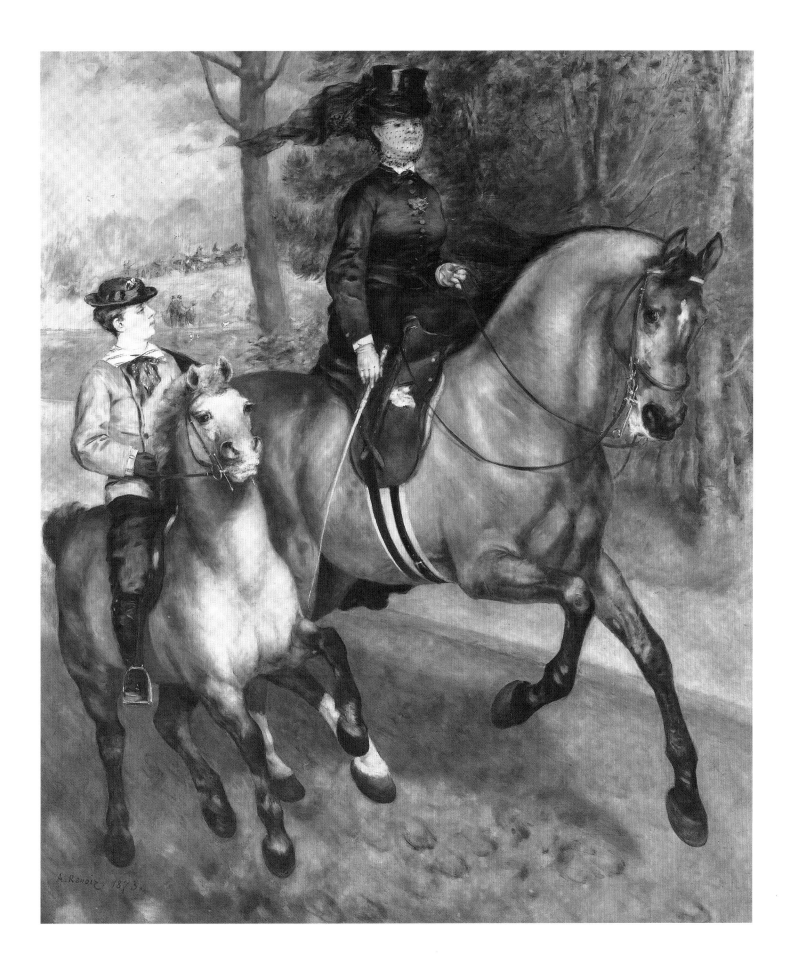

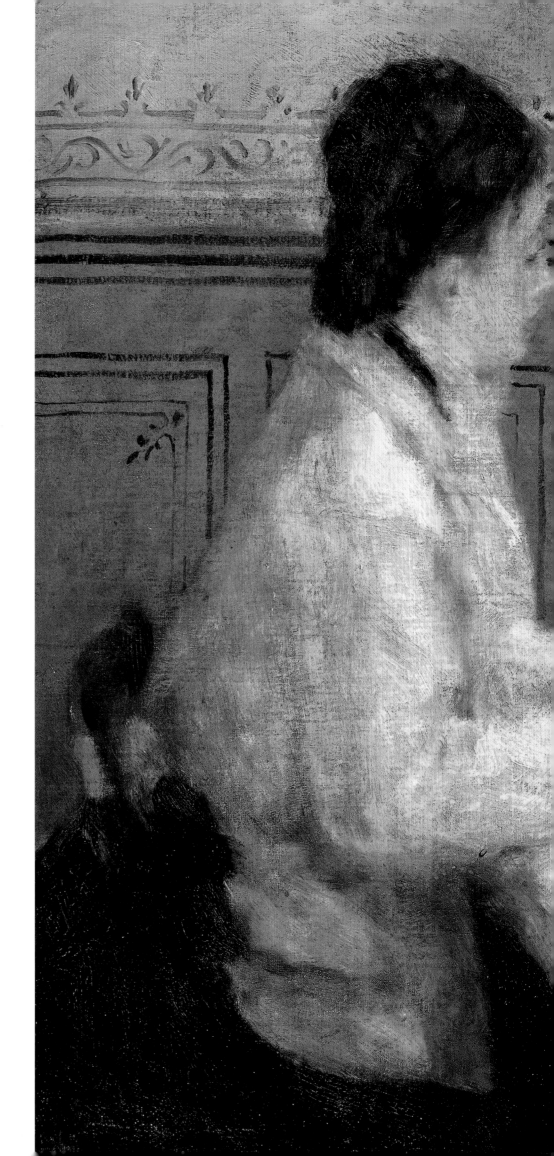

## 午餐

1875 年

布面油画

80cm × 90cm

梅里昂，巴恩斯博物馆藏

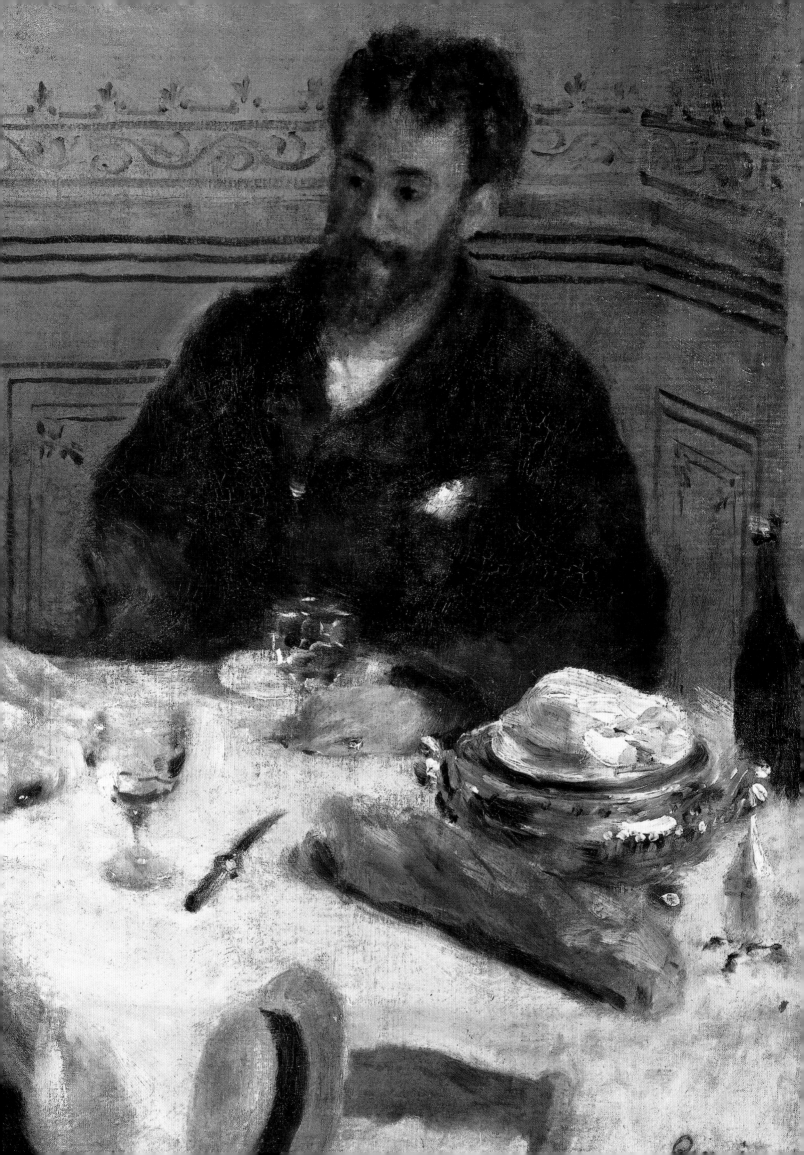

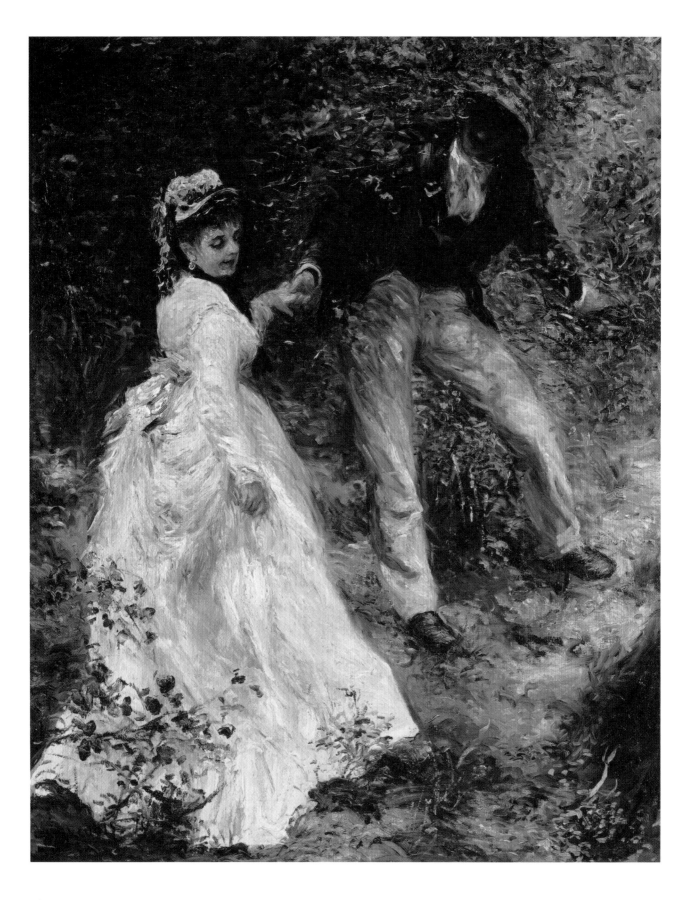

散步

1870 年

布面油画
80cm×64cm

洛杉矶，保罗·盖蒂博物馆藏

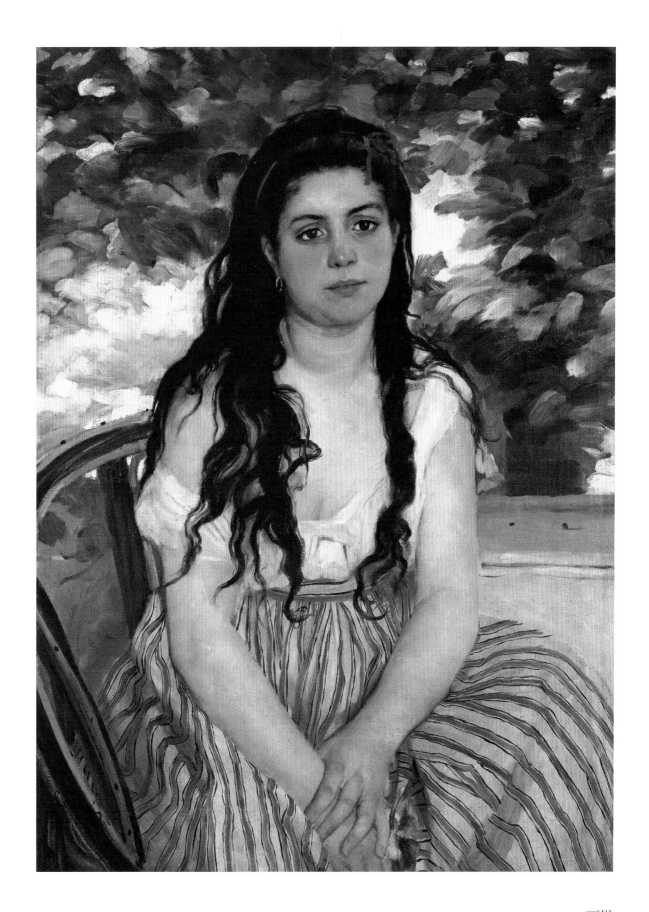

丽思

1868 年

布面油画

85cm×59cm

柏林，国立美术馆藏

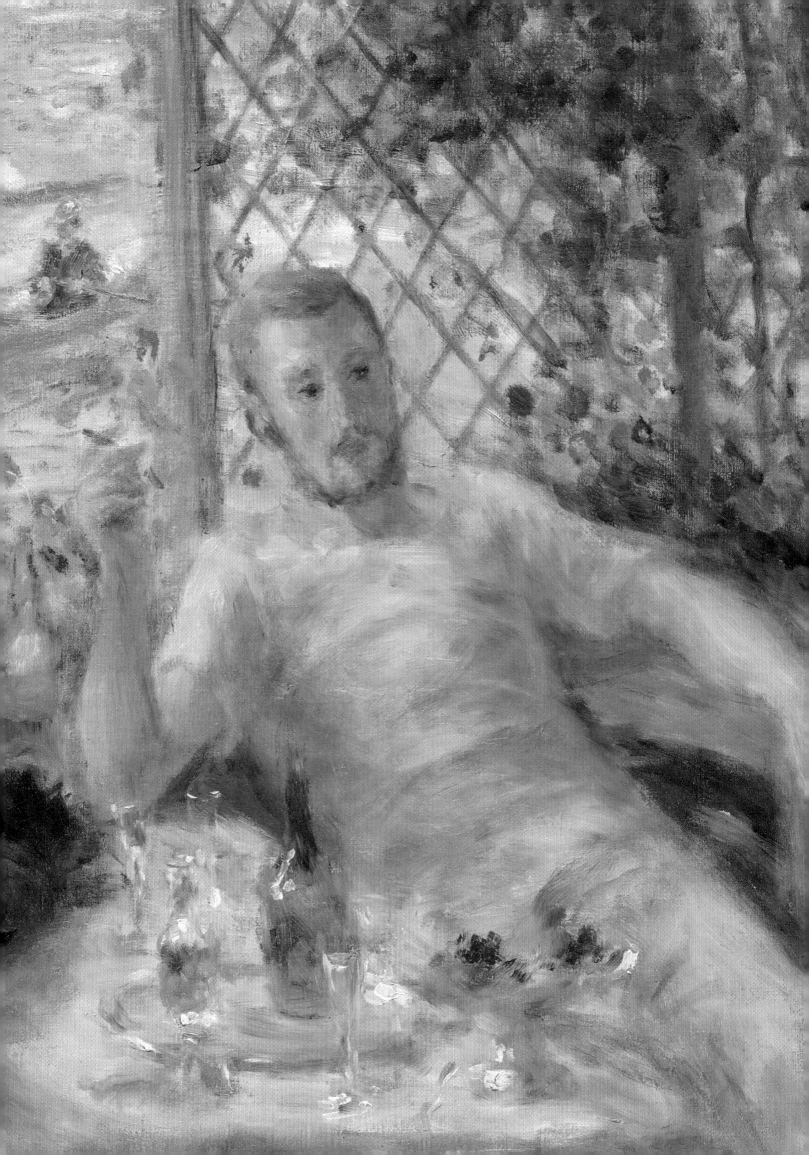

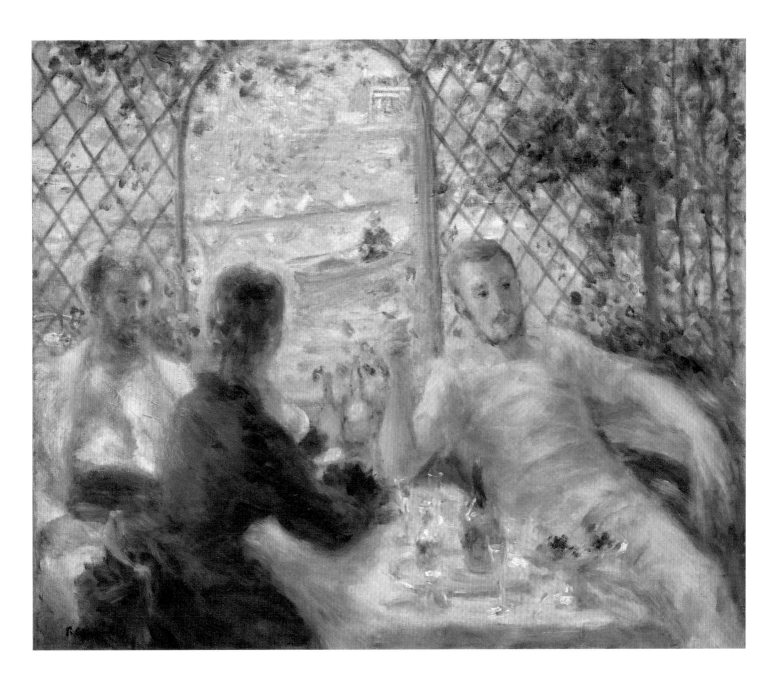

福尔奈斯餐厅的午餐

1875 年

66cm×71cm

芝加哥，芝加哥艺术博物馆藏

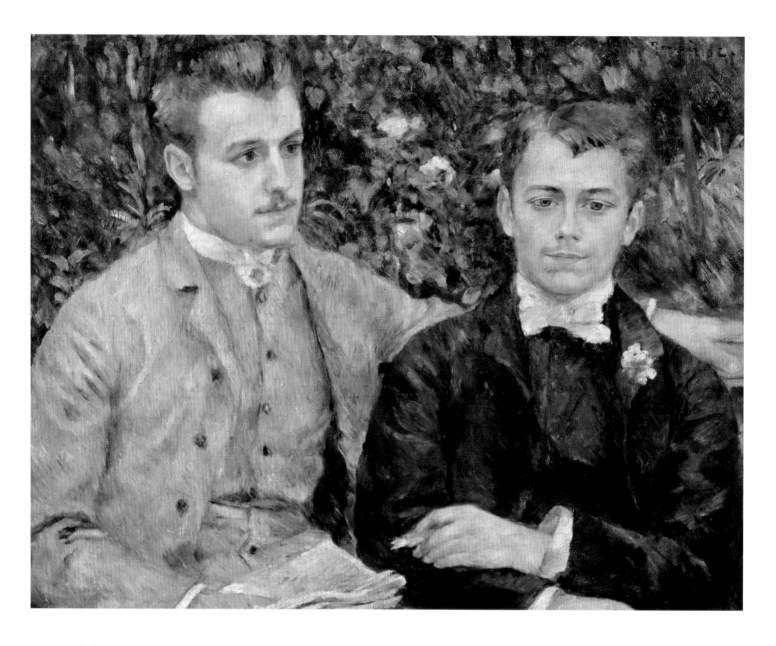

查理和乔治·杜兰德·鲁埃尔画像

1882 年
布面油画
65cm×81cm
巴黎，杜兰德·鲁埃尔公司藏

包厢

1874 年
26cm×33cm
伦敦，考陶德艺术学院画廊藏

《包厢》是雷诺阿第一次参加印象派画展的作品之一，这次他一共送去了七幅作品。这是画家根据自己在剧院里看到的场景，回到画室请模特摆姿势创作而成的作品。画面左边扮贵妇的模特叫妮妮·罗比丝，而手持望远镜的男伴则是画家的朋友。画家通过摆姿势，成功还原了剧院的氛围，让人丝毫没有感受到不自然。两人似乎在全神贯注地观看演出，沉醉其中。

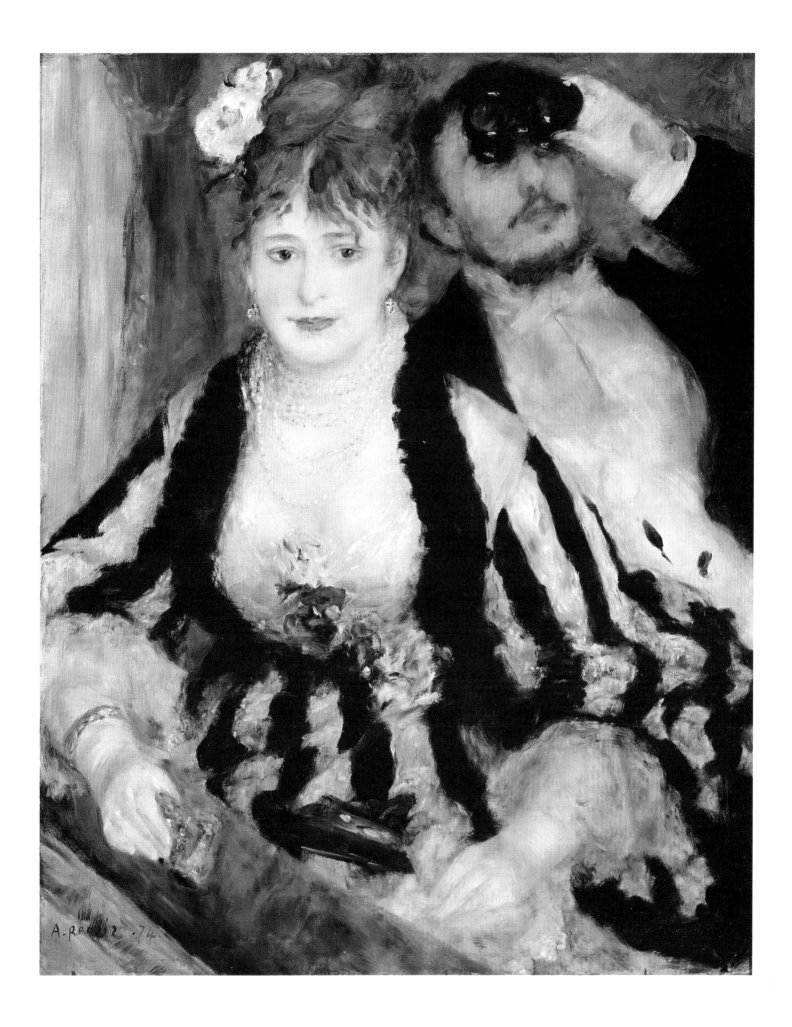

## 躺在沙发上的莫奈夫人

1873 年
布面油画
54cm×73cm
里斯本，古伯金汉博物馆藏

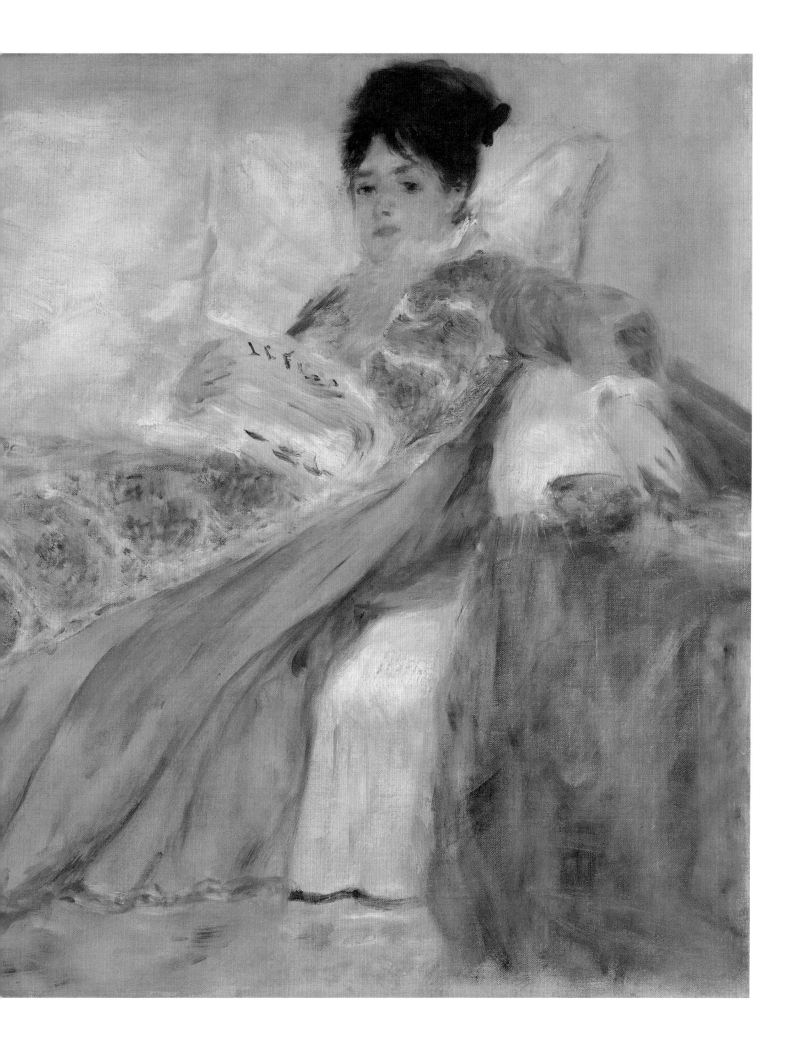

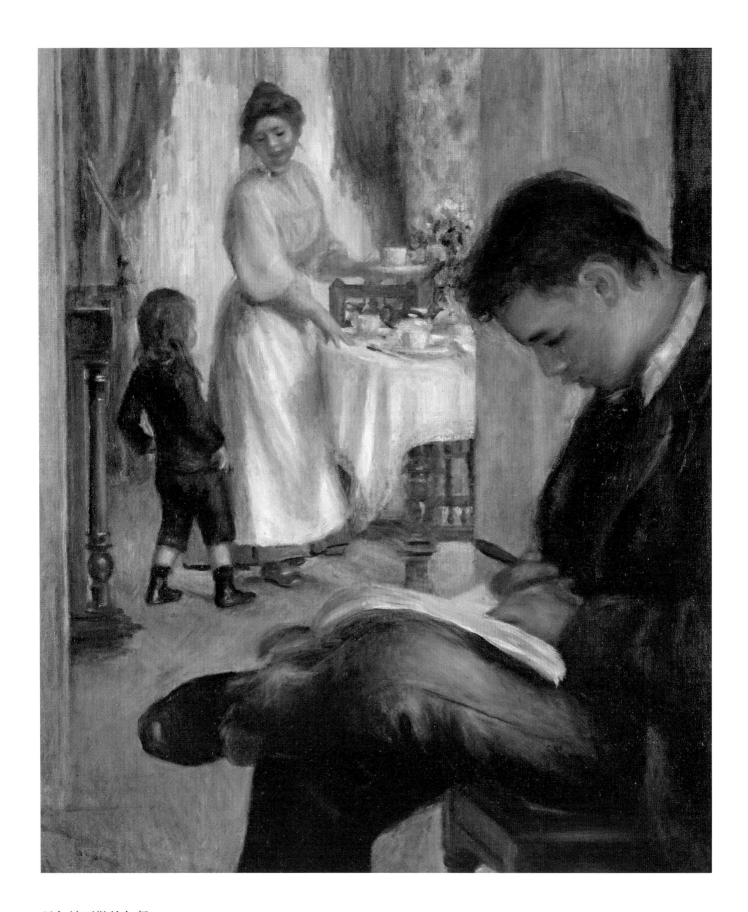

贝尔纳瓦勤的午餐

1898 年
布面油画
82cm × 66cm
私人收藏

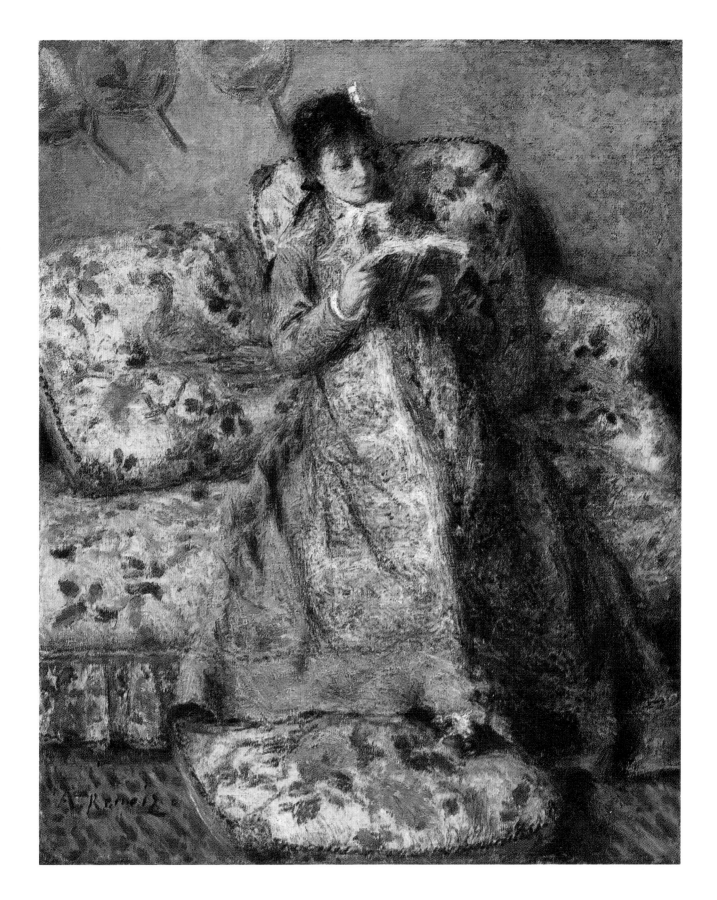

阅读中的莫奈夫人

1873 年

布面油画

61cm×50cm

威廉斯敦，斯特林和弗朗辛·克拉克艺术中心藏

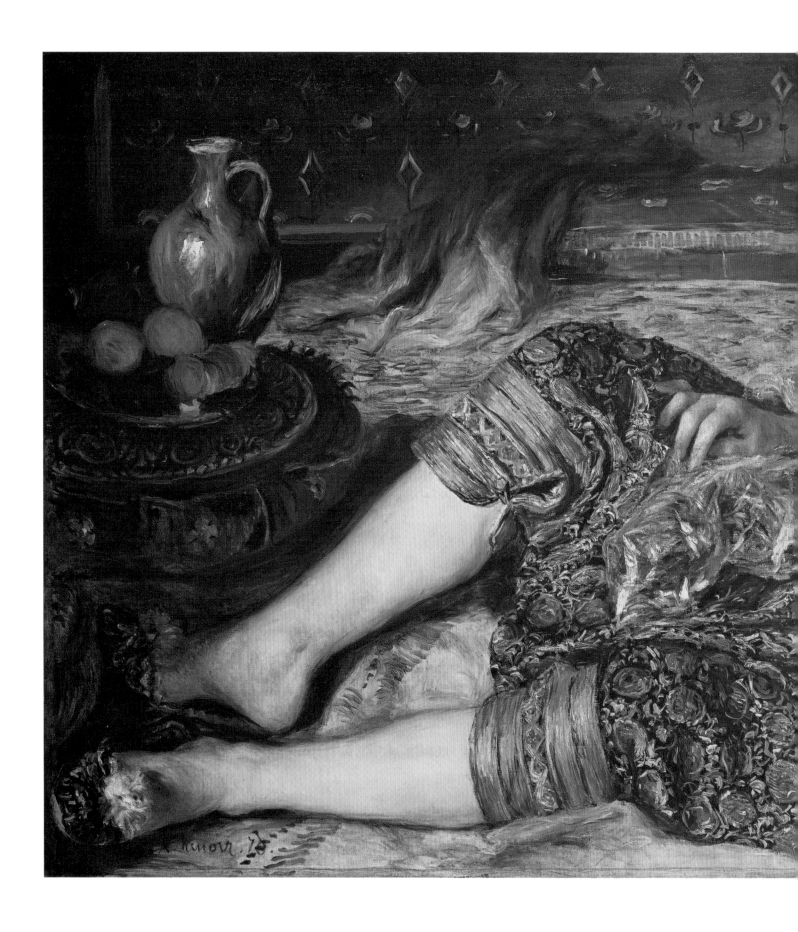

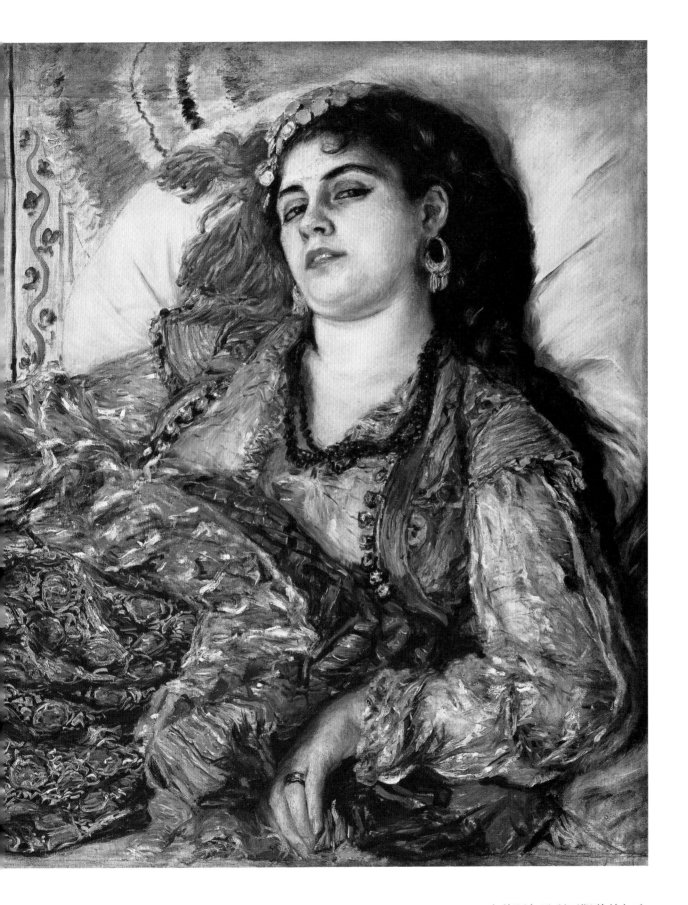

身着阿尔及利亚服装的妇人

1870 年

布面油画

69cm×122cm

华盛顿，国家美术馆藏

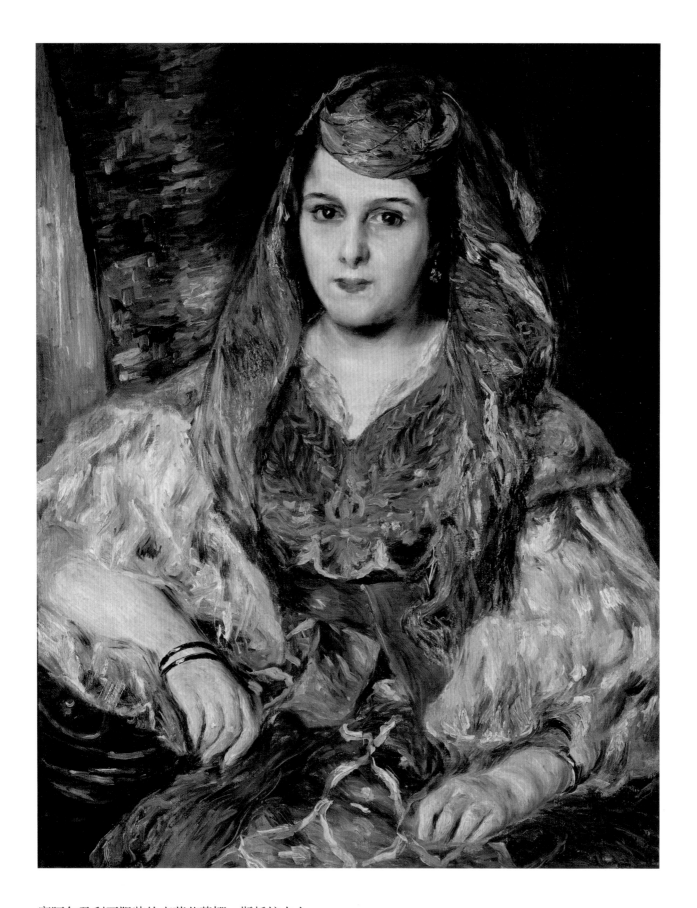

穿阿尔及利亚服装的克莱芒蒂娜·斯托拉夫人

1870 年

布面油画
84cm×60cm
旧金山，旧金山美术博物馆藏

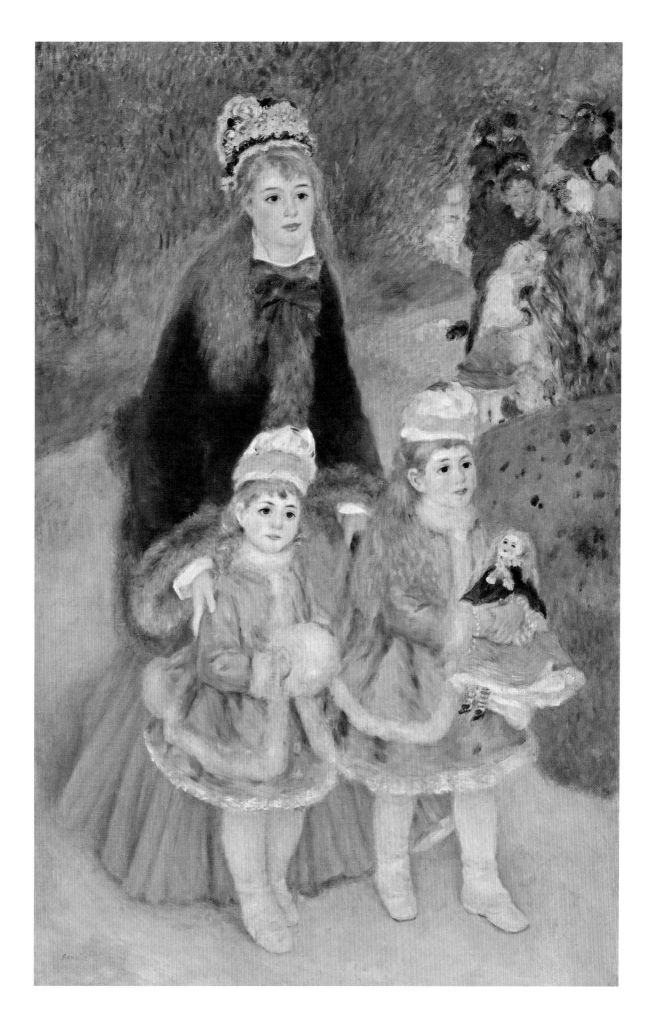

公园散步

1874 年或 1875 年

布面油画

170cm × 108cm

纽约，弗里克收藏

这幅作品是雷诺阿职业生涯中最成功的作品之一，也是被美国博物馆买走收藏的第一幅作品。

此画 1970 年由美国大都会艺术博物馆收藏。夏庞蒂埃夫人是著名出版商的妻子，社交名流、沙龙女主人。这幅画是因夫人预定而绘制，画面中夫人慈爱地注视着两个孩子，其中一个孩子顽皮地坐在大狗的背上，整个画面恬静又富有天伦情趣。画家将黄棕色作为主要色调，夫人黑色的衣服既显华贵，也为画面提供了重色。两个小孩子的蓝白色裙子活泼跳脱，也与夫人深色裙服形成鲜明对比，牢牢占据了画面的中心位置。

## 夏庞蒂埃夫人和她的孩子们

1878 年

153cm×190cm

纽约，大都会艺术博物馆藏

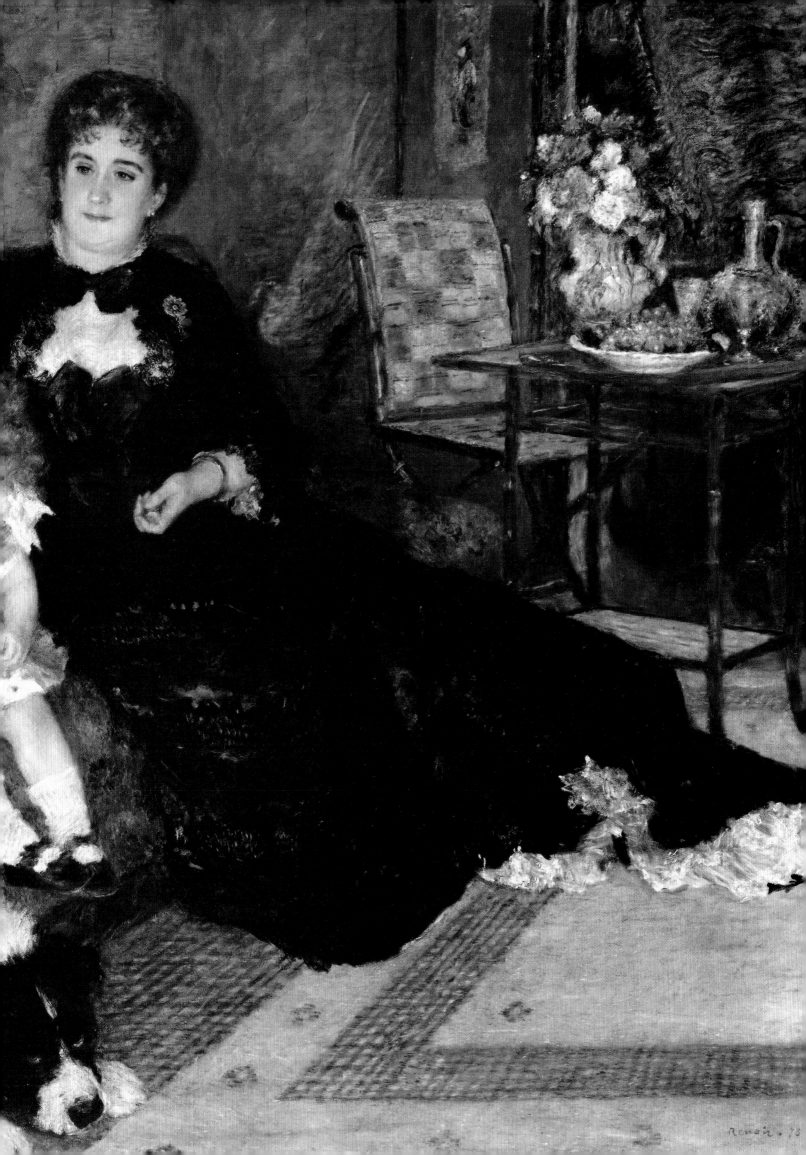

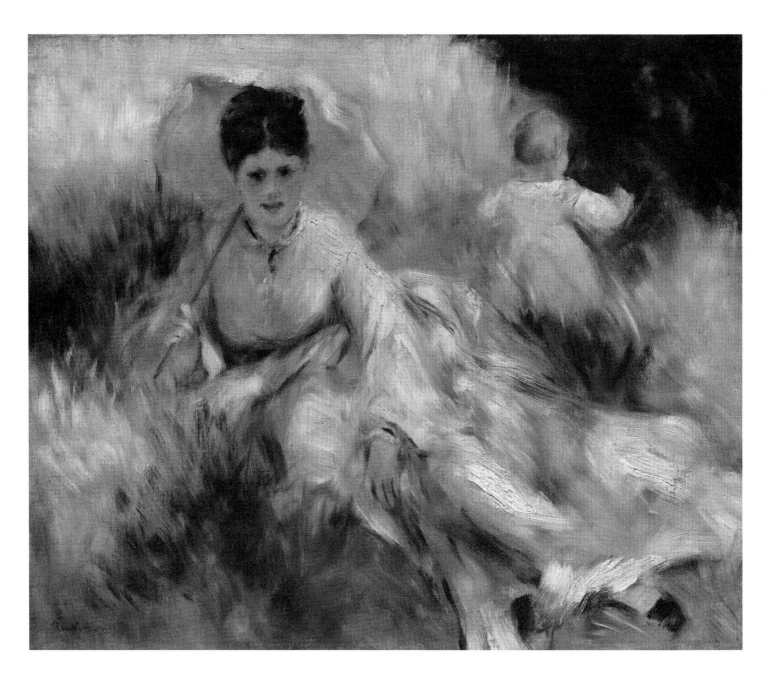

## 草地上的女人和孩子

1874 年

布面油画
47cm×56cm
波士顿，波士顿美术博物馆藏

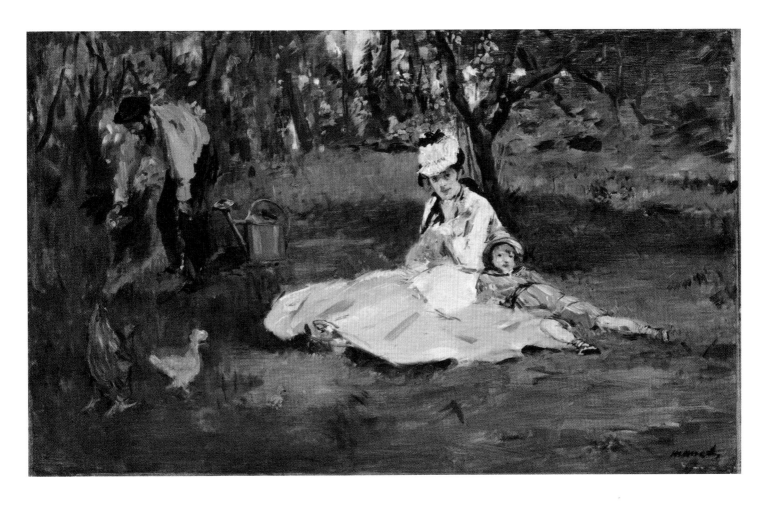

爱德华·马奈
**在阿让特伊花园的莫奈一家**

1874 年
布面油画
61cm×100cm
纽约，大都会艺术博物馆藏

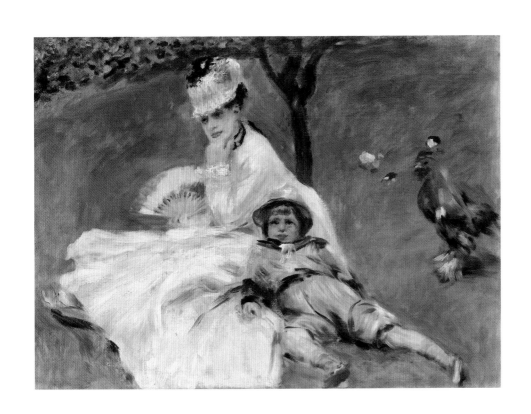

**莫奈夫人和她的儿子**

1874 年
布面油画
51cm×68cm
华盛顿，国家美术馆

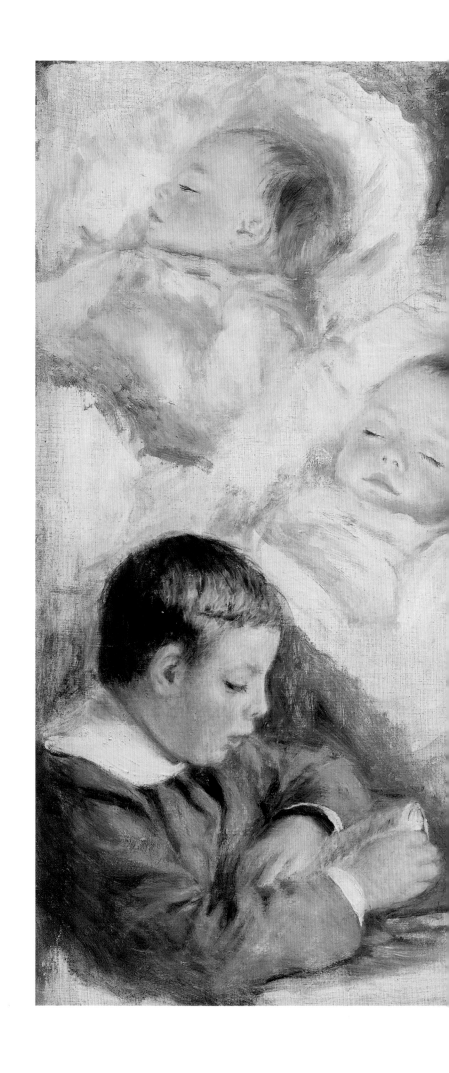

头像草图，贝拉尔的孩子
（安德烈，玛格，露西）

1881 年
布面油画
62cm×82cm
威廉斯敦，斯特林和弗朗辛·克拉克艺术中心藏

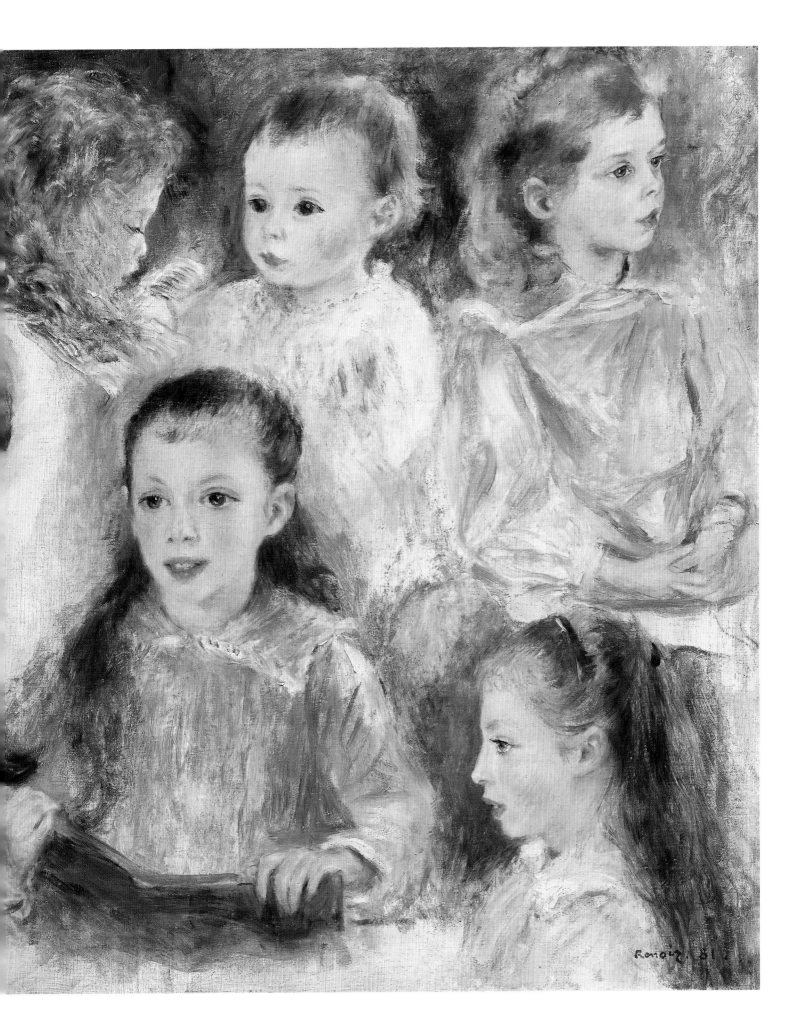

蒙马特少女马洛可是雷诺阿最喜欢的模特之一，她性格开朗、随性，有时会爽约，但是画家还是被其性格所吸引，为其创作数十幅画作，而《阅读者》正是其中最为著名的一幅。

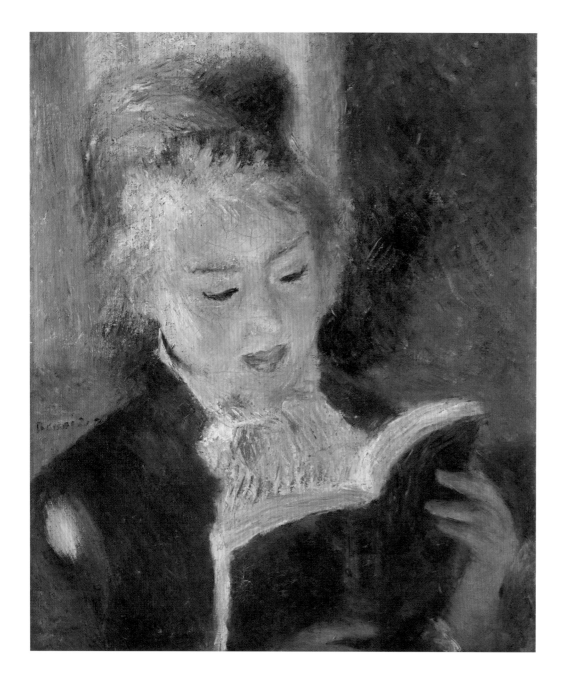

## 阅读者

约 1874—1876 年
布面油画
46cm × 38cm
巴黎，奥赛博物馆藏

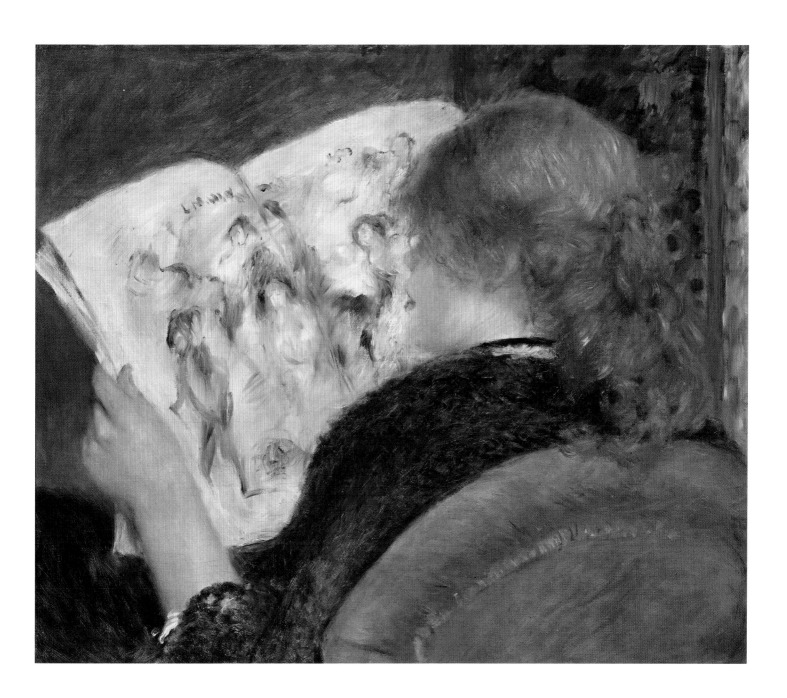

看画报的年轻女人

1880—1881 年

布面油画
46cm×56cm
普罗旺斯，罗德岛设计学院艺术博物馆藏

戴面纱的年轻女人

1875 年

布面油画
161cm×50cm
巴黎，奥赛博物馆藏

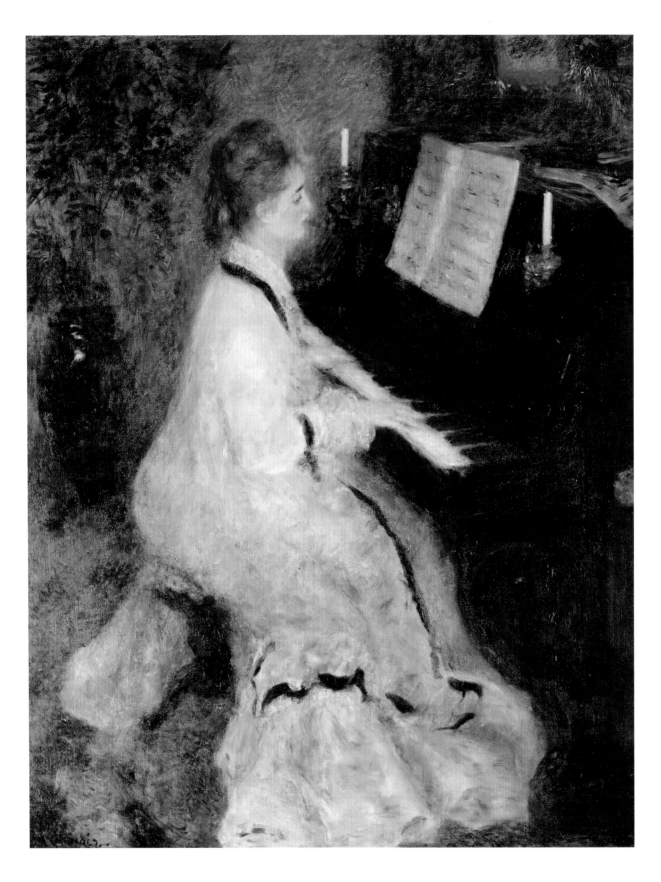

弹钢琴的女人

1875 年

布面油画

93cm × 74cm

芝加哥，芝加哥艺术博物馆藏

这幅《弹钢琴的女人》整幅画以黑白色调为主，女子身着
白色长裙，裁剪得体、优雅十足，视觉效果强烈，更突显
年轻女子的形象。

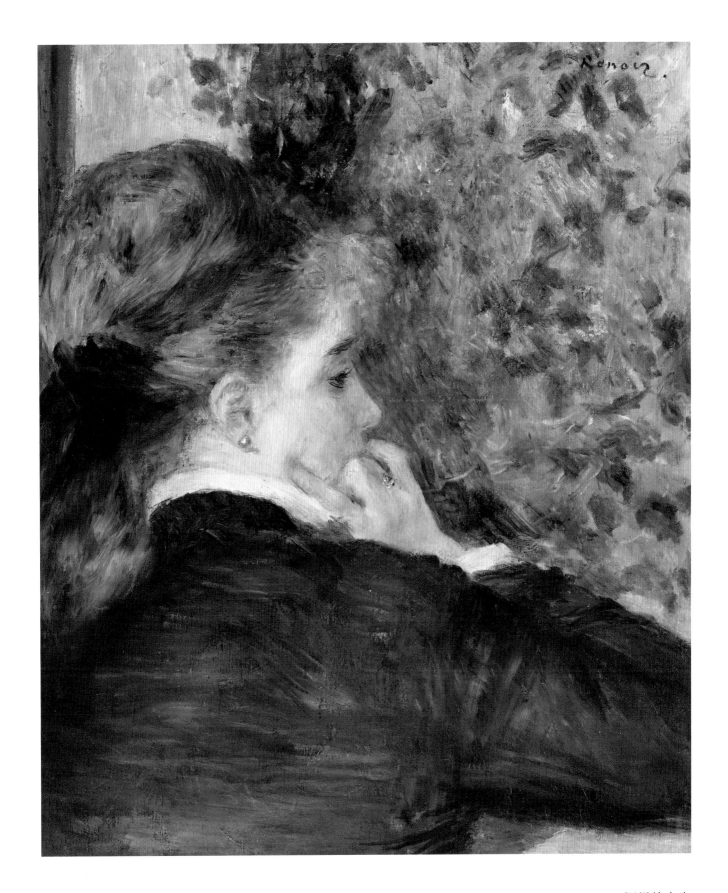

沉思的女人

1875—1877 年

纸面油画
46cm × 38cm
里士满，维吉尼亚艺术博物馆
保罗·梅隆夫人收藏

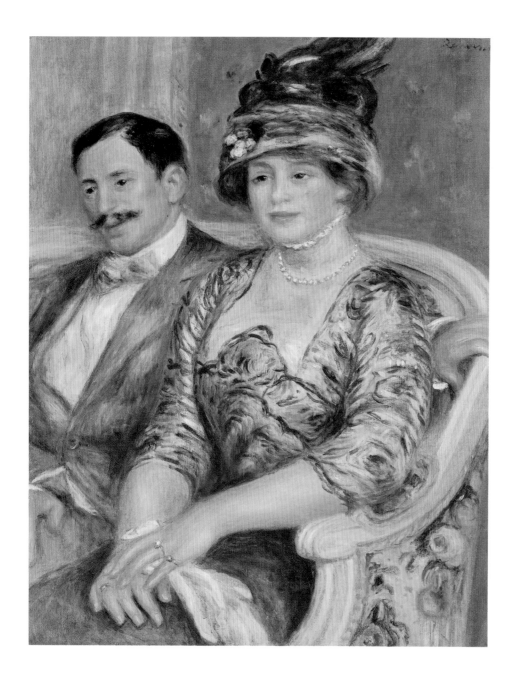

加斯东·伯恩海姆·德·维耶先生和夫人

1910 年
帆布油画
81cm×65cm
巴黎，奥赛博物馆藏

荡秋千的女子

1876 年
布面油画
92cm×73cm
巴黎，奥赛博物馆藏

雷诺阿乐于欣赏欢乐的人群，也陶醉于节日的美好。他想呈现出鲜艳色彩的调和，研究阳光照射在人身上的效果。这幅有些"速写"性质的作品似乎尚未完成，却又恰到好处，男士的主动与女士的扭捏神态形成对比。远处人物的形象隐没在阳光和空气之中。

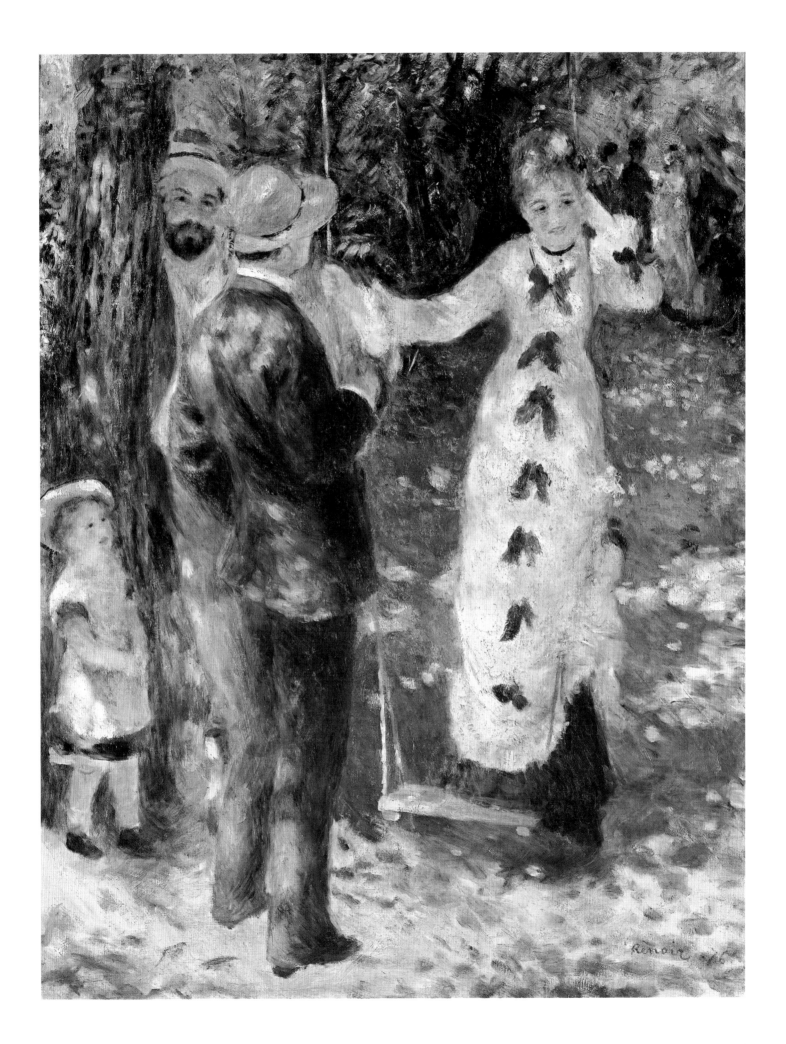

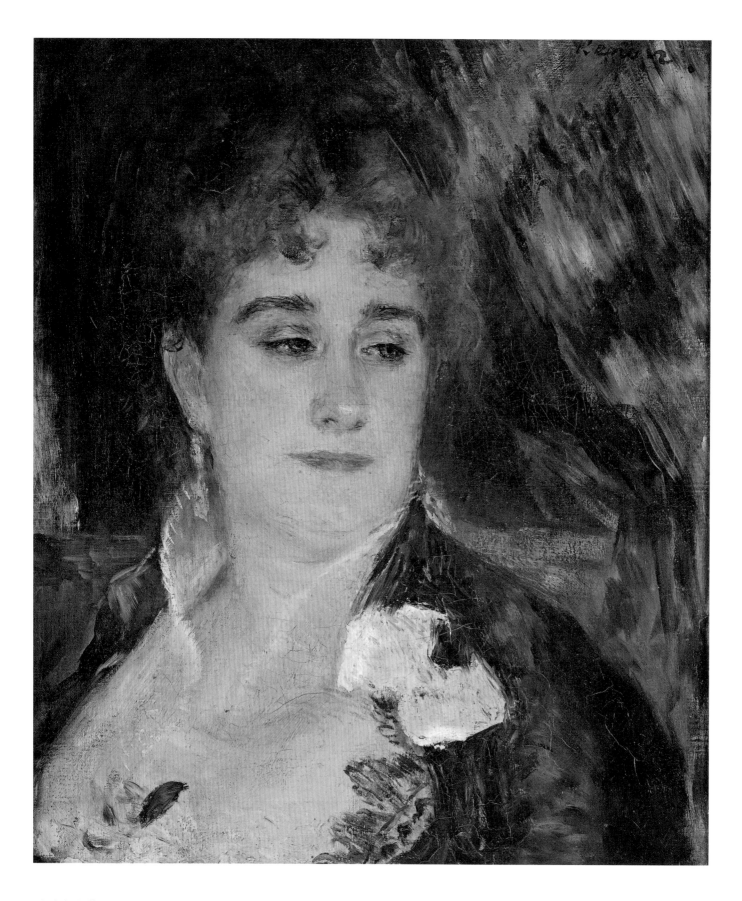

乔治夫人像

1876 年

布面油画
46cm × 38cm
巴黎，奥赛博物馆藏

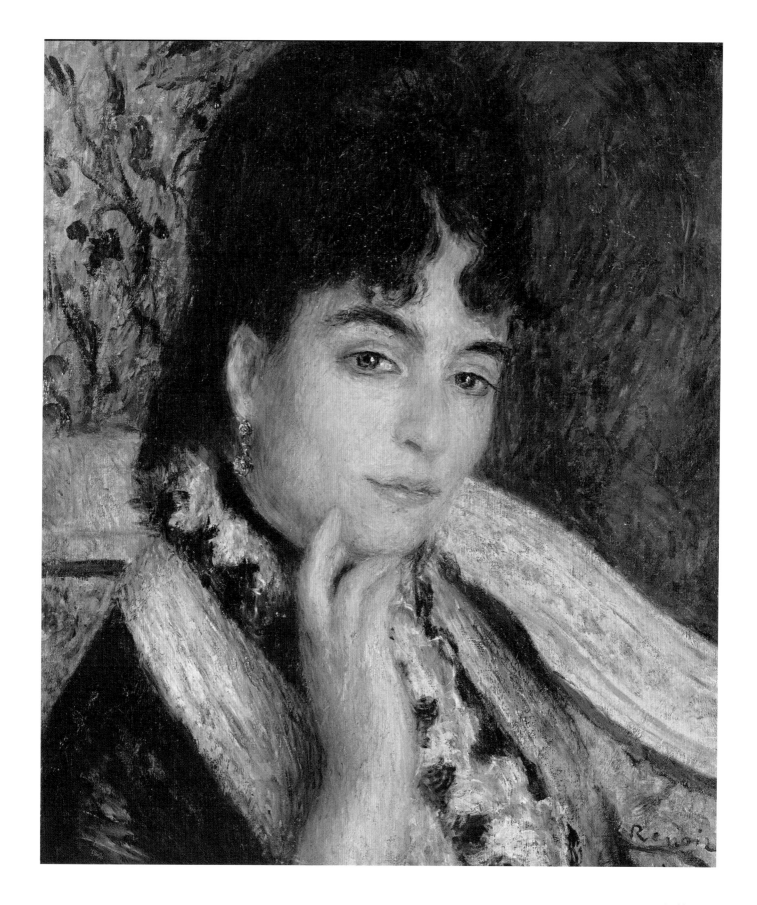

都德夫人

1876 年

布面油画
46cm × 38cm
巴黎，奥赛博物馆藏

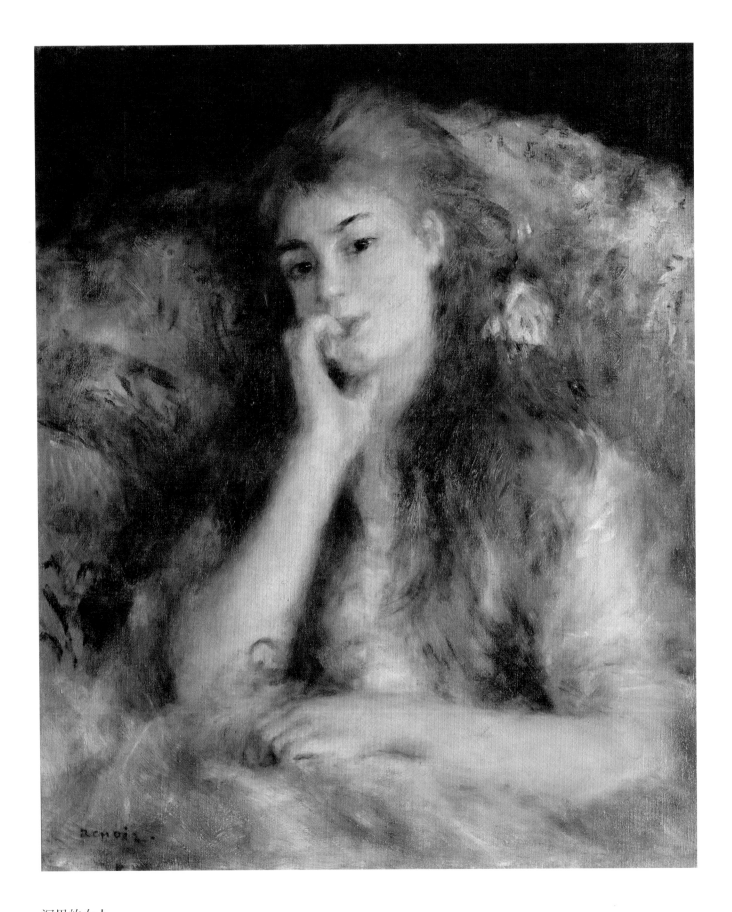

沉思的女人

1876—1877 年

布面油画
66cm × 55cm
英国政府藏

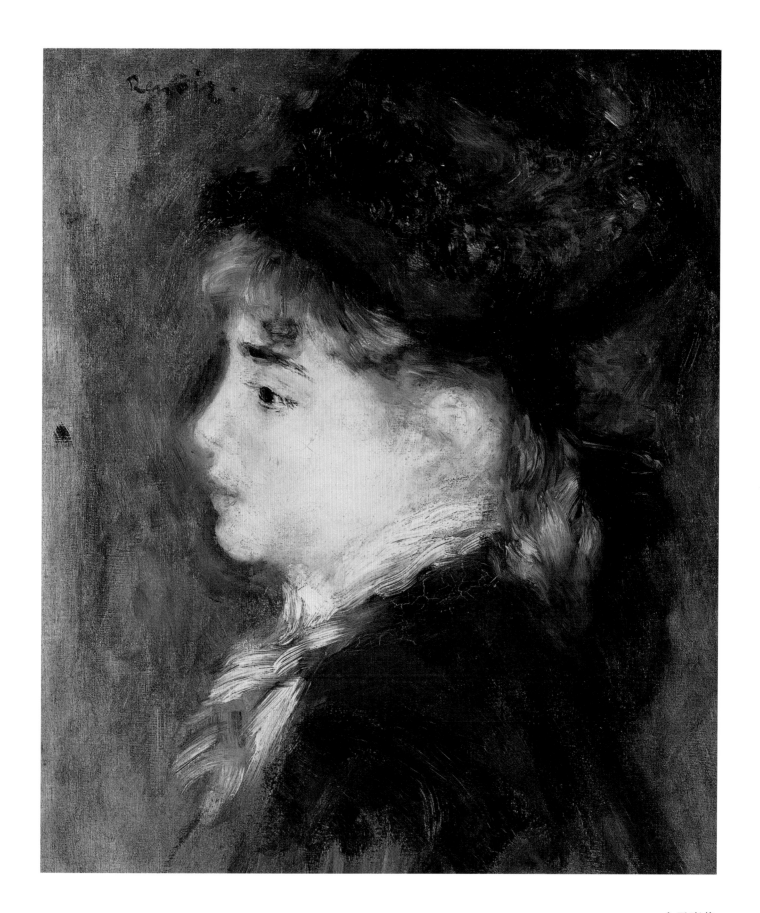

女子肖像

1878 年

布面油画
46cm × 38cm
巴黎，奥赛博物馆藏

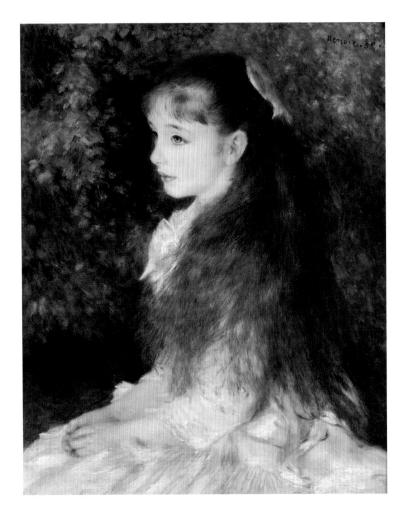

**艾琳·卡亨·安德维普小姐像（小艾琳）**

1880 年

布面油画
65cm × 54cm

雷诺阿靠卖画为生，他在 19 世纪 80 年代完成了他最伟大的杰作。他经常出席中产阶级的聚会，认识了塞努斯基和许多银行家，金融家路易·卡亨·安德维普委托雷诺阿为他的女儿作画，画作在 1880 年完成。当时 8 岁的小艾琳身着淡蓝色假日礼服，她的手搭在膝盖上，头部稍微倾斜，目光清澈。红金色的头发散落在她的肩部和背部，刘海的造型是这一时期的时尚。画家在背景处理上使用了绿色的树叶，以突出小女孩本身。

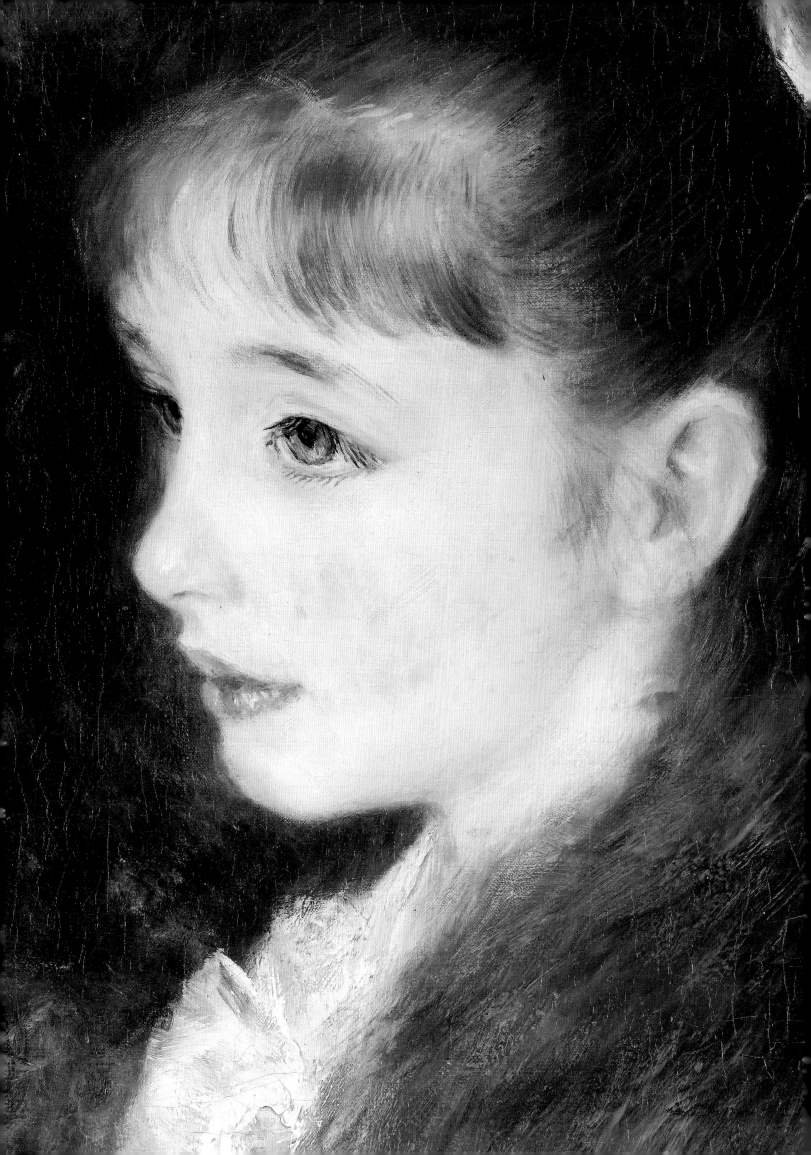

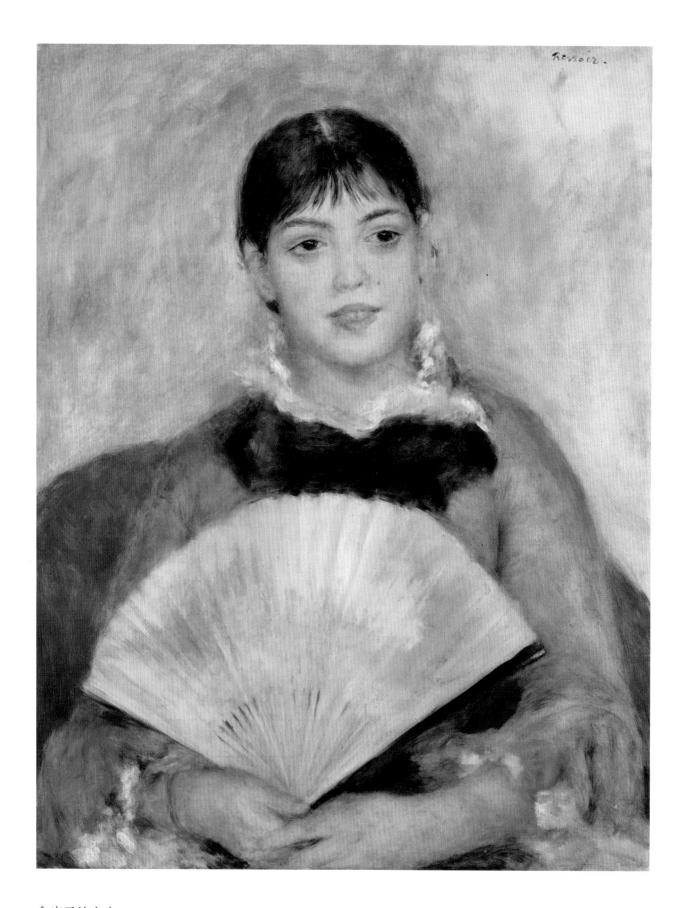

拿扇子的女人

1880 年
油画
65cm×50cm
圣彼得堡，冬宫博物馆藏

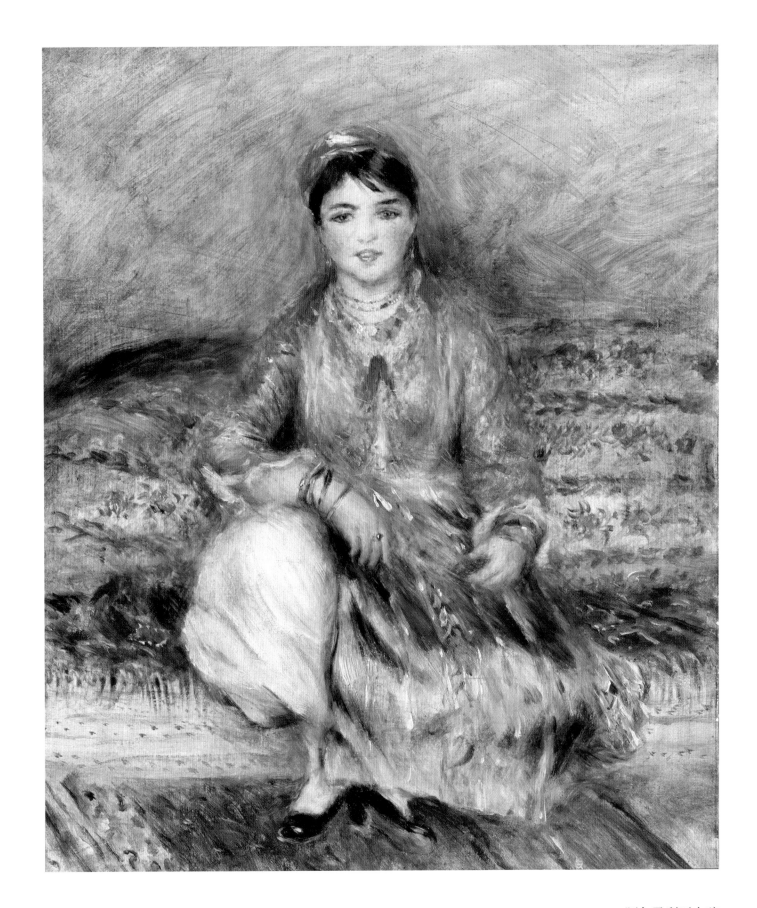

阿尔及利亚女孩

1881 年

油画

51cm×41cm

波士顿，波士顿美术馆藏

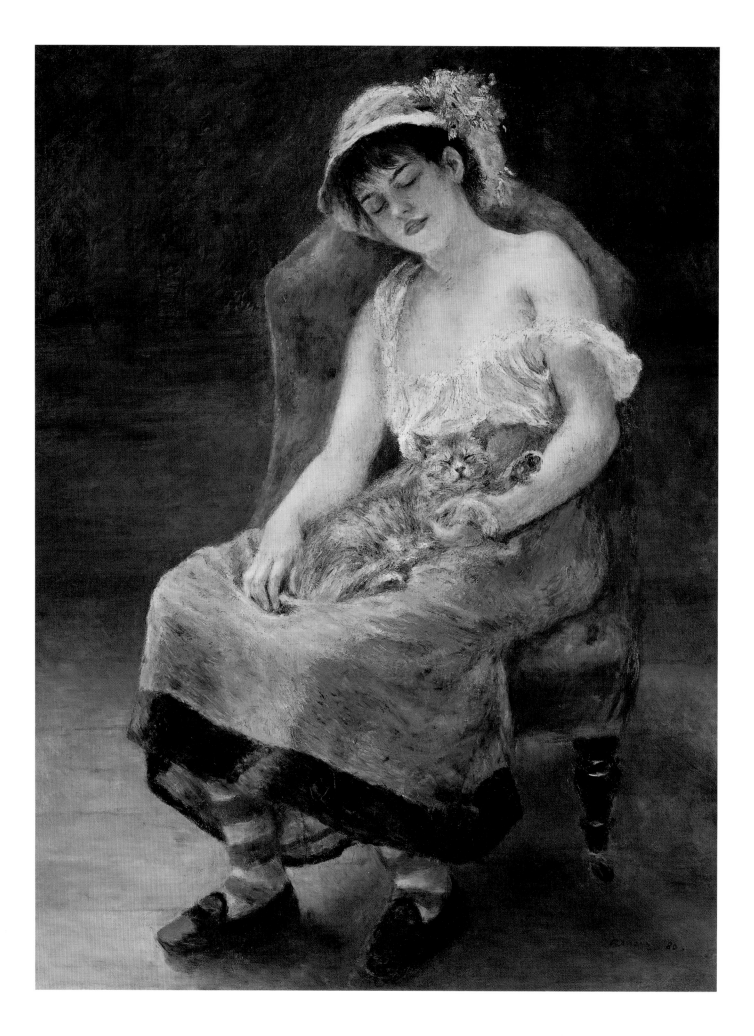

## 熟睡的少女（又名"抱猫的少女"）

1880 年
布面油画
120cm×91cm
威廉斯敦，斯特林和弗朗辛·克拉克艺术中心藏

安吉拉是一位年仅十八岁的活泼女孩儿，
喜欢熬夜，居然在摆姿势的过程中因睡眠不
足而睡着了。画家并未吵醒她，而是将其睡
姿生动地还原了下来。女孩儿结婚后依然
时常来拜访雷诺阿，可见画家与人亲近，有
良好的人际关系。

## 洗衣女工

1877—1897 年
布面油画
81cm×56cm
芝加哥，芝加哥艺术博物馆藏

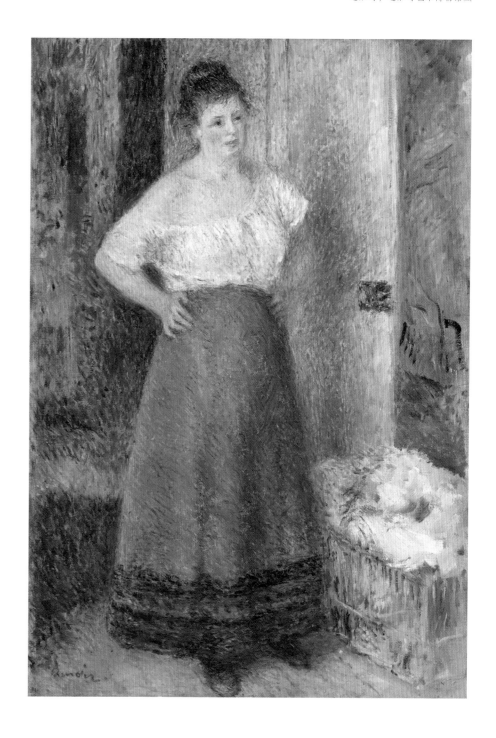

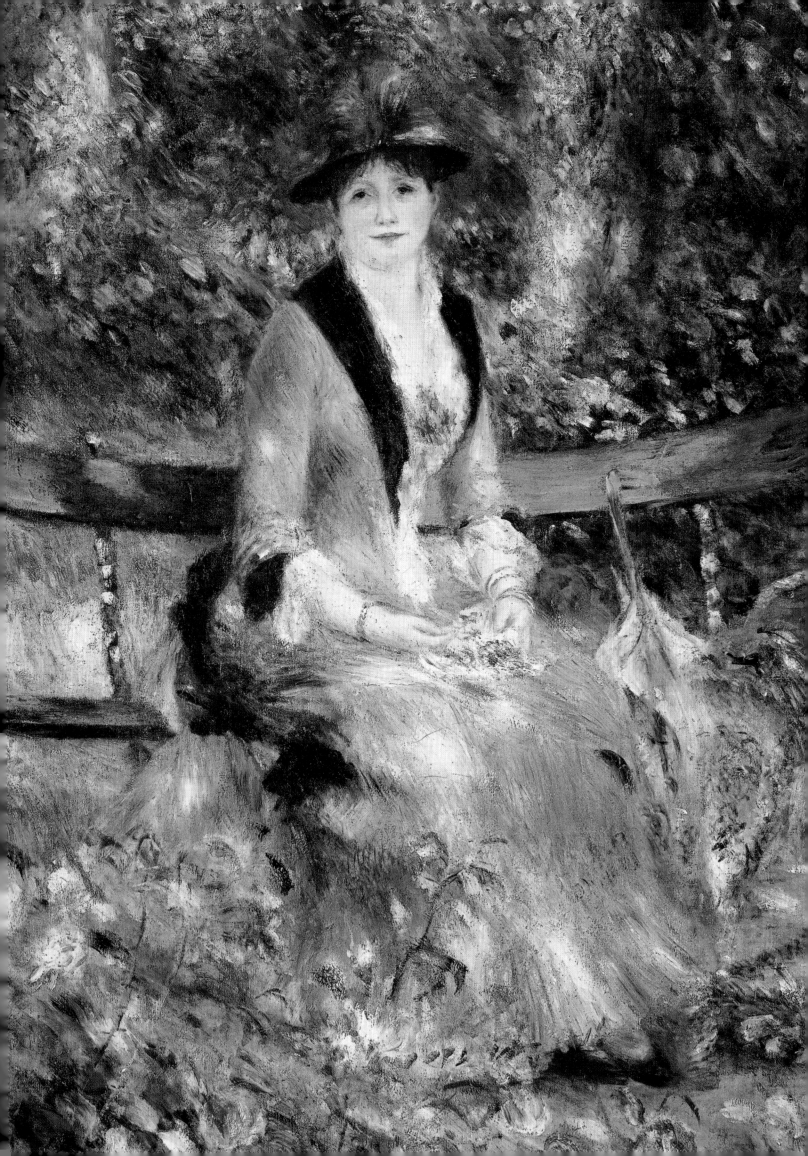

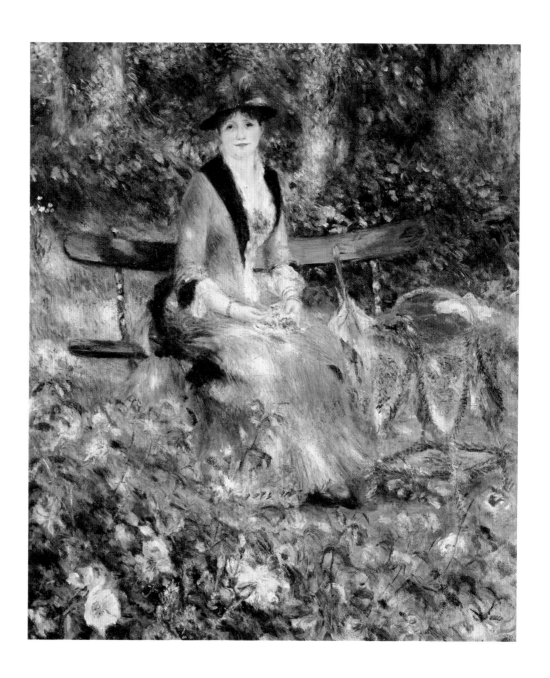

拉尤尔

1875—1880 年

布面油画
92cm×71cm
伦敦，国家美术馆藏

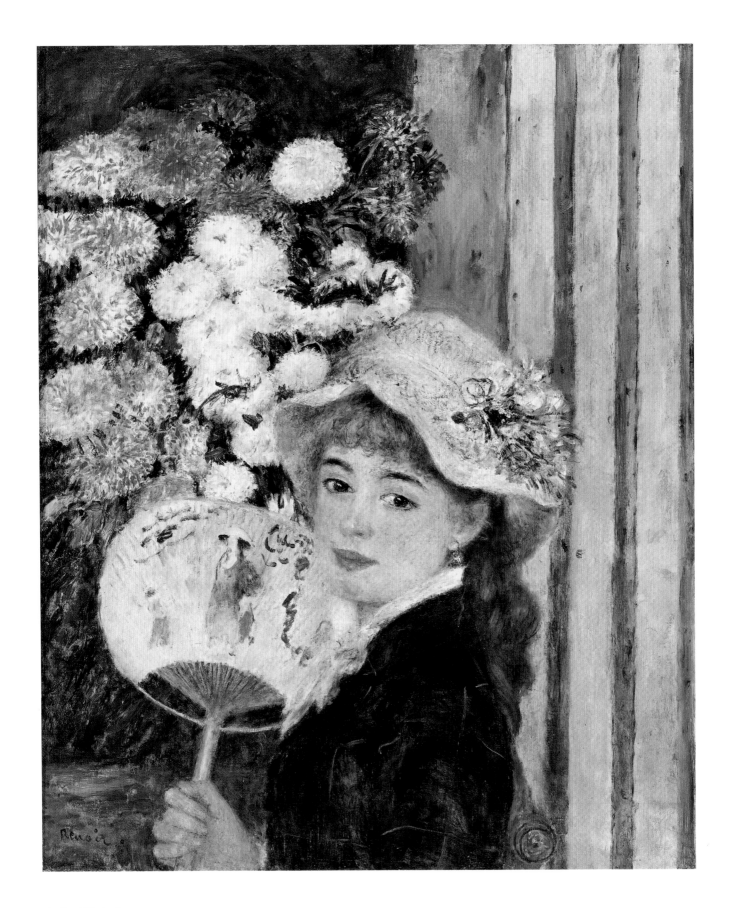

拿扇子的女孩

1881 年

帆布油画
65cm×54cm
威廉斯敦，斯特林和弗朗辛·克拉克艺术中心藏

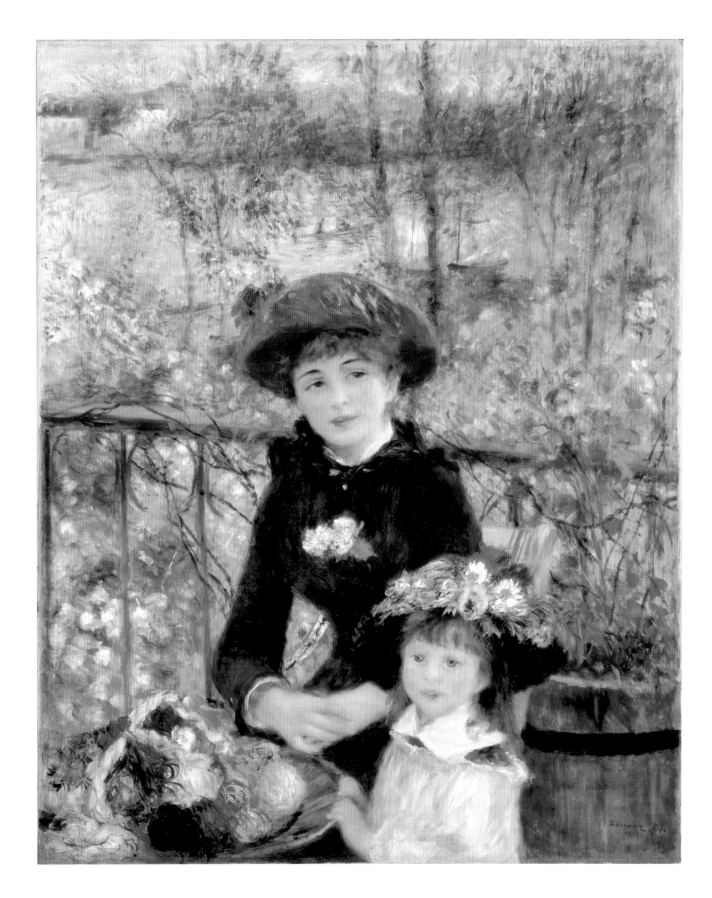

在露台上

1881 年

布面油画

100cm × 81cm

美国伊利诺伊州芝加哥艺术博物馆藏

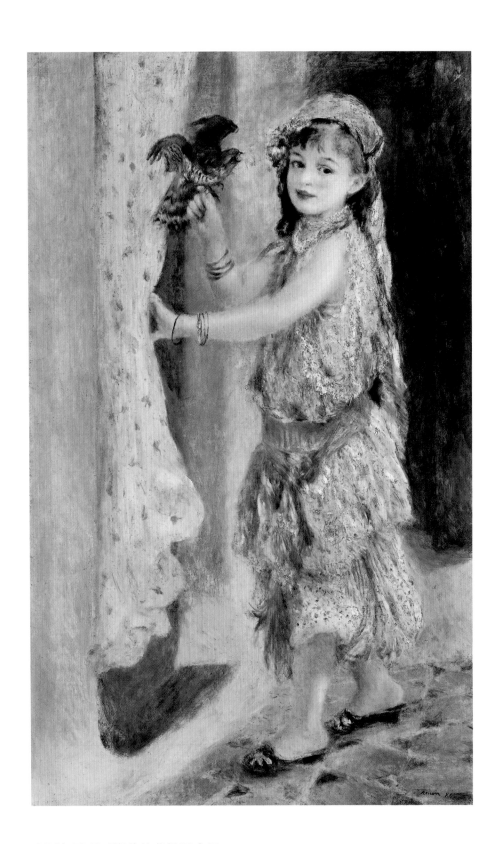

海边的女人

1883 年
布面油画
92cm×73cm
纽约，大都会艺术博物馆藏

穿阿尔及利亚服装的弗勒里小姐

1882 年
油画
126cm×78cm
威廉斯敦，斯特林和弗朗辛·克拉克艺术中心藏

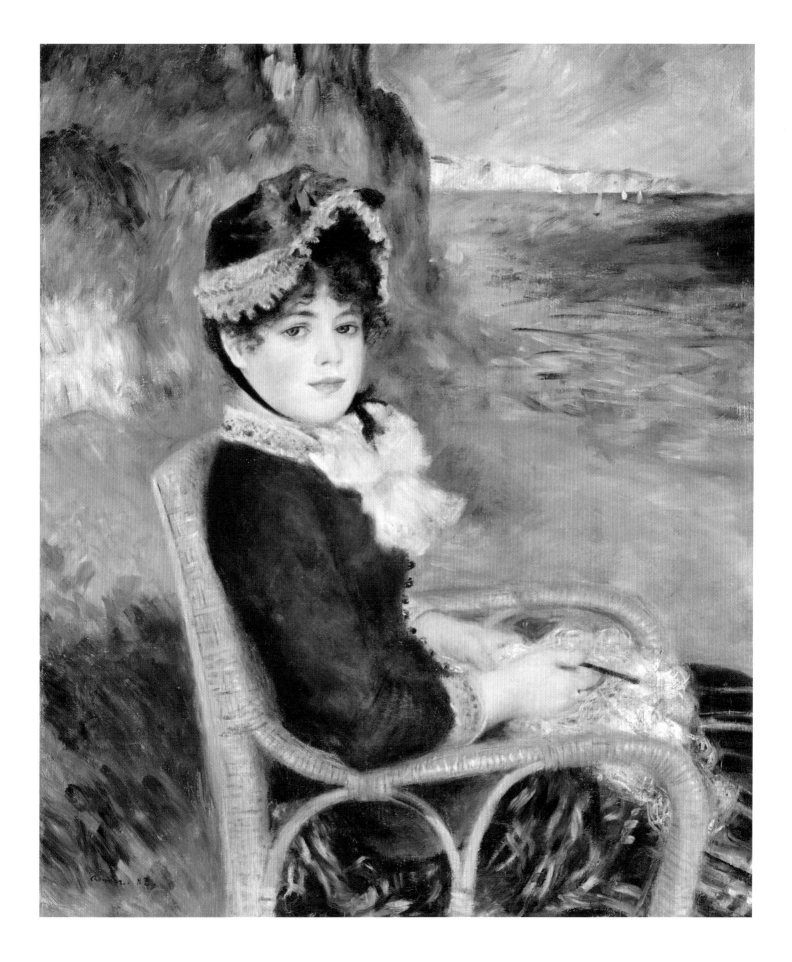

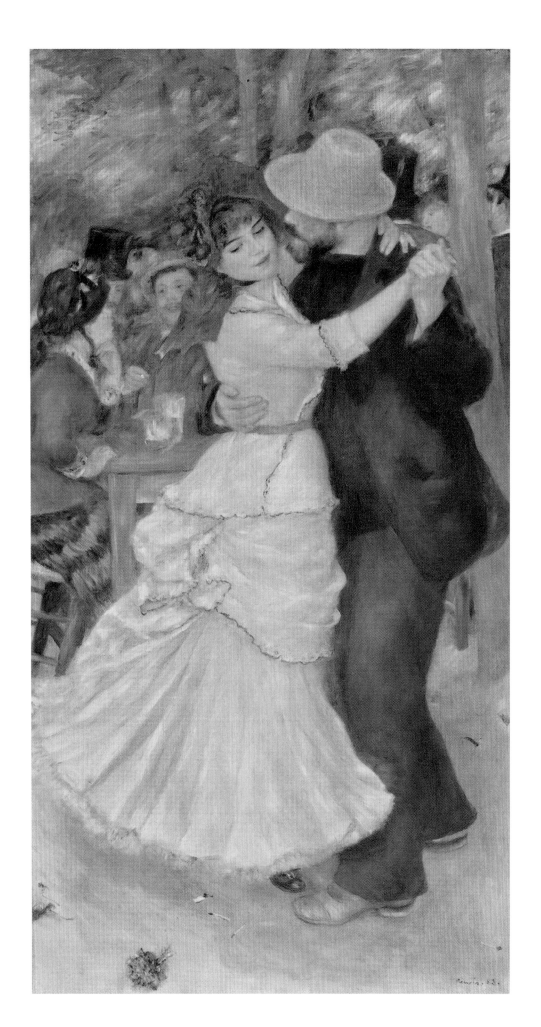

布吉瓦尔之舞

1883 年

布面油画
182cm × 98cm
波士顿，波士顿美术馆藏

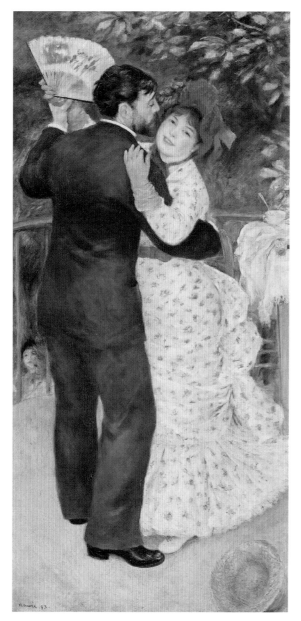

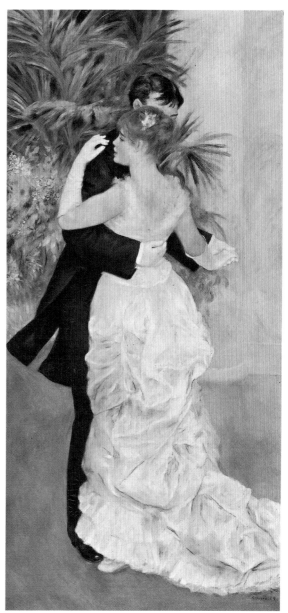

乡村之舞

1882—1883 年

布面油画

180cm×90cm

巴黎，奥赛博物馆藏

城市之舞

1882—1883 年

布面油画

180cm×90cm

巴黎，奥赛博物馆藏

三幅关于舞蹈主题的作品均创作于 1882—1883 年间，其中《乡村之舞》和《城市之舞》收藏于法国巴黎的奥赛博物馆，但两幅作品中的舞者神态迥异，形成鲜明的对比。画家在《乡村之舞》中细心设计了餐桌和帽子掉落的场景，洒脱而欢快，女性舞者的喜悦神情溢于言表，《城市之舞》则较为优雅且含蓄。《布吉瓦尔之舞》是波士顿美术馆的永久藏品之一。画面的背景是巴黎郊区布吉瓦尔的露天咖啡馆，阳光从林间洒下，雷诺阿采用了鲜艳的色彩和灵动的笔触来表现女性舞者。

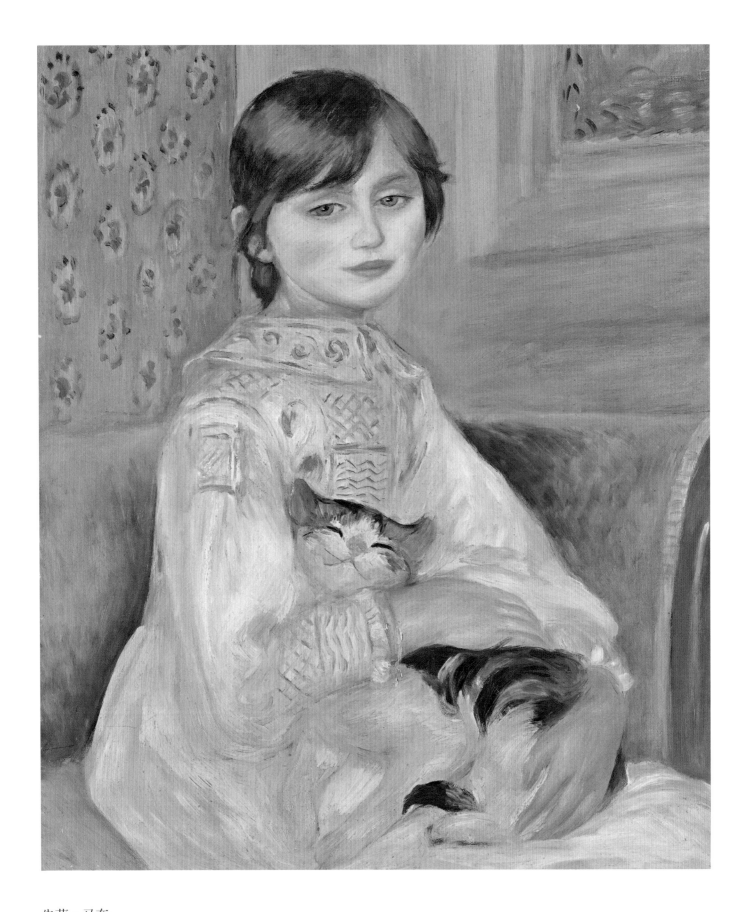

朱莉·马奈

1887 年

油画
65cm × 54cm
巴黎，奥赛博物馆藏

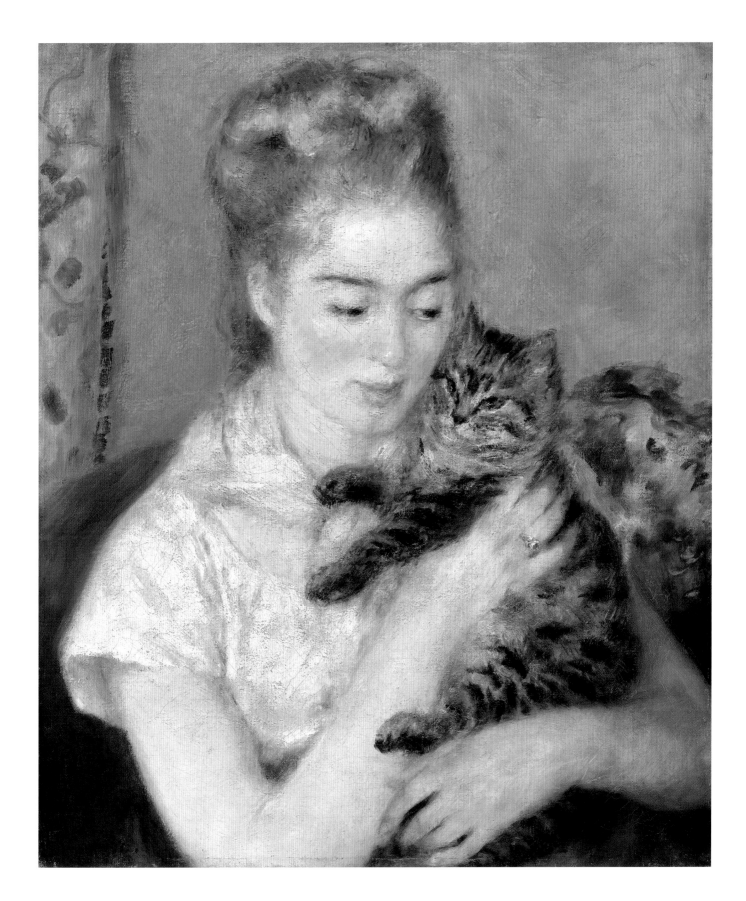

女人与猫

1875 年

布面油画
56cm × 46cm
美国华盛顿国家画廊藏

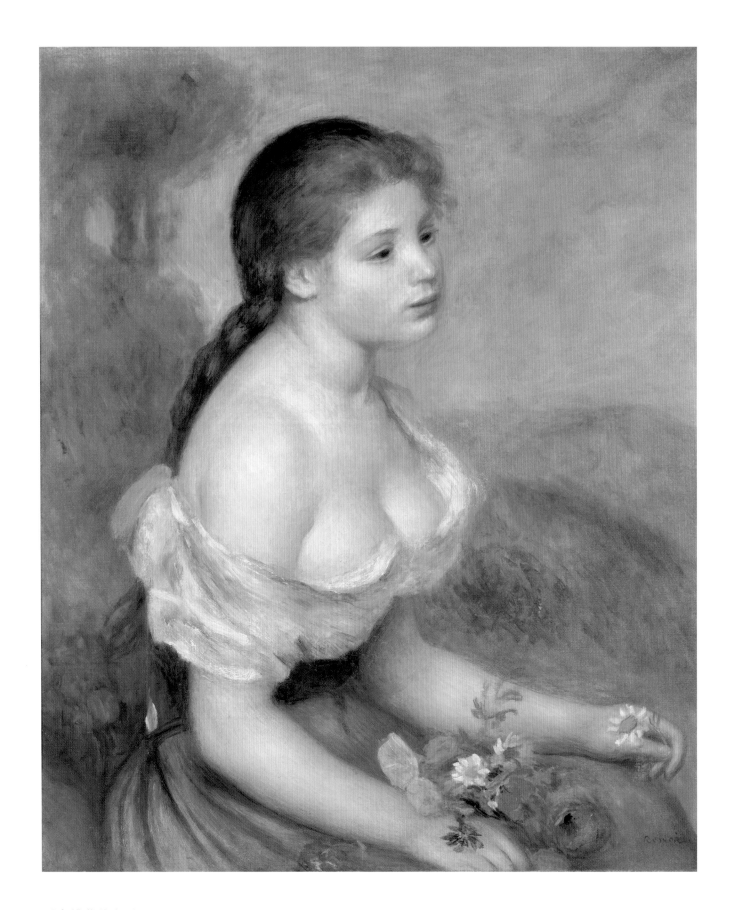

手拿雏菊的女子

1889 年

布面油画
65cm×54cm
纽约，大都会艺术博物馆藏

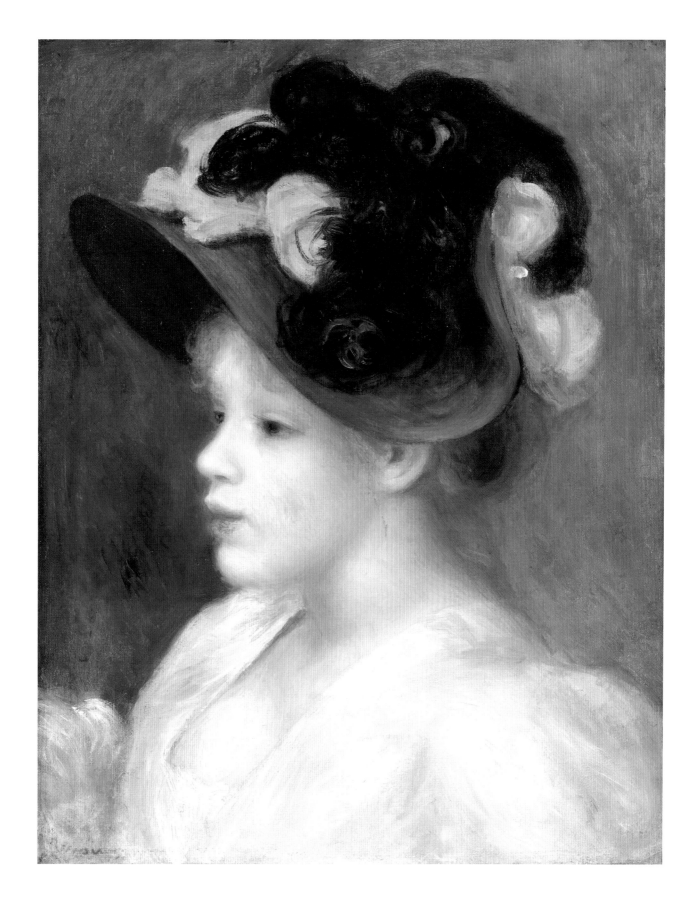

戴黑色礼帽的女子

1890 年
布面油画
40cm×32cm
纽约，大都会艺术博物馆藏

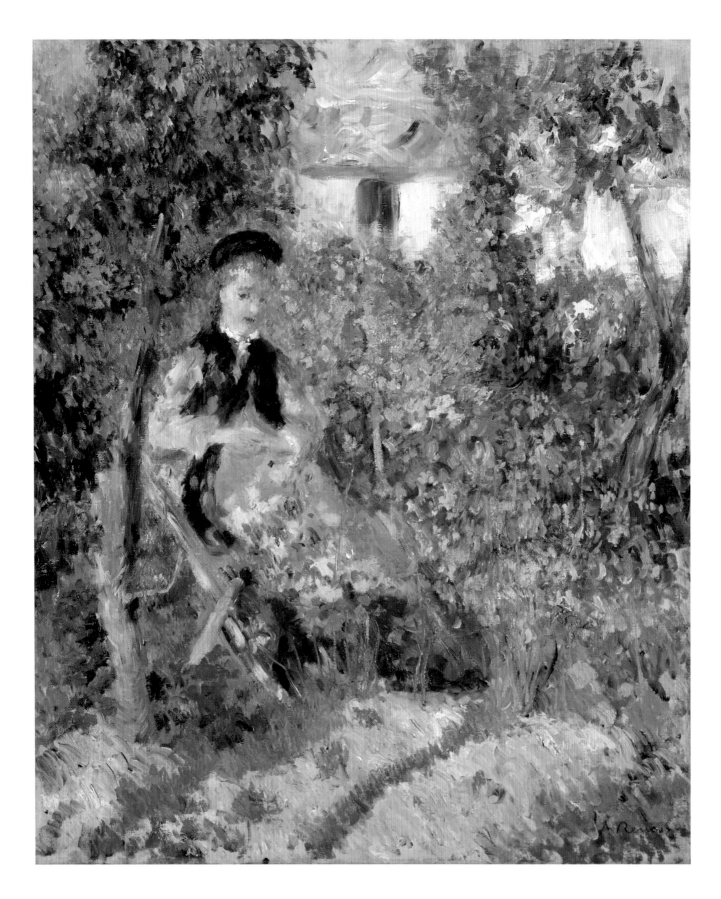

妮妮在花园

1876 年

布画油画
61.9cm×50.8cm
纽约，大都会艺术博物馆藏

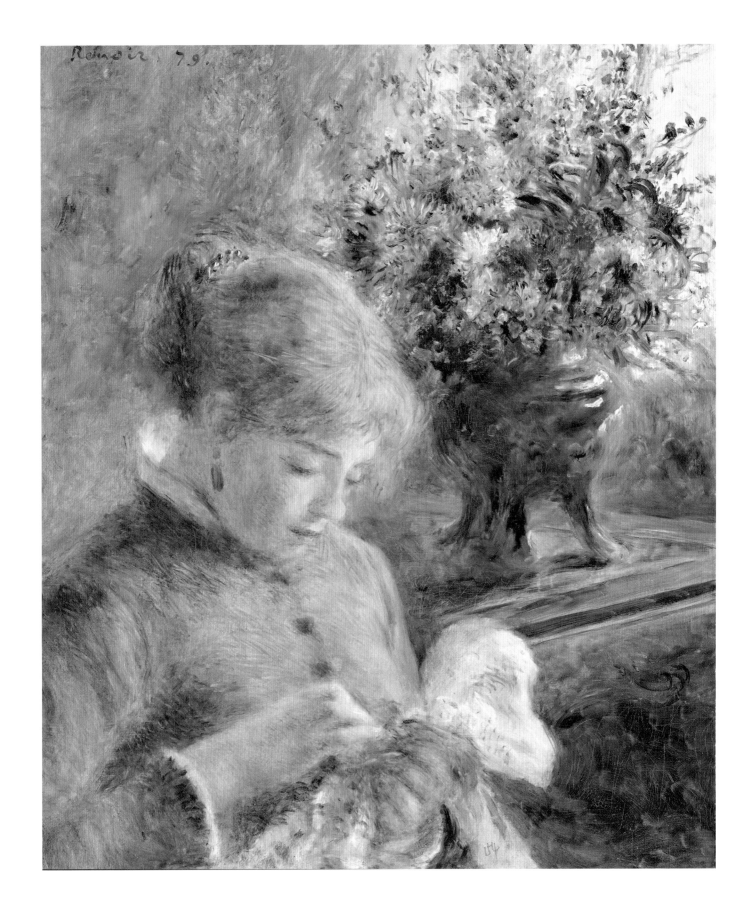

缝衣服的女人

1879 年

布面油画

61cm×50cm

芝加哥，芝加哥艺术博物馆藏

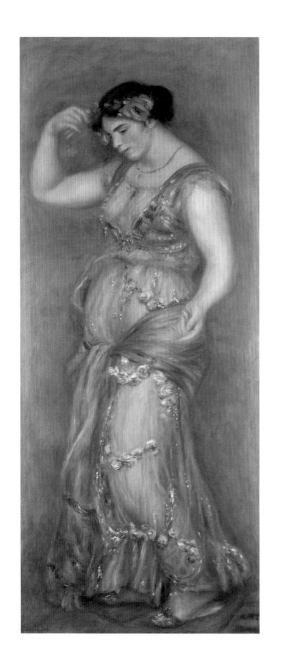

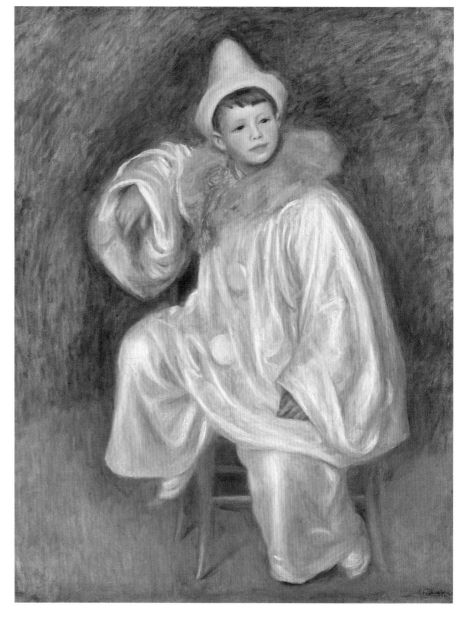

**手持响板跳舞的女子**

1909 年

布面油画
155cm×65cm
英国伦敦国家画廊藏

**穿着白色小丑服的让·雷诺阿**

1901—1902 年

帆布油画
105cm× 87cm
底特律，底特律艺术学院藏

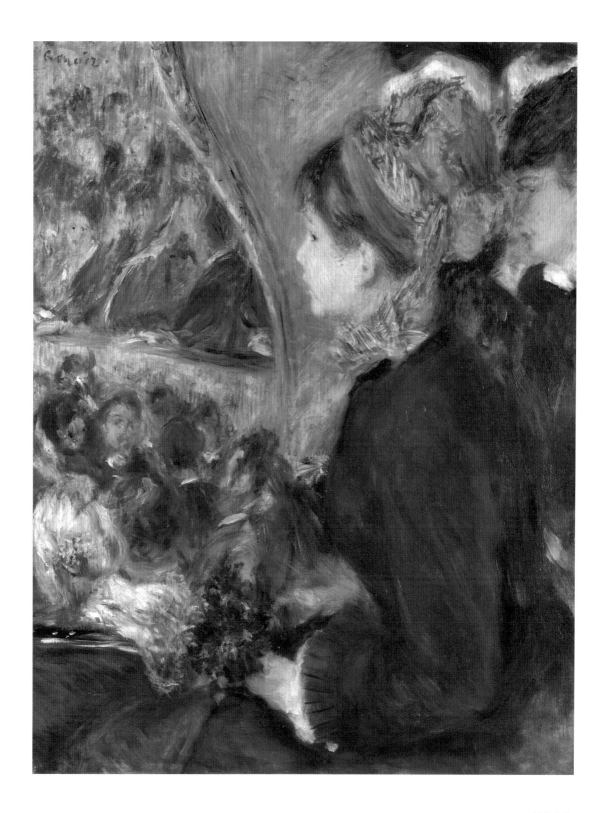

剧场内

1876—1877 年

布面油画
65cm × 49cm
英国伦敦国家画廊藏

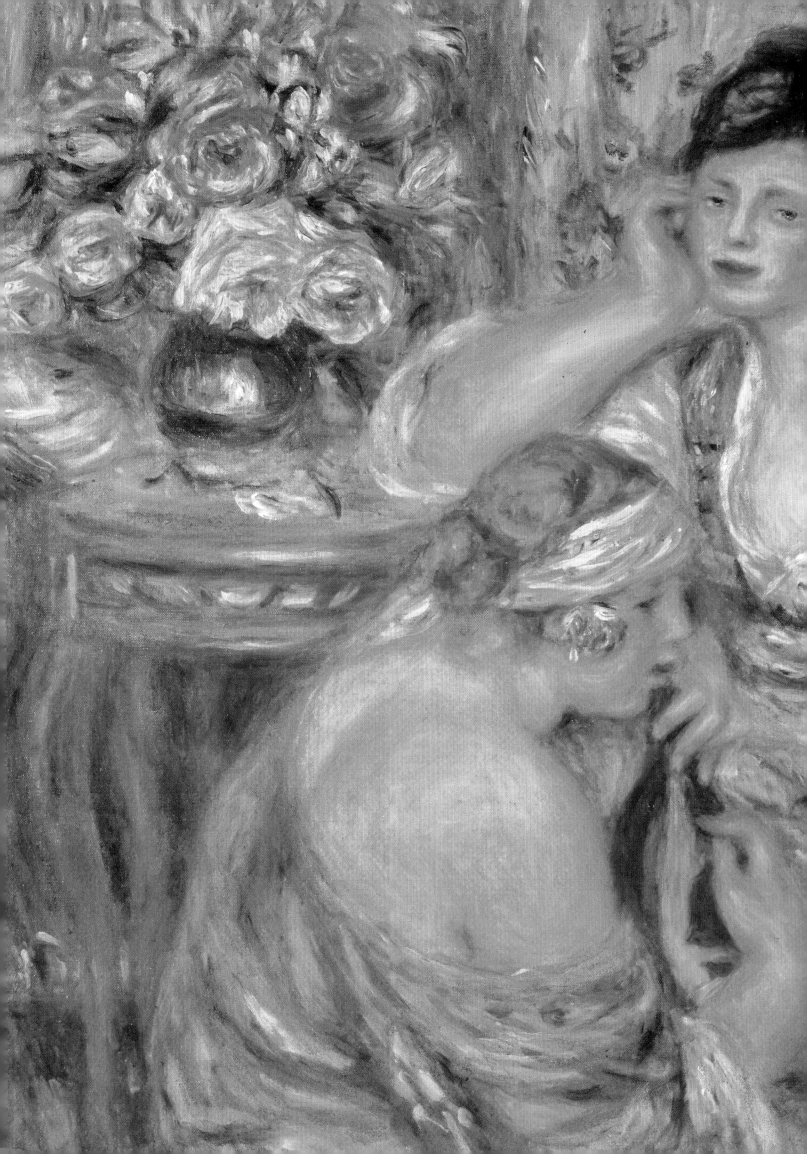

音乐会

1918—1919 年

帆布油画
75cm×93cm
多伦多，安大略美术馆藏

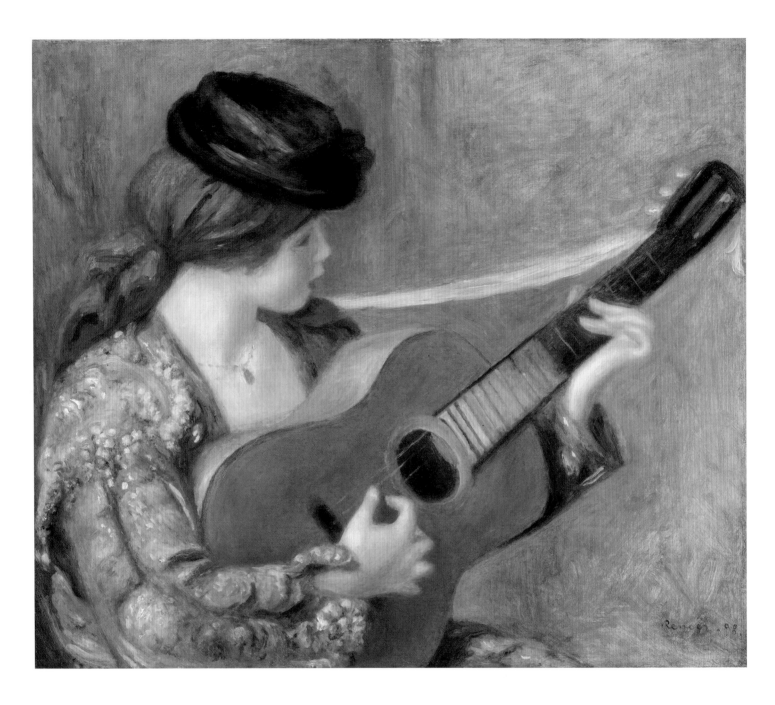

西班牙女郎与吉他

1898 年
布面油画
55cm×65cm
美国华盛顿国家画廊藏

钢琴课

1889 年
布面油画
56cm×46cm
奥马哈，乔斯林艺术博物馆藏

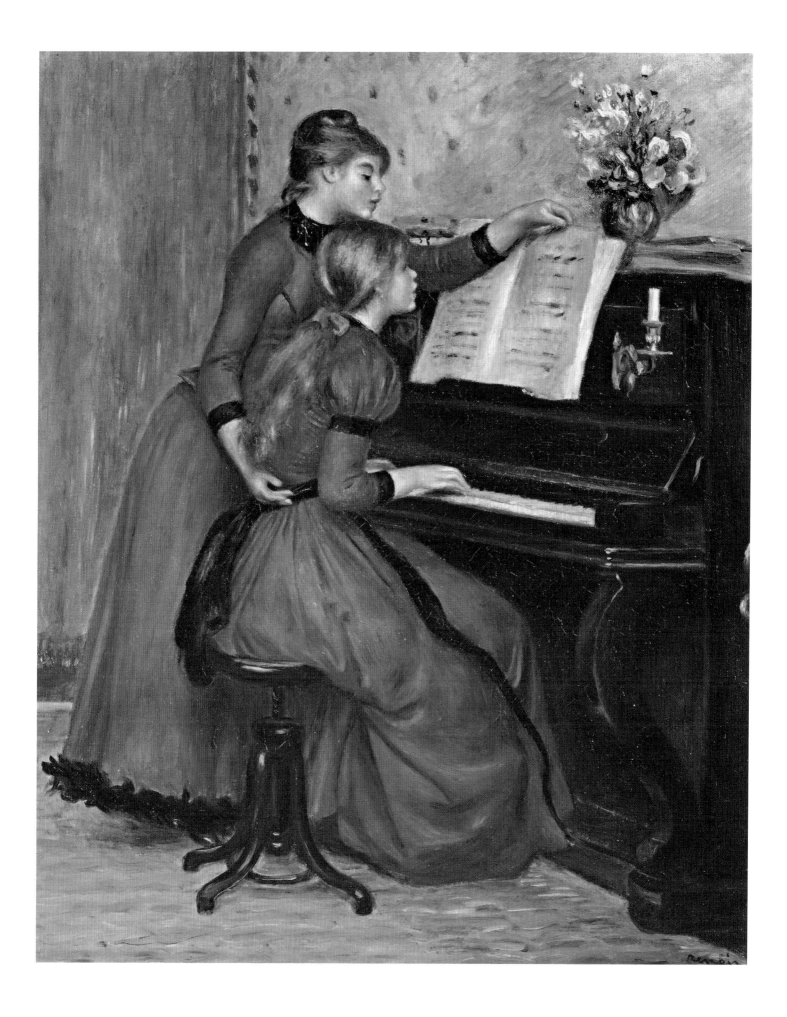

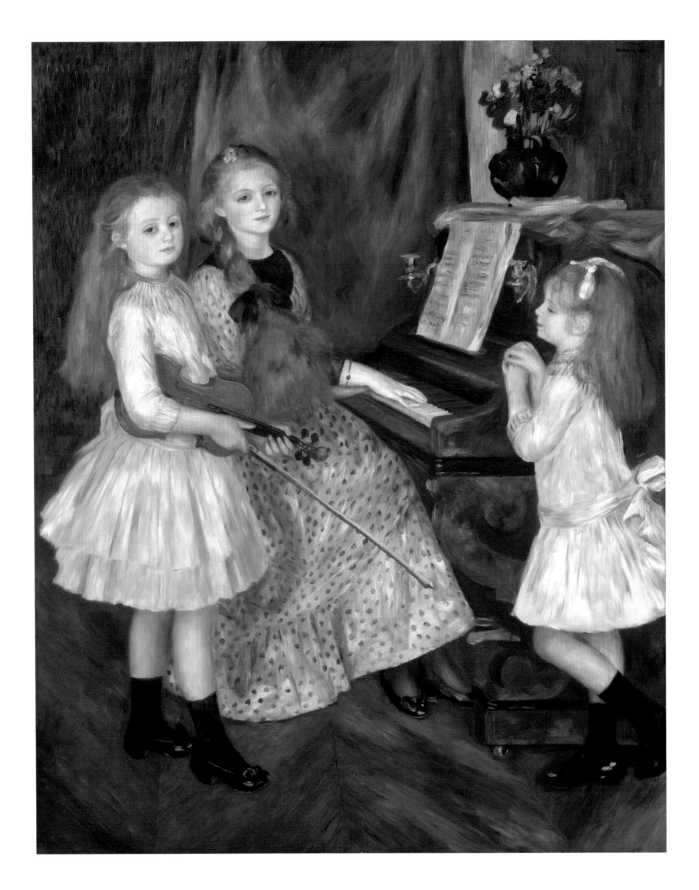

诗人之女

1888 年

布面油画
162cm × 130cm
纽约，大都会艺术博物馆藏

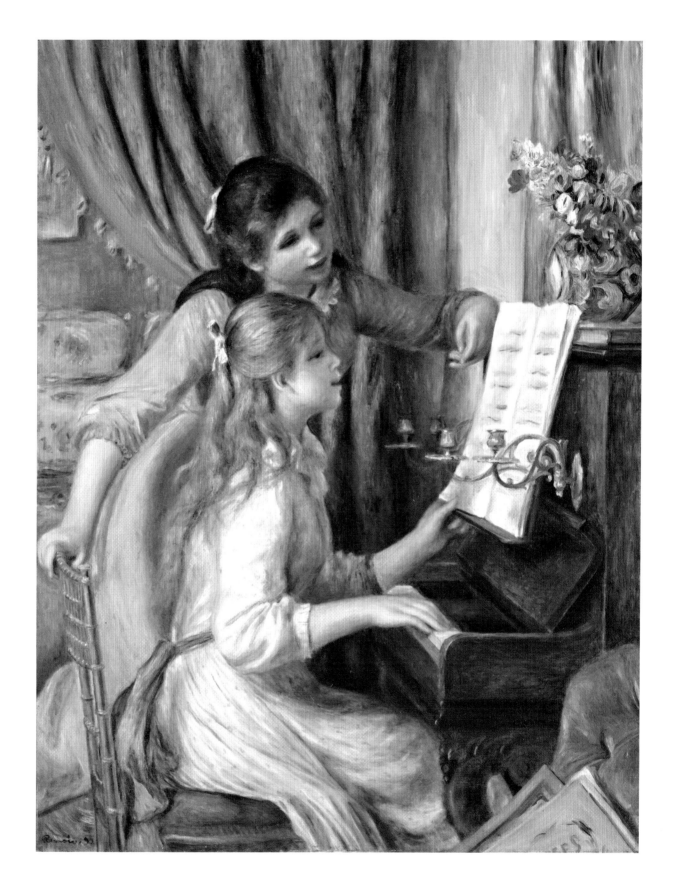

弹钢琴的少女

1892 年
布面油画
116cm×90cm
纽约,大都会艺术博物馆
莱曼收藏

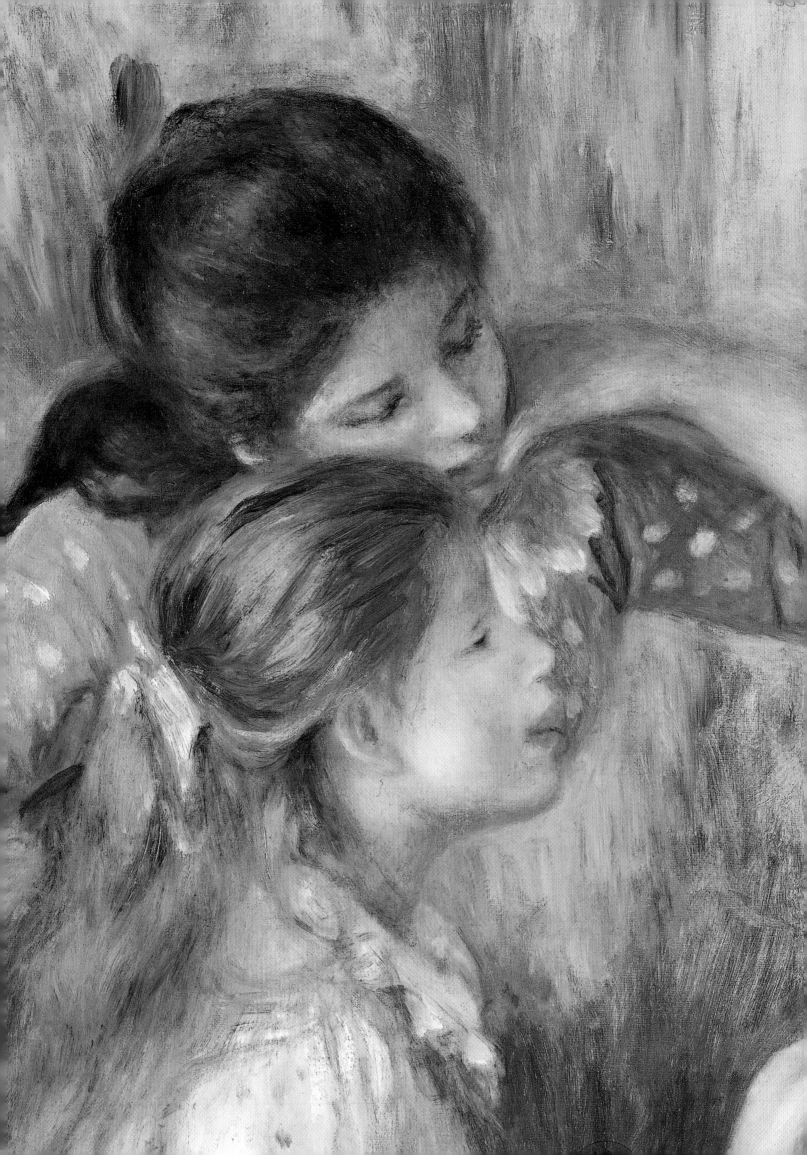

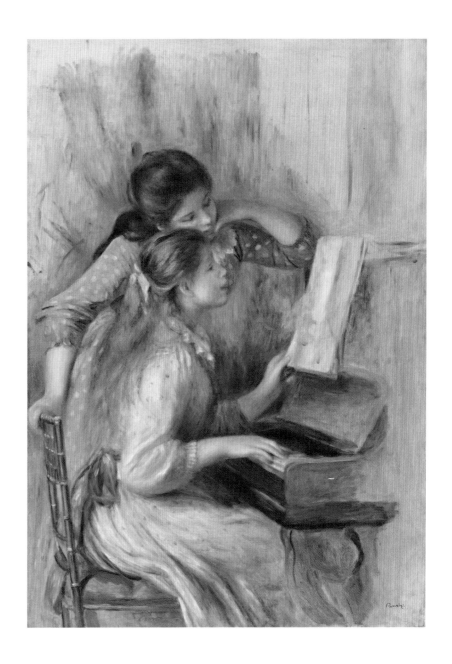

弹钢琴的少女（草图）

1892 年
布面油画
116cm×81cm
巴黎，橘园美术馆
让·瓦尔特－保罗·纪尧姆收藏

钢琴课系列让雷诺阿名声大噪，得到人们认可的同时经济状况也得到了改善。《弹钢琴的少女》表现的是典型的闺房场景，少女们专注于琴谱，氛围亲密而温暖。人与人之间的亲昵感深深地打动了这一时期的雷诺阿。少女们已略显女性丰盈的体态，画家在调配颜料时使其稀释更多，油性更大，让色彩更具流动性，更加透明。画家对衣服面料材质和明暗的描绘为作品带来了动感。

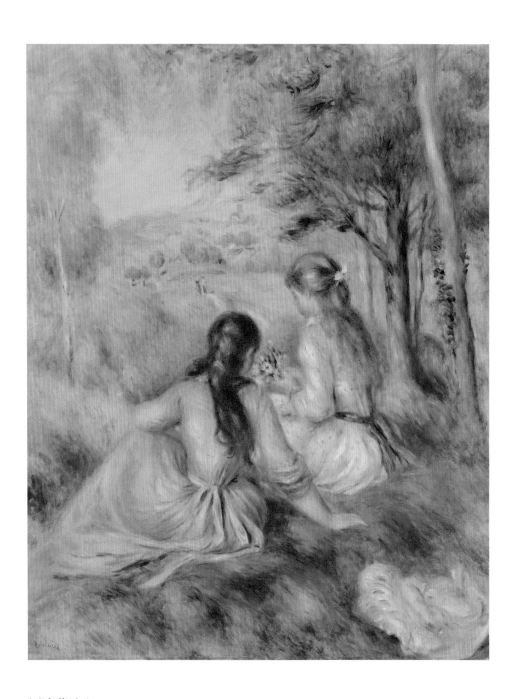

河边草地上

1890—1892 年

布面油画
65cm×55cm
纽约，大都会艺术博物馆藏

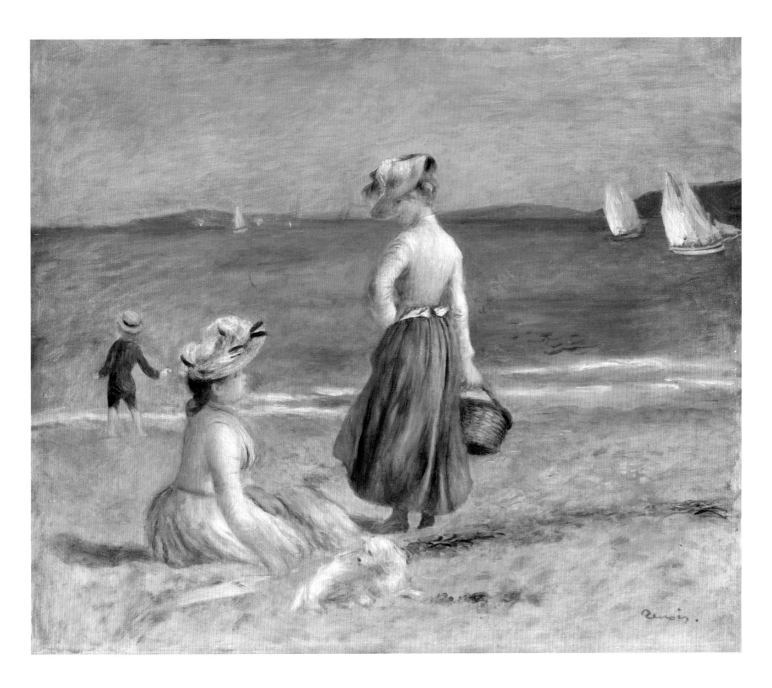

海滩少女

1865 年

布面油画
53cm×64cm
纽约，大都会艺术博物馆藏

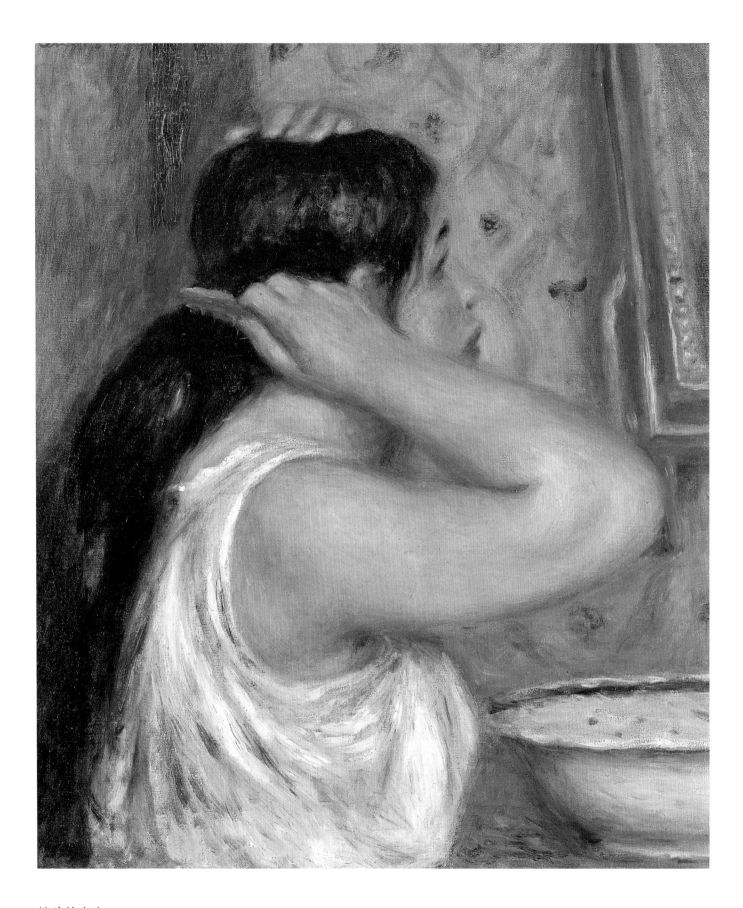

梳头的女人

1910 年

帆布油画
55cm×46cm
巴黎，奥赛博物馆藏

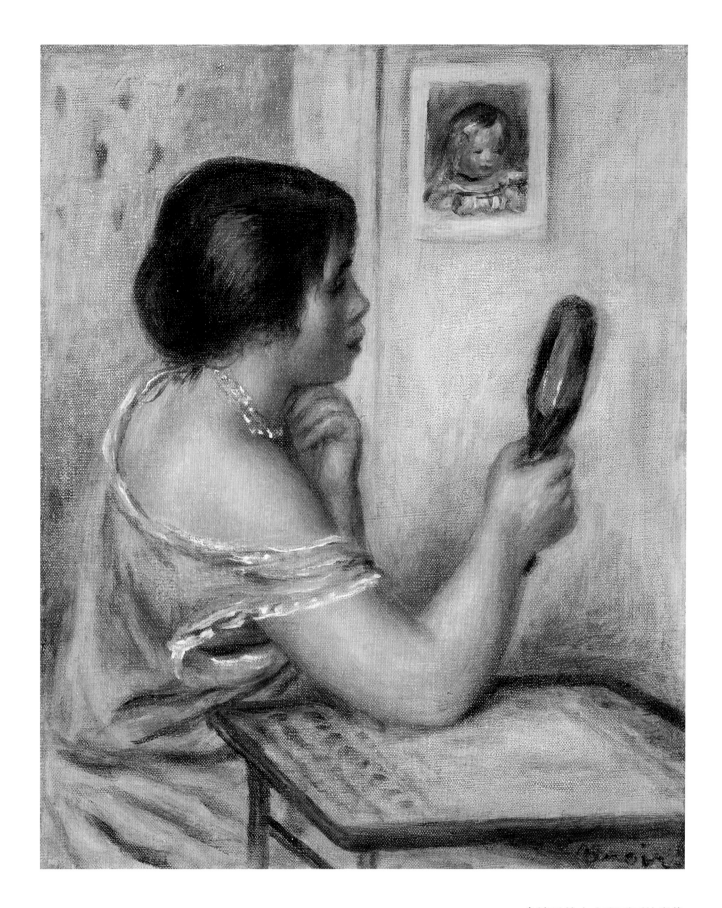

拿镜子的女人和可可的肖像

1905 年

布面油画

55cm×44cm

私人收藏

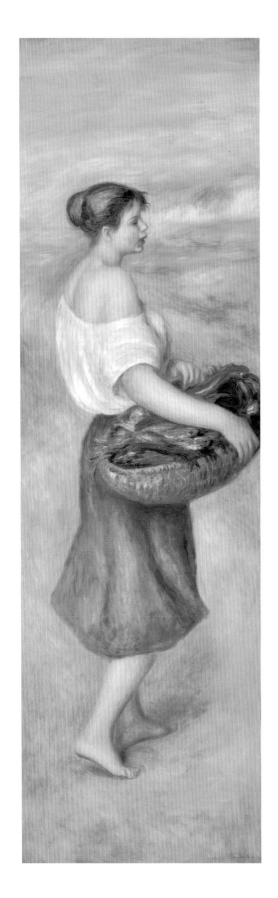

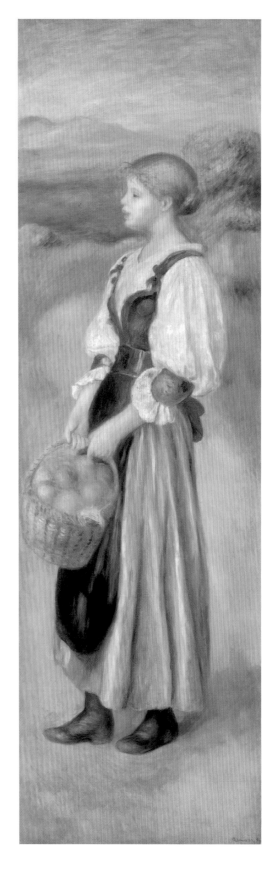

渔妇

1889 年

布面油画
130cm×42cm
美国华盛顿国家画廊藏

提篮子的女孩

1989 年

布面油画
130cm×42cm
美国华盛顿国家画廊藏

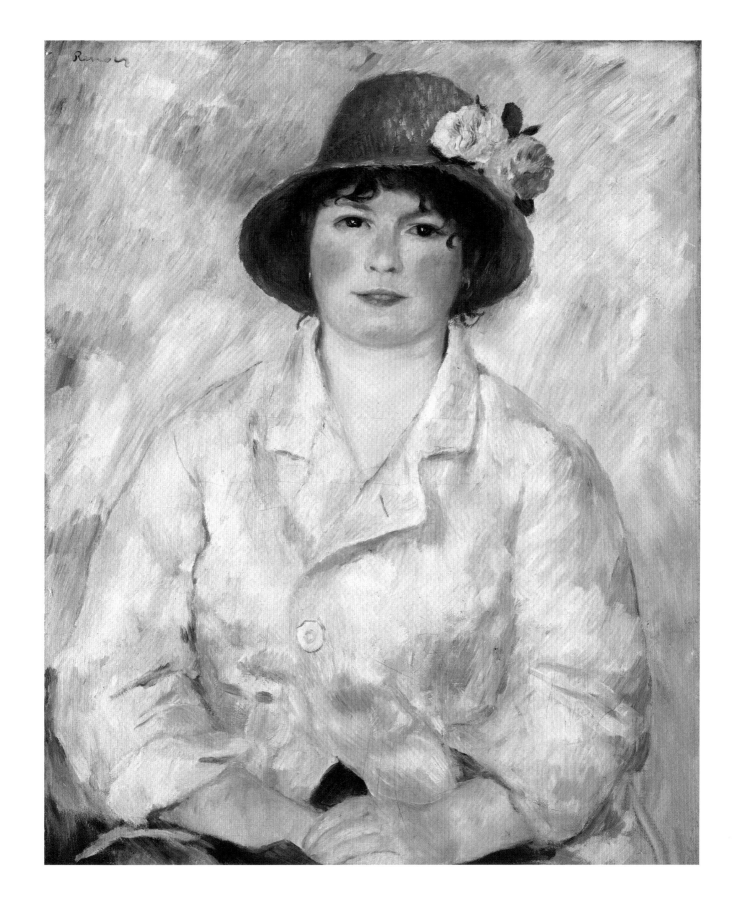

艾琳肖像

1884—1885 年

油画
65cm×54cm
费城．费城艺术博物馆藏

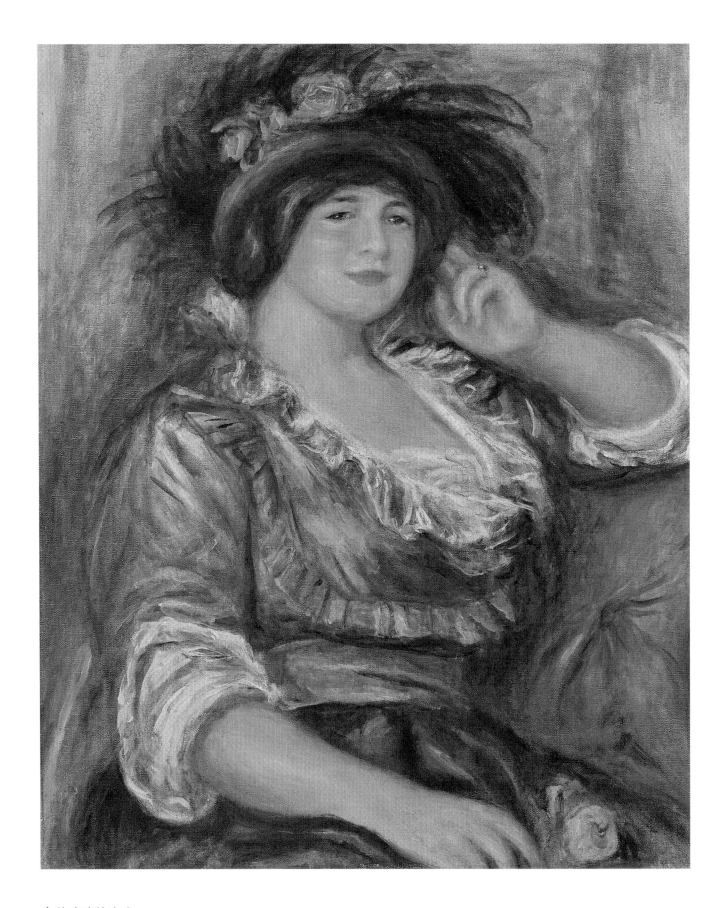

拿着玫瑰的女人

1913 年

帆布油画
65cm×54cm
巴黎，奥赛博物馆藏

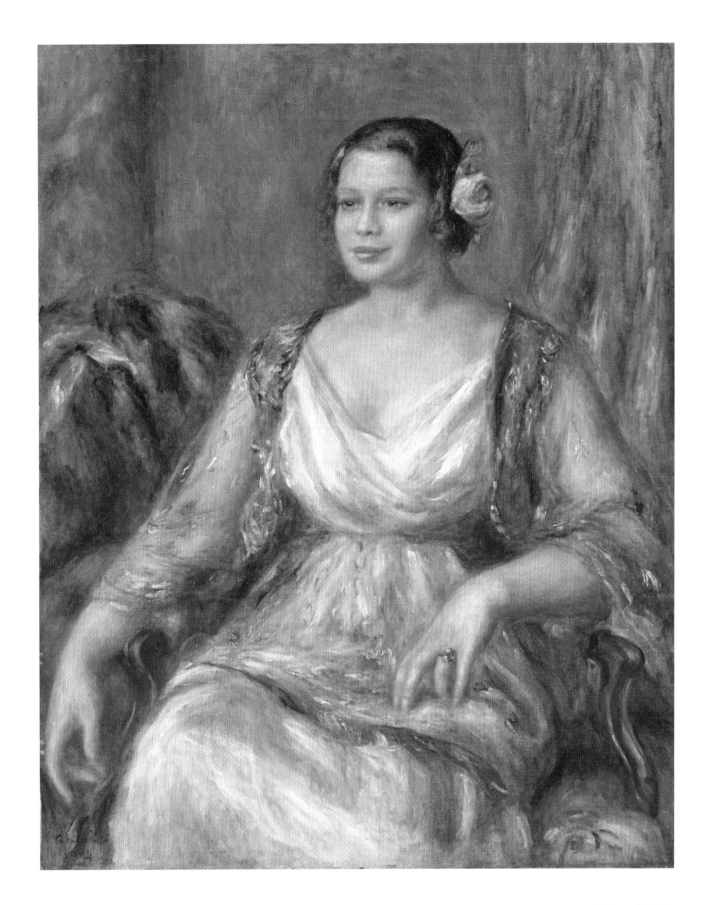

蒂娜·杜里厄

1914 年

帆布油画

92cm×74cm

纽约，大都会艺术博物馆藏

# 母女

1881 年

油画
121cm×85cm
梅里昂，巴恩斯博物馆藏

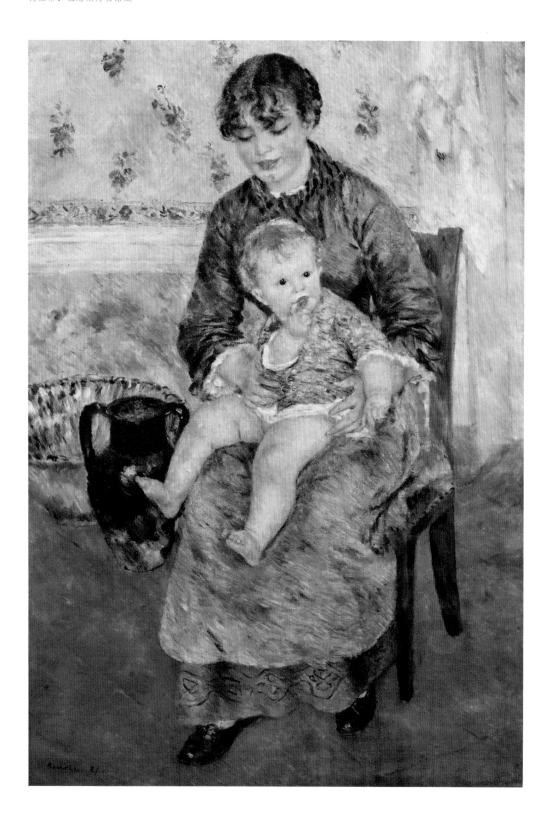

克劳德是雷诺阿最小的儿子，昵称"可可"，
他经常出现在父亲的画作中。

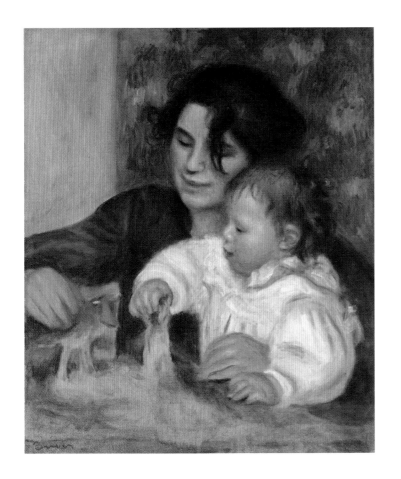

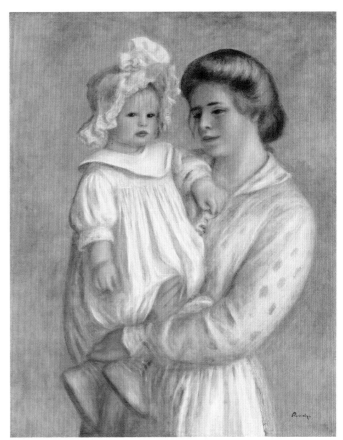

加布里埃尔·雷娜和让·雷诺阿

1895 年

布面油画

65cm × 54cm

巴黎，橘园美术馆

让·瓦尔特－保罗·纪尧姆收藏

克劳德·雷诺阿和雷娜

1903 年

帆布油画

78cm × 63cm

渥太华，加拿大国家美术馆藏

加布里埃尔是雷诺阿妻子的远方表亲，来画家的家中帮忙打点家务，画家的
儿子让出生后，她就和雷诺阿一家人住在一起，照顾孩子和一家人的起居。
她时常在画室里当模特，也当裸体模特，是雷诺阿最喜欢的模特之一。

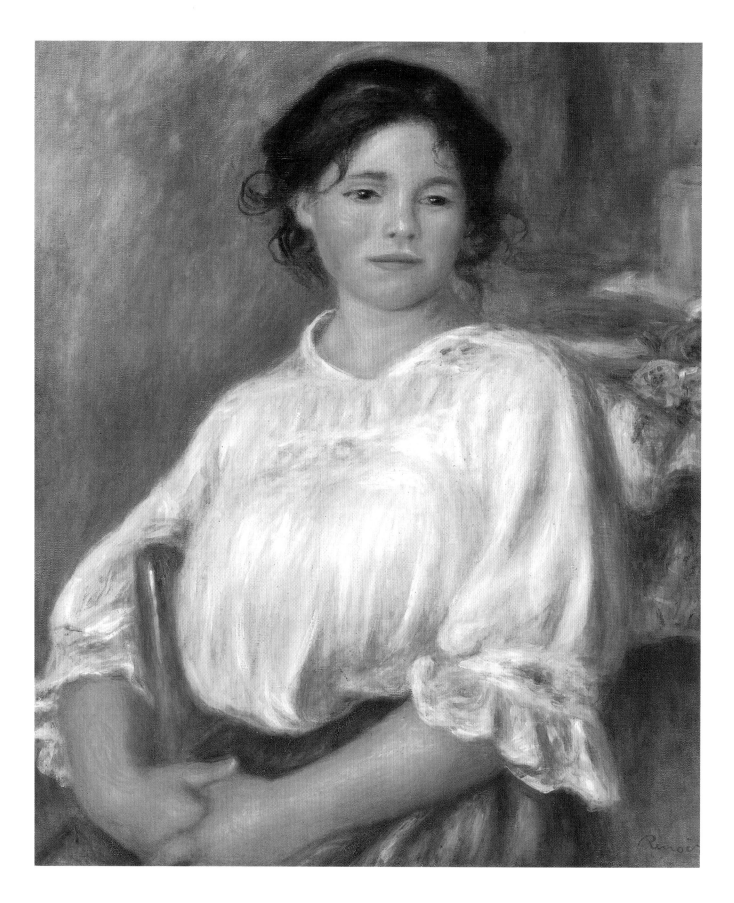

坐着的女孩

1909 年

帆布油画
65cm × 54cm
巴黎，奥赛博物馆藏

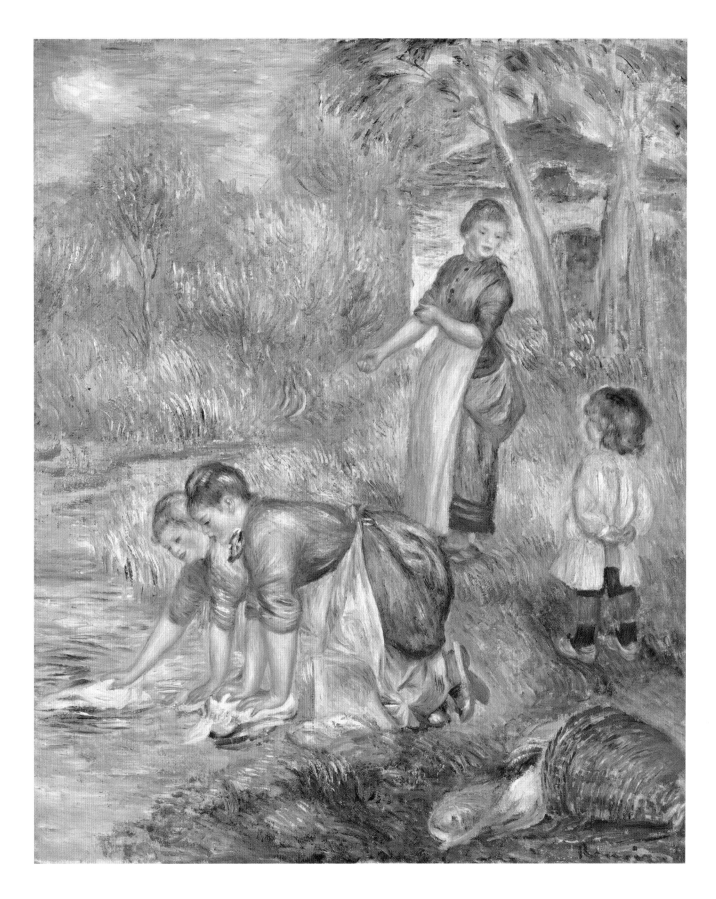

洗衣妇

1888—1889 年

油画
56cm × 47cm
巴尔的摩，巴尔的摩艺术博物馆藏

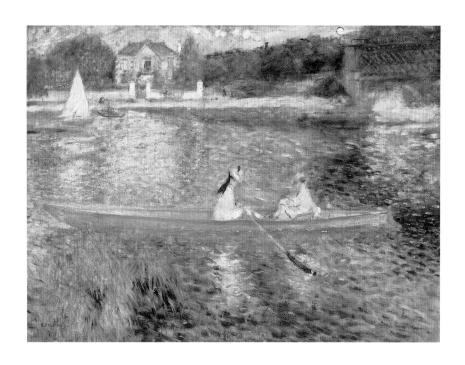

## 塞纳河泛舟

1875—1880 年

布面油画
71cm×92cm
伦敦，国家美术馆藏

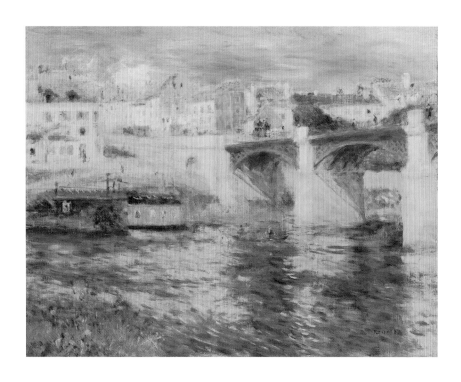

## 沙图的铁路桥

1875 年

布面油画
51cm×65cm
威廉斯敦，斯特林和弗朗辛·克拉克艺术中心藏

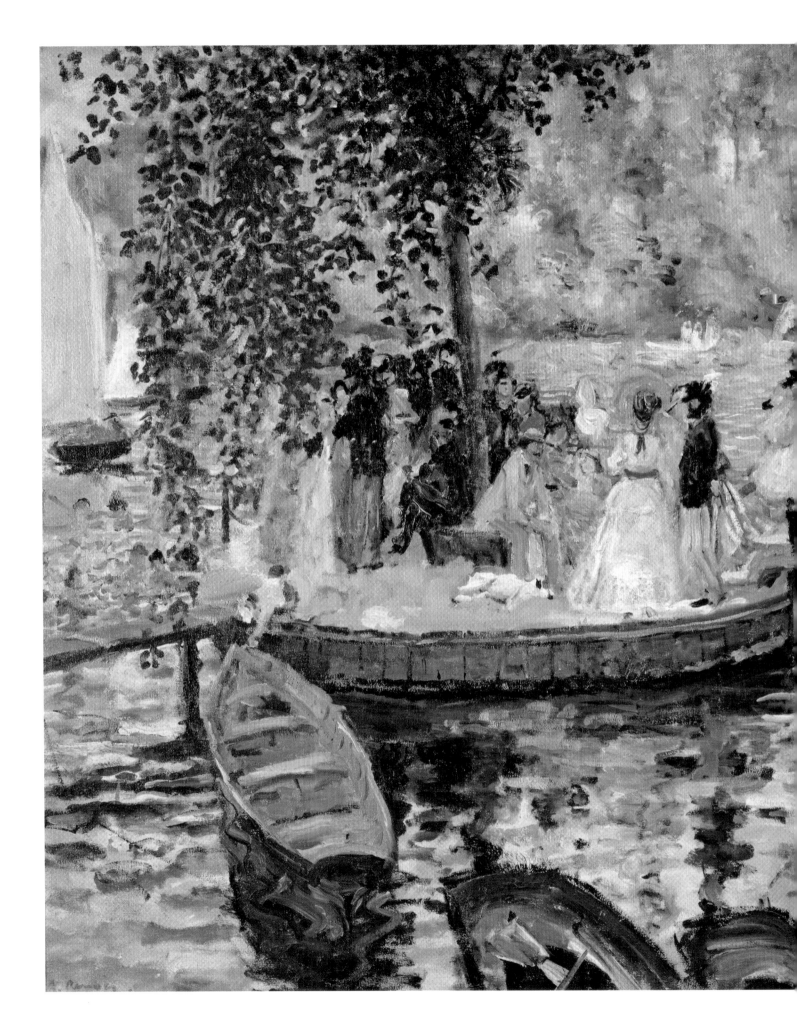

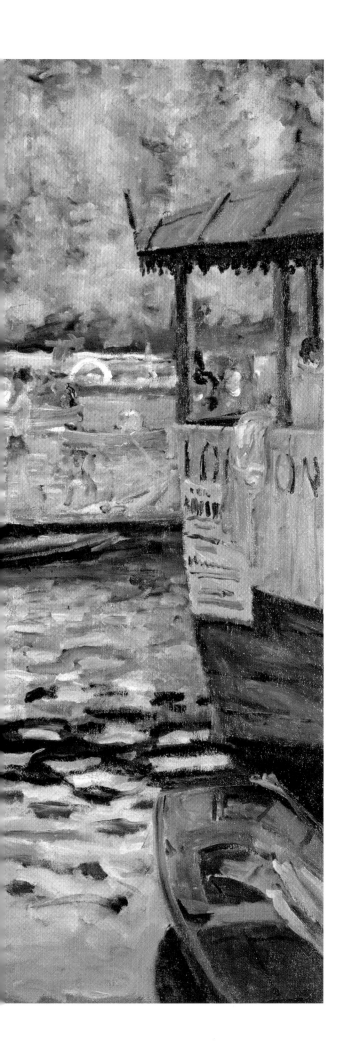

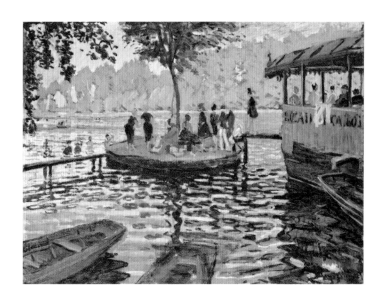

克劳德·莫奈
蛙塘

1869 年

布面油画
74cm×99.7cm
纽约，大都会艺术博物馆藏

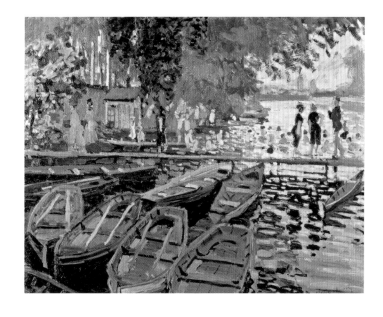

克劳德·莫奈
蛙塘

1869 年

布面油画
73cm×92cm
伦敦，国家美术馆藏

蛙塘

1869 年

布面油画
66cm×86cm
斯德哥尔摩，国家博物馆藏

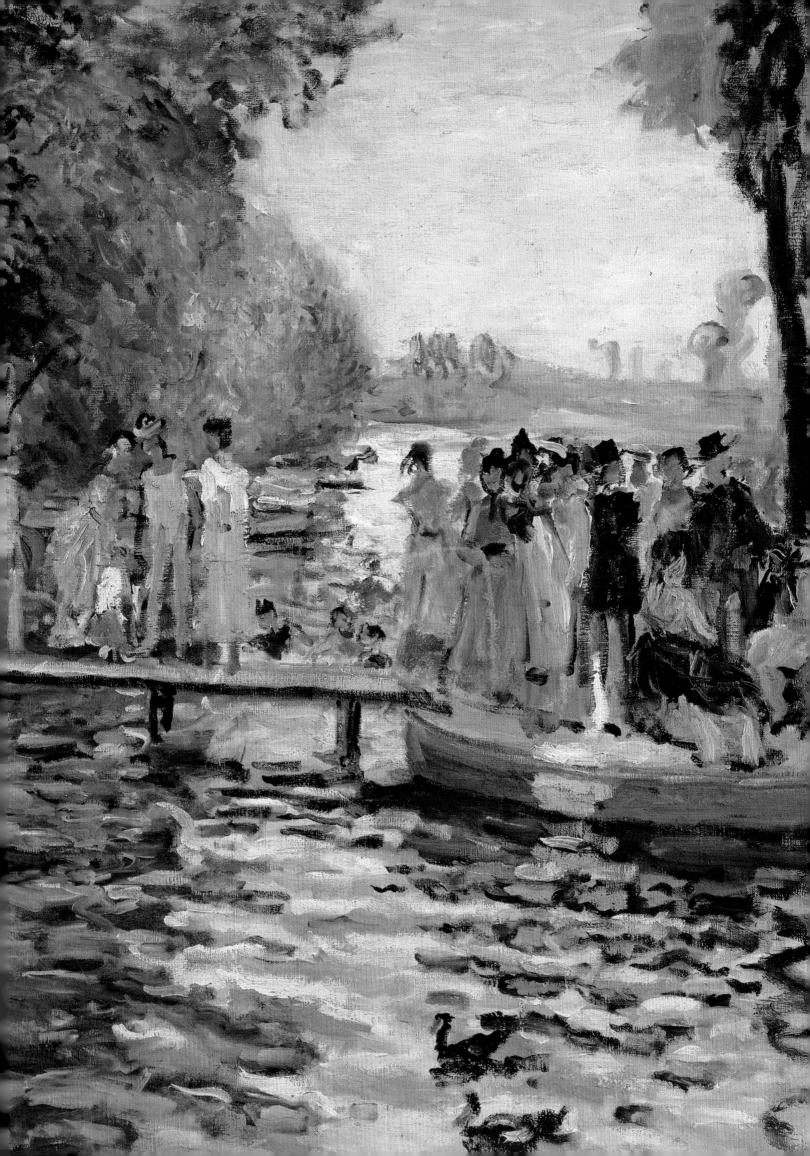

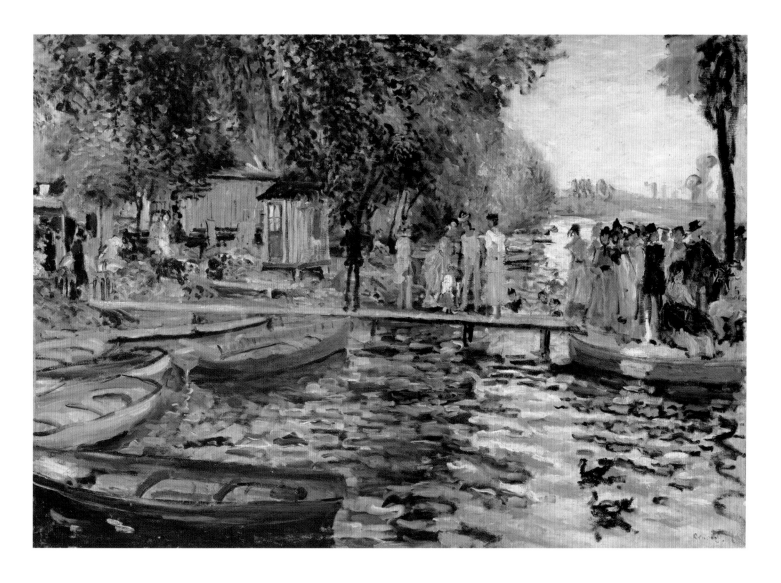

蛙塘

1869 年

布面油画

65cm×92cm

温特图尔，"雷马赫尔兹博物馆"

奥斯卡·莱因哈特收藏

《蛙塘》系列是雷诺阿跟随莫奈到巴黎近郊的一处景区创作的，该景区离塞纳河
不远，两人在这里作画时时常光临附近一家餐馆。该系列创作中，雷诺阿听从了
莫奈的意见，用较小的笔触来展现波光粼粼的湖面，视觉感极强，这幅画也成为
了雷诺阿印象主义的入门作品。

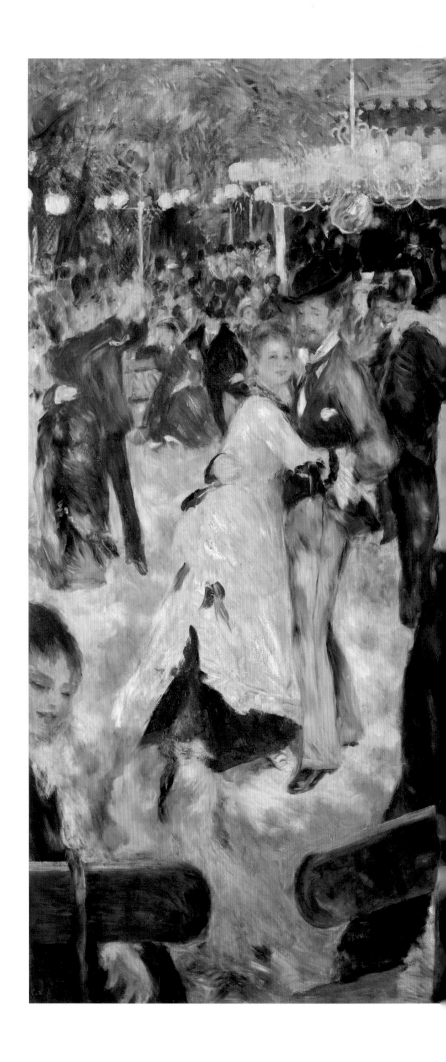

## 红磨坊街的露天舞会

1876 年
布面油画
131cm × 175cm
巴黎，奥赛博物馆藏

位于蒙马特的红磨坊街的露天舞厅是当时的约会圣地，
备受人们欢迎。据说当时雷诺阿为了创作这幅作品，特
意在附近租了一间画室。画家在这幅作品中，成功捕获到
了光影的流动。

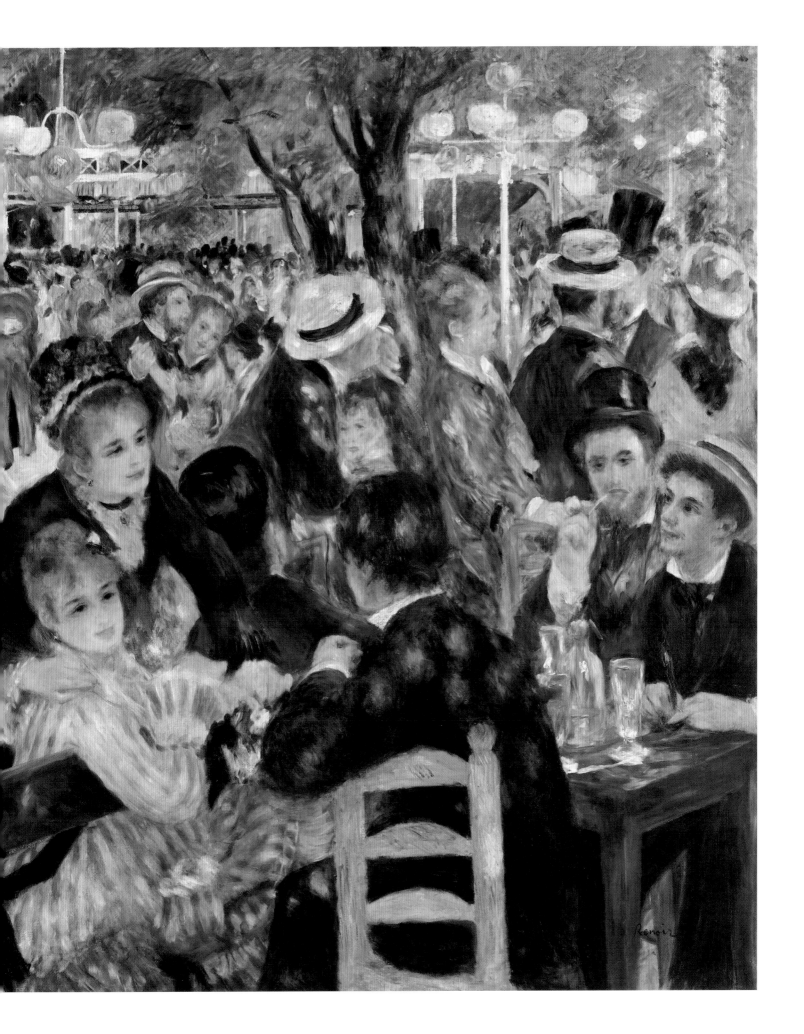

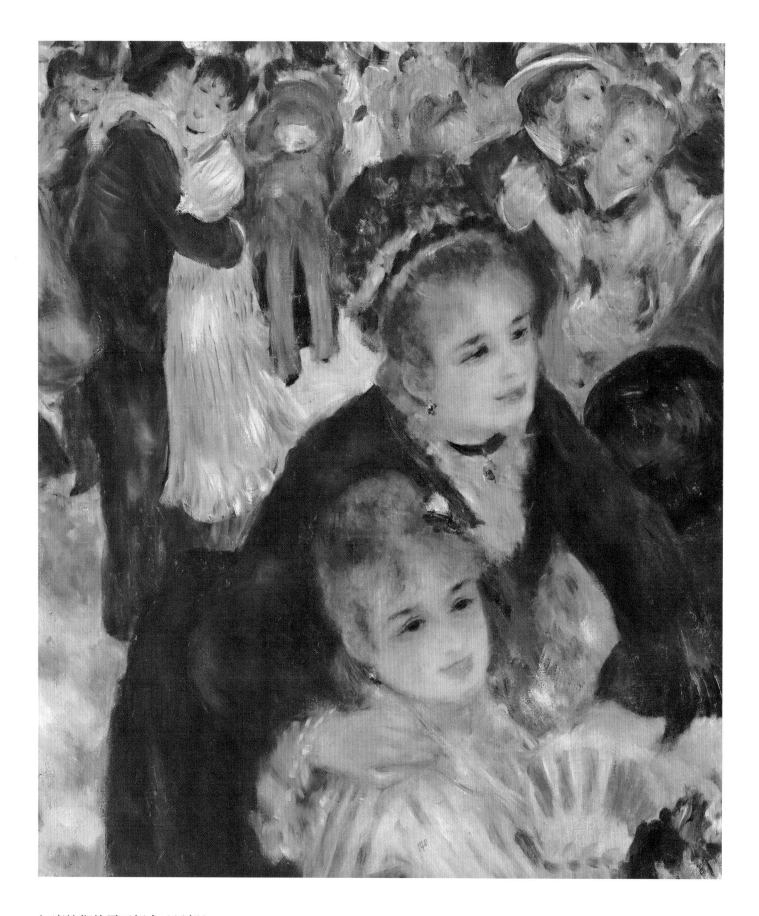

红磨坊街的露天舞会（局部）

1876 年

布面油画

巴黎，奥赛博物馆藏

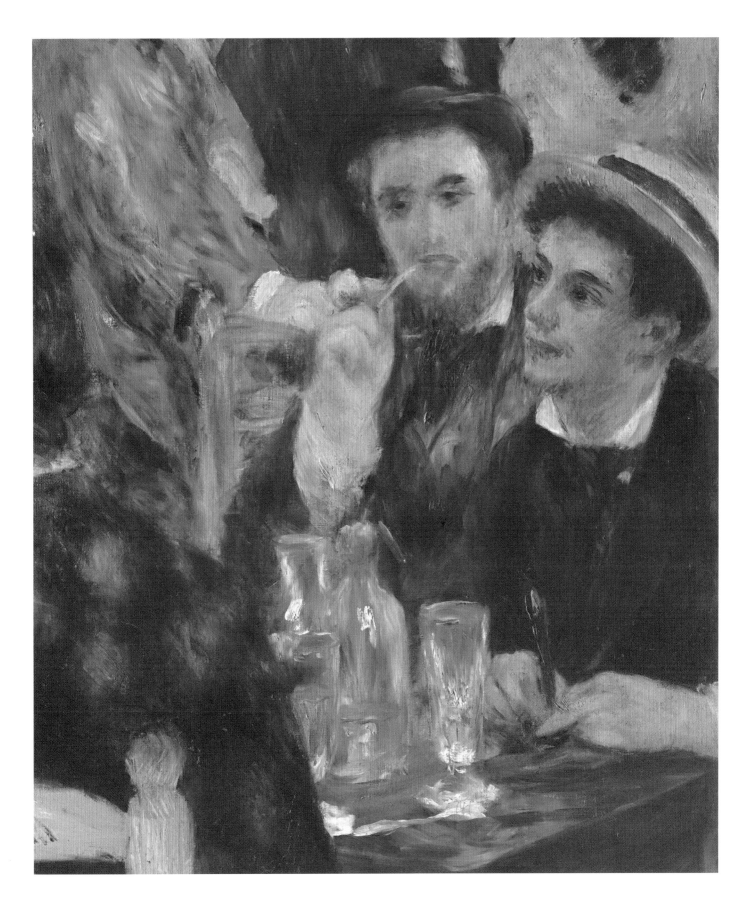

红磨坊街的露天舞会（局部）

1876 年

布面油画

巴黎，奥赛博物馆藏

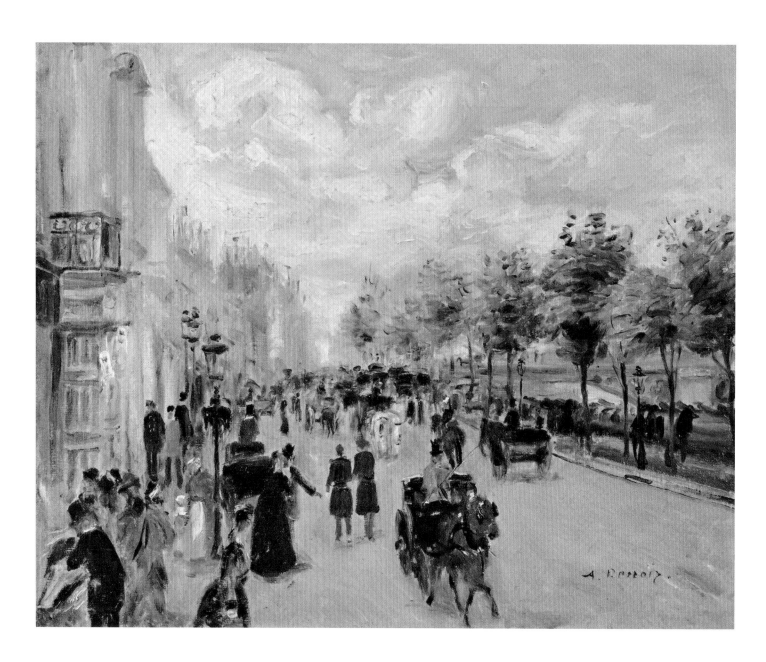

巴黎马拉凯河岸

约 1874 年

帆布油画
38cm × 46cm
私人收藏

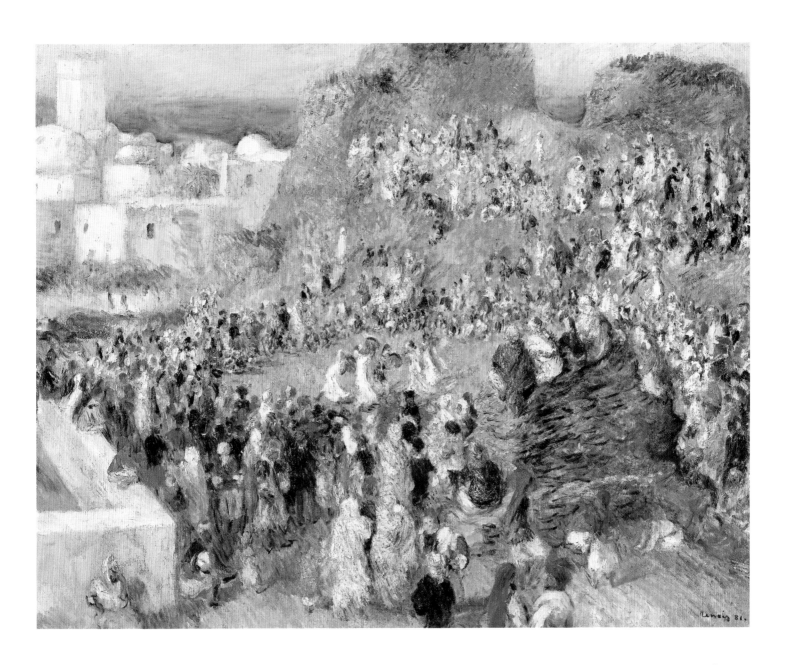

阿拉伯节日

1881 年

布面油画

73cm × 92cm

巴黎，奥赛博物馆藏

该幅作品创作于巴黎近郊夏都岛的餐厅里，画中的人都是雷诺阿的朋友，大家餐后快乐地聊着天，目光交汇、有说有笑，关系相当亲呢。画面左下角抱着狗的女子是阿莉娜·莎丽戈，后来成为了画家的妻子。该作品也表现出 19 世纪中晚期法国社会的转变，餐厅里有各个阶层的顾客聚集，商人、贵族、演员、作家、画家，其多样性和包容性也是现代巴黎社会的缩影。

## 游船上的午宴

1881 年
布面油画
130cm × 173cm
华盛顿，菲利普斯陈列馆藏

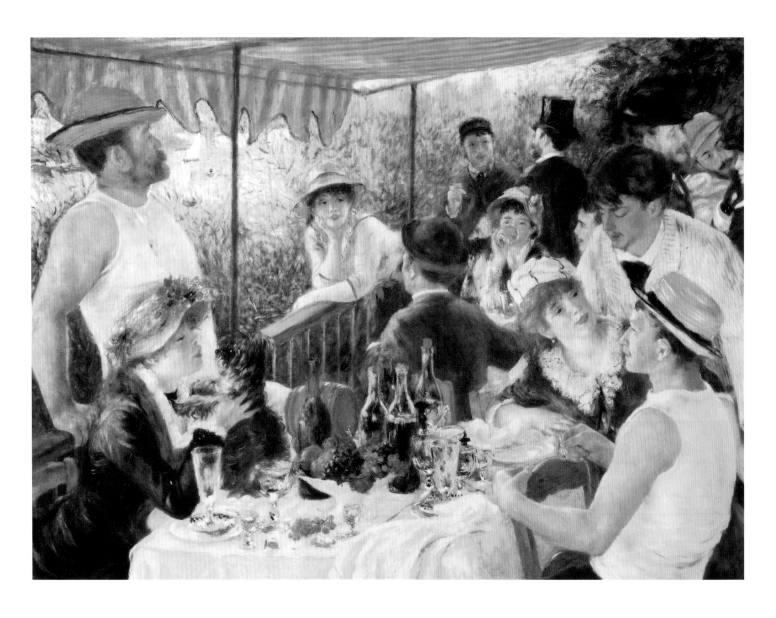

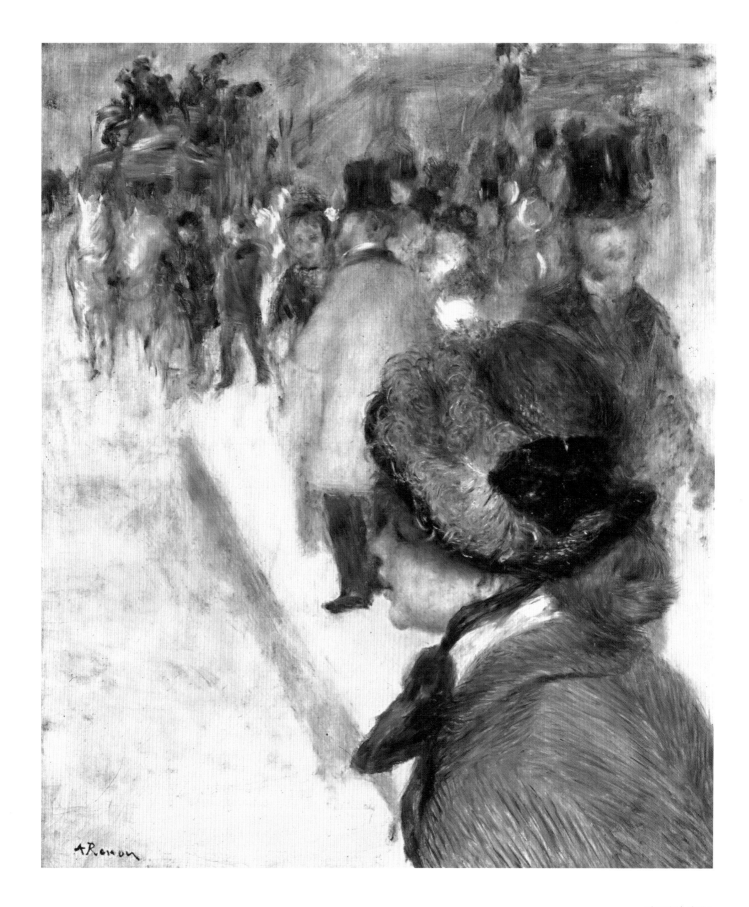

克利希广场

1880 年

布面油画

64cm×54cm

剑桥，菲茨威廉博物馆藏

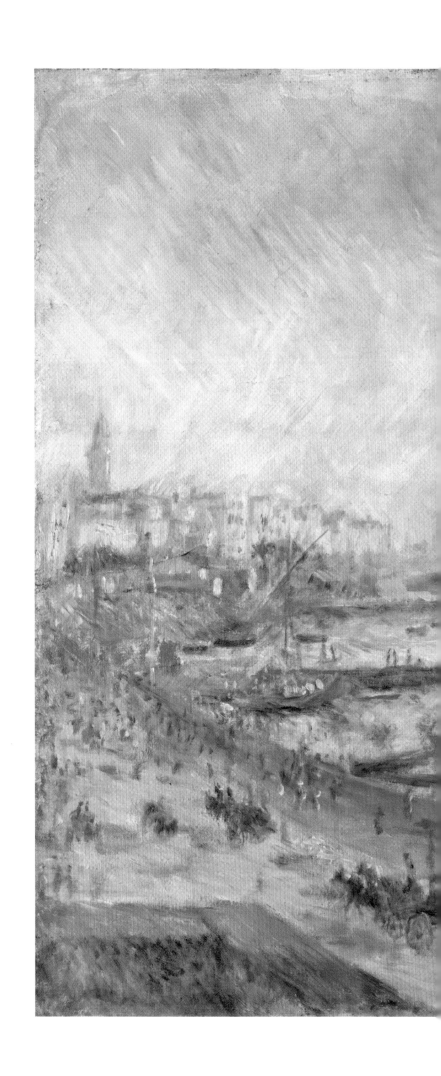

## 那不勒斯的海湾（清晨）

1881 年

油画

48cm×64cm

纽约，大都会艺术博物馆藏

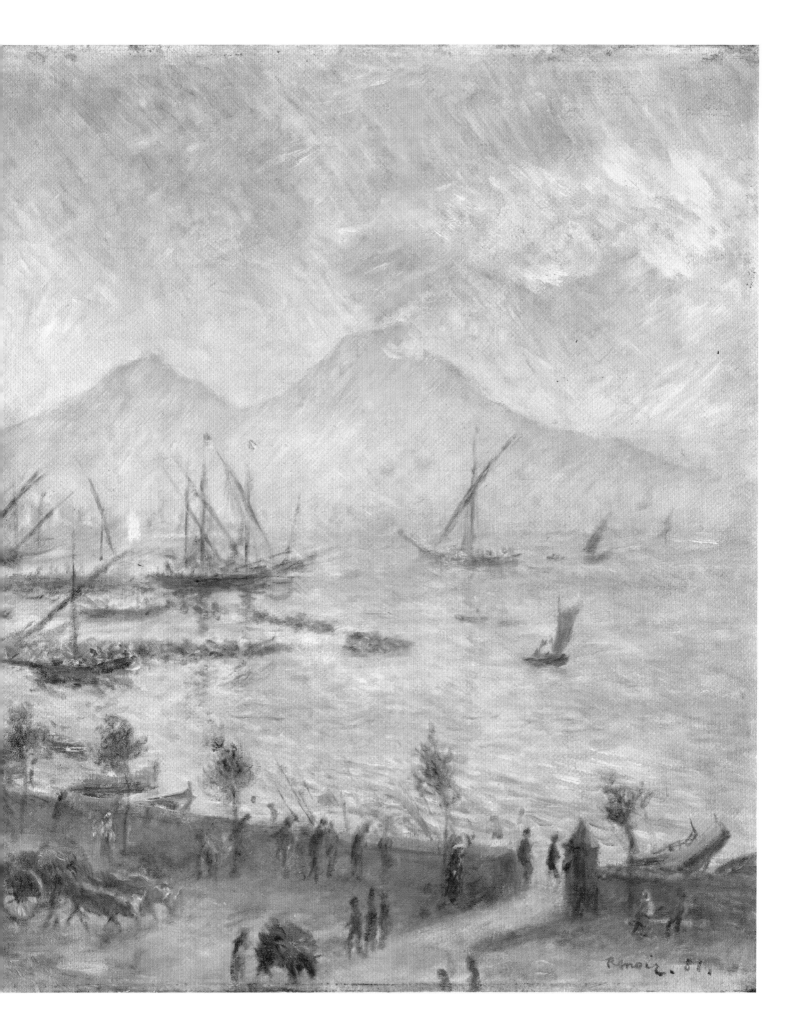

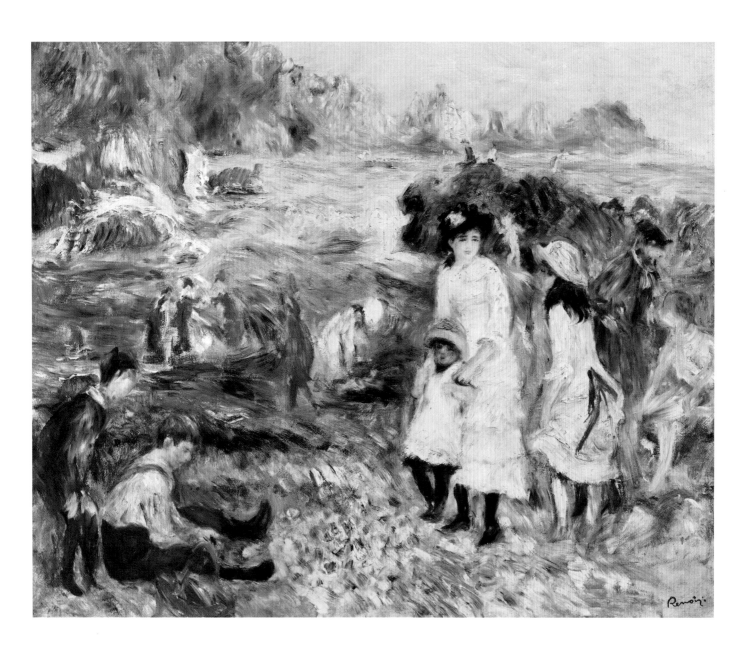

地中海风光

1883 年

油画
53cm×65cm
慕尼黑，新绘画陈列馆藏

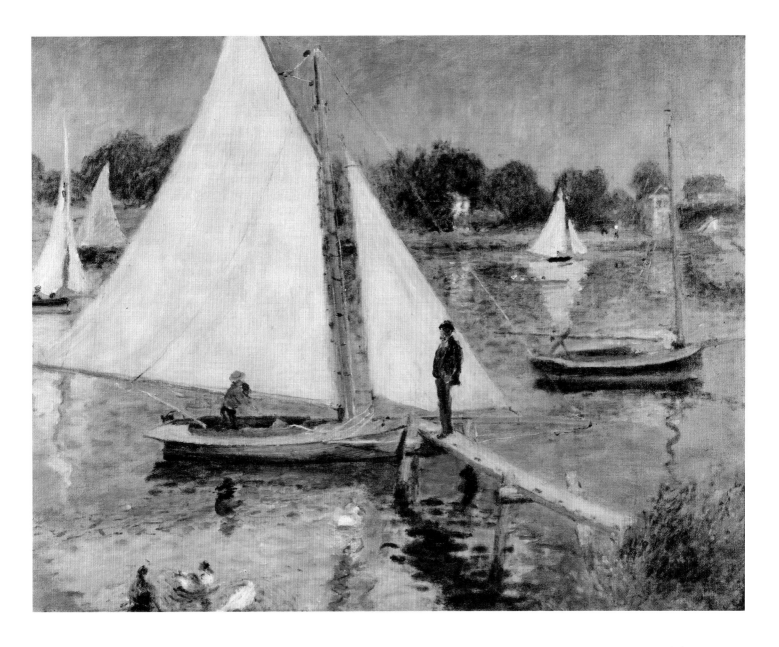

阿让特伊的塞纳河

1874 年
布面油画
50cm×65.4cm
波特兰，波特兰艺术博物馆藏

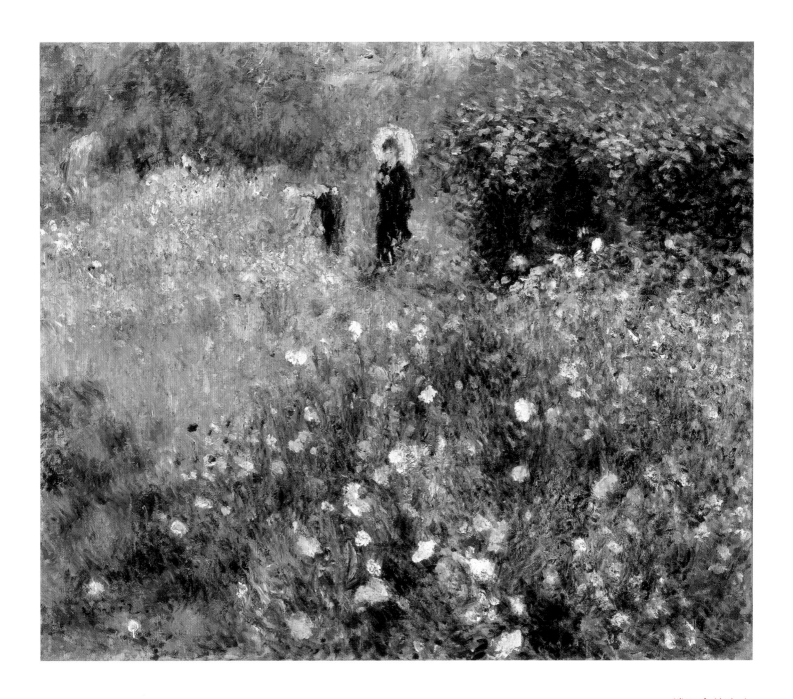

撑阳伞的女人

1873 年

布面油画
54cm×65cm
马德里，提森波纳米萨美术馆藏

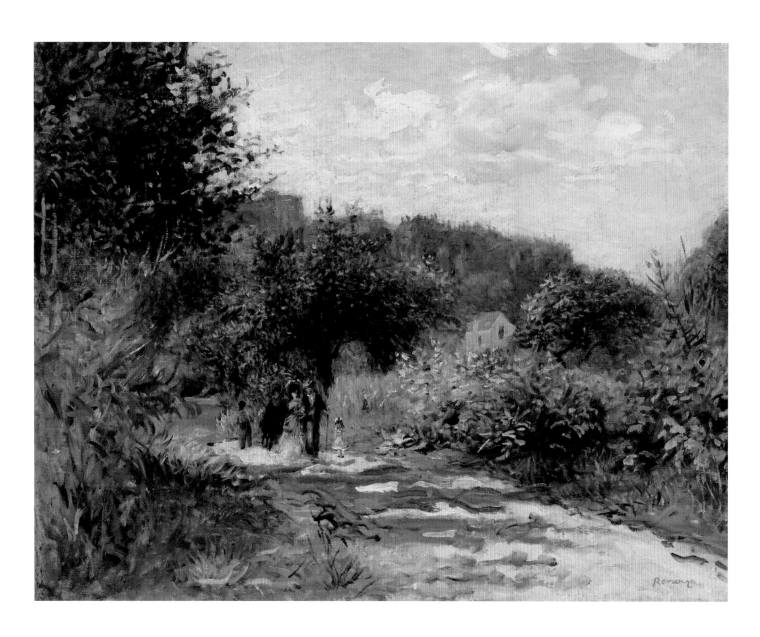

路维希安的小路

1870 年

布面油画

38cm×46cm

纽约，大都会艺术博物馆藏

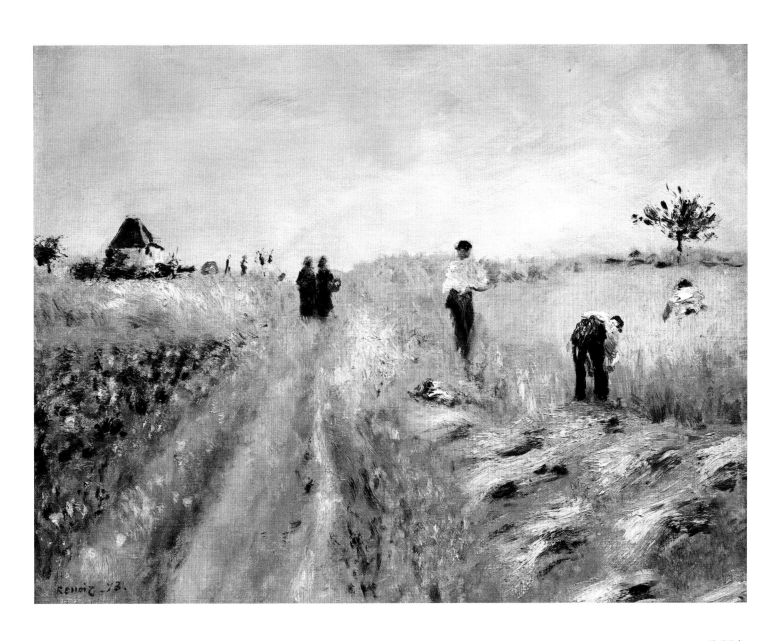

收割者

1873 年
布面油画
60cm×74cm
瑞士，私人收藏

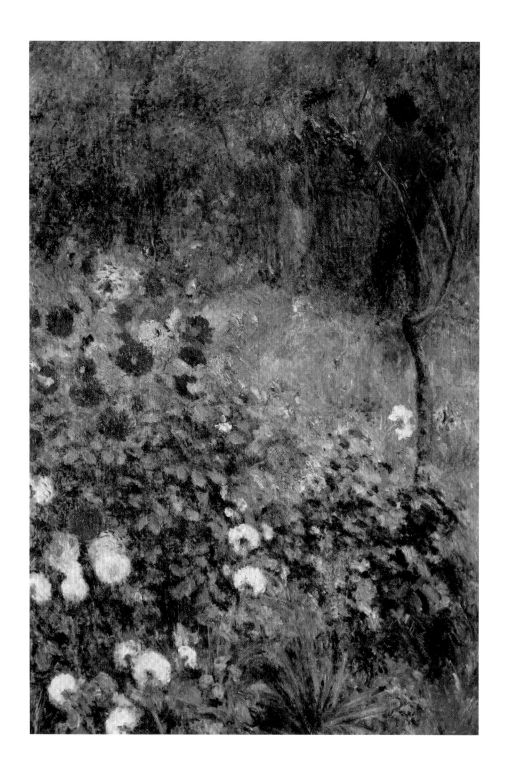

**蒙马特的花园**

1876 年

布面油画

155cm×100cm

匹兹堡，卡内基艺术博物馆藏

**塞纳河畔尚罗塞**

1876 年

布面油画

55cm×66cm

巴黎，奥赛博物馆藏

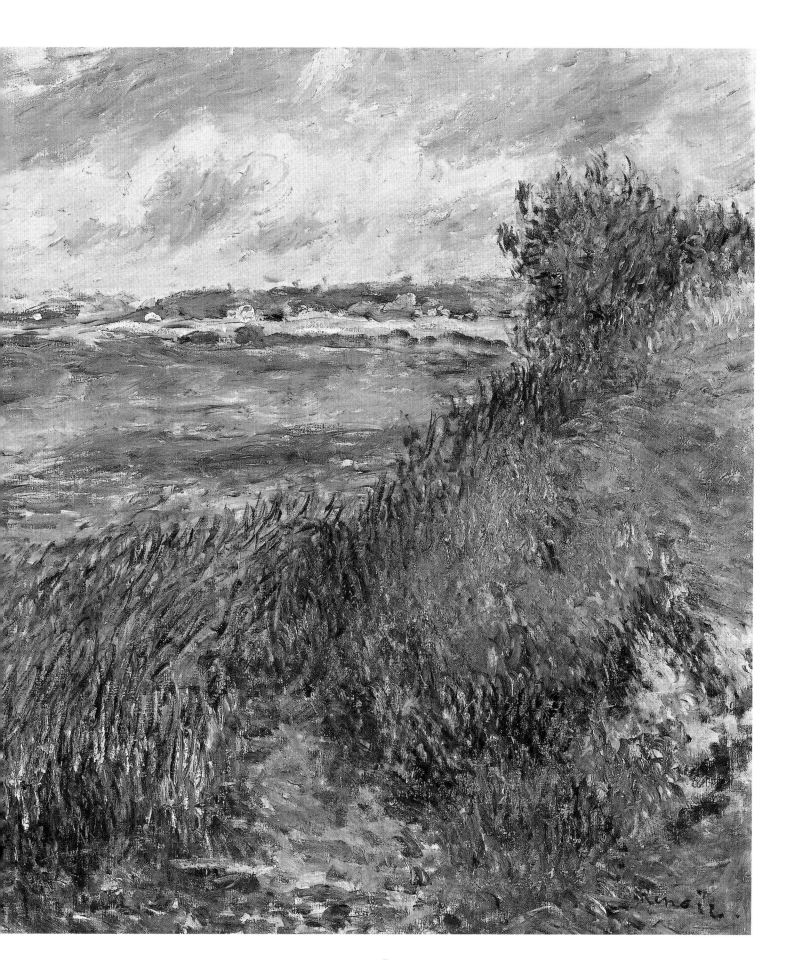

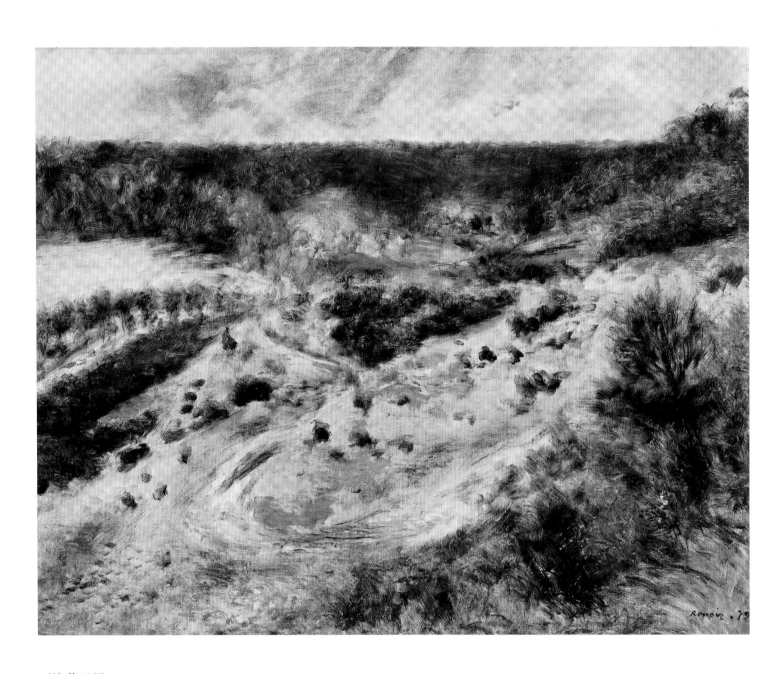

瓦格蒙风景

1879 年
布面油画
80cm × 100cm
托莱多，托莱多艺术博物馆藏

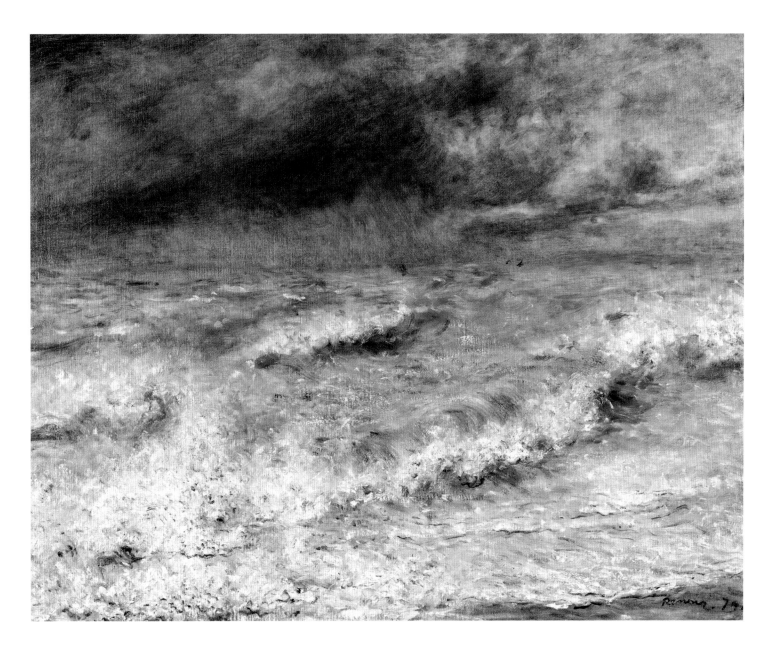

浪花

1879 年

布面油画
65cm×99cm
芝加哥，芝加哥艺术博物馆藏

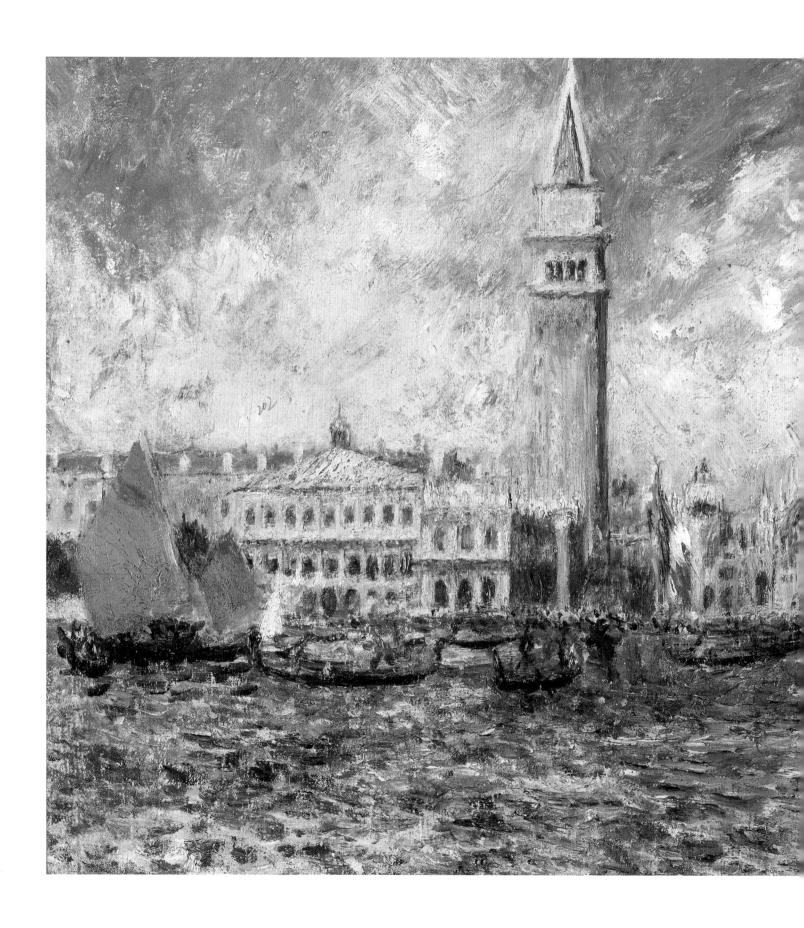

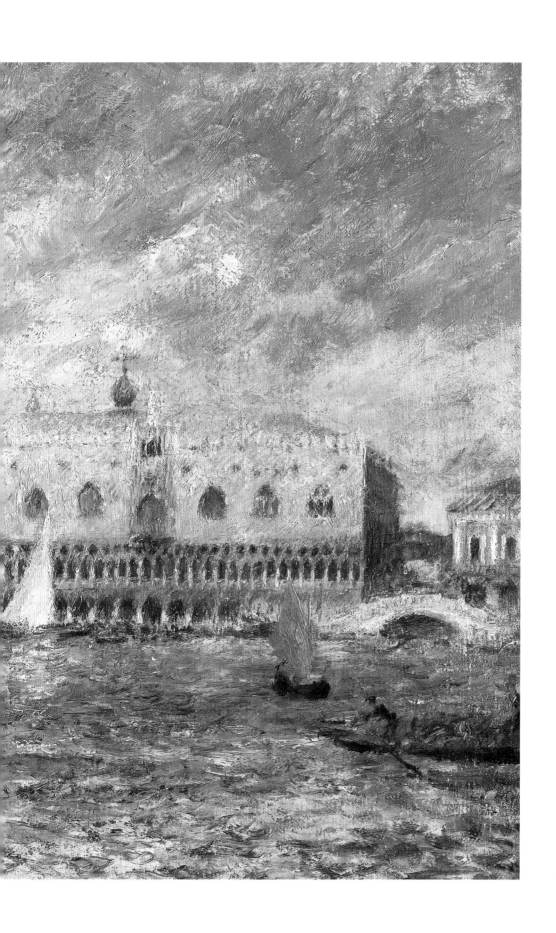

威尼斯总督府

1881 年
布面油画
54cm×65cm
威廉斯敦，斯特林和弗朗辛·克拉克艺术中心藏

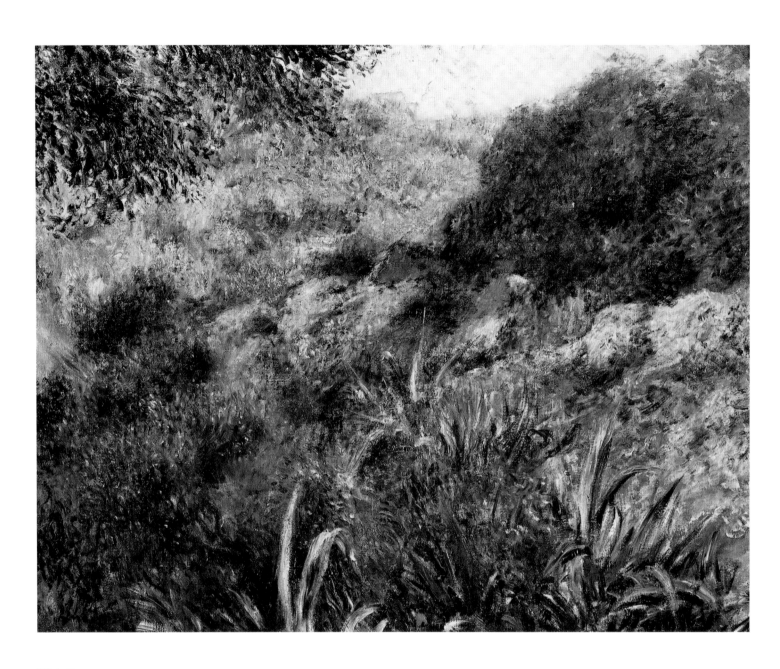

野女谷

1881 年

布面油画
65cm×81cm
巴黎，奥赛博物馆藏

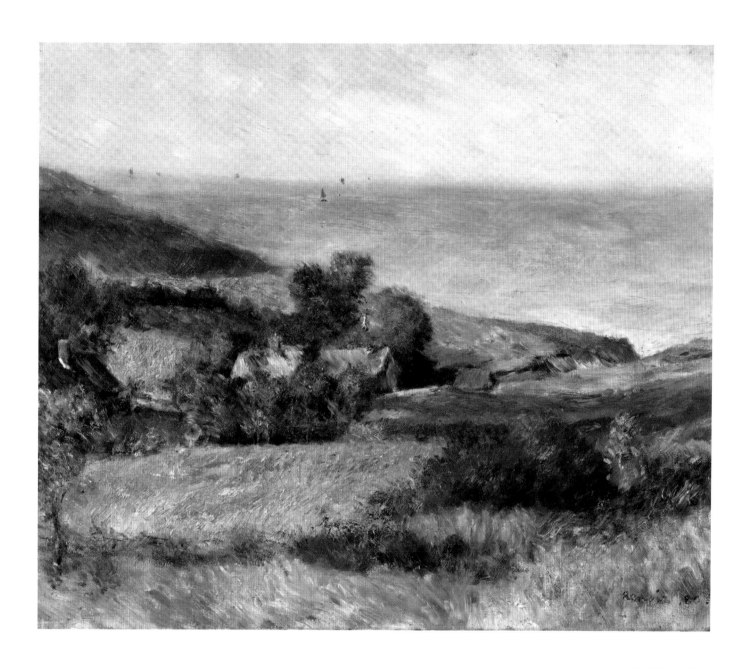

瓦格蒙海滨风景

1880 年

布面油画
50cm×62cm
纽约，大都会艺术博物馆藏

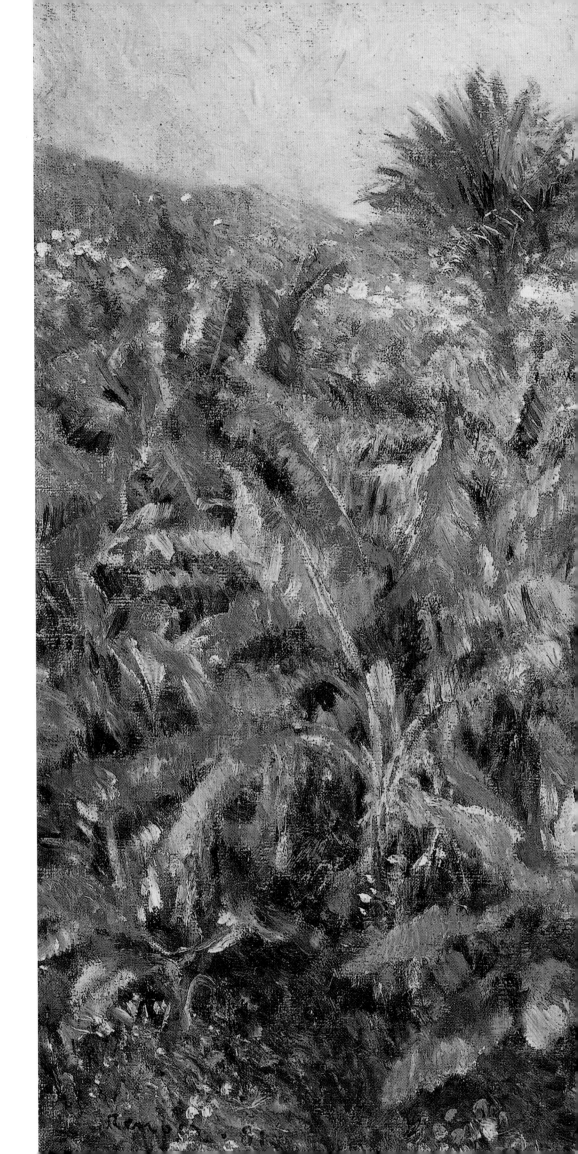

香蕉园

1881 年

布面油画

51cm×63cm

巴黎，奥赛博物馆藏

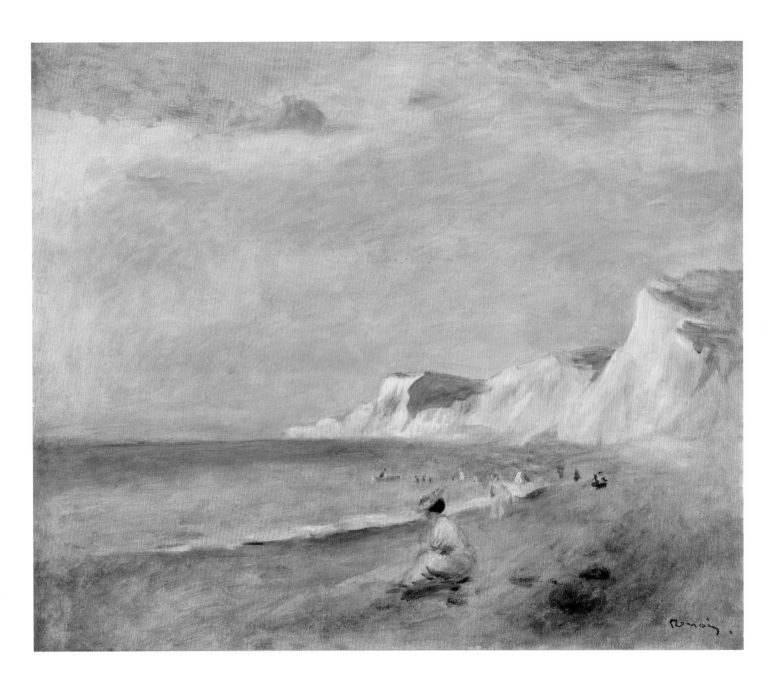

布维尔海滩

1880 年
布面油画
46cm×55cm
私人收藏

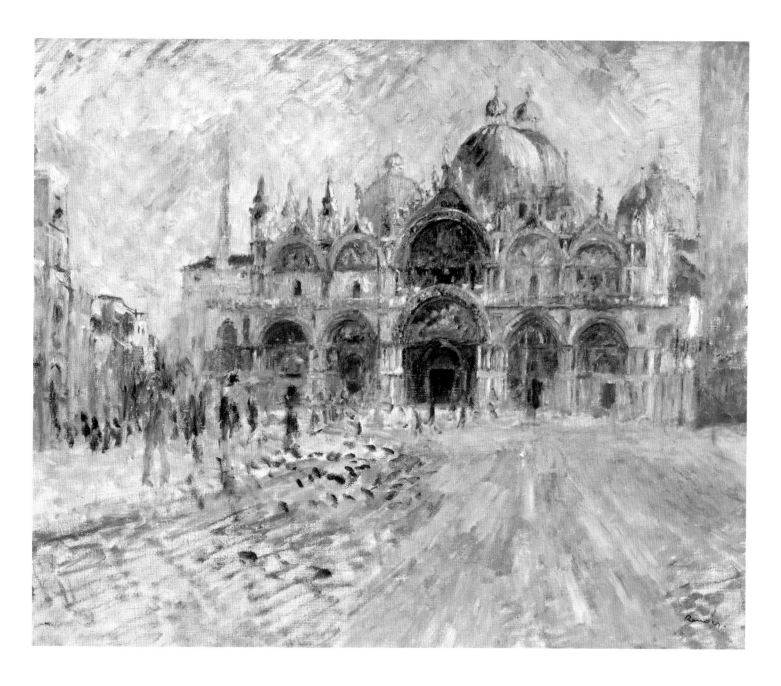

威尼斯的波拉卡·圣马力诺

1881 年
油画
65cm×81cm
明尼阿波利斯，明尼阿波利斯艺术博物馆藏

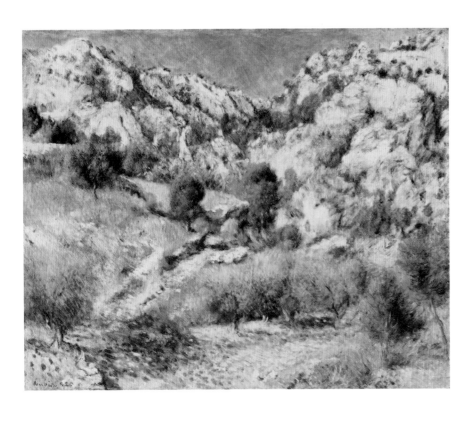

埃斯塔克的岩石峭壁

1882 年

油画
66cm×82cm
波士顿，波士顿美术馆藏

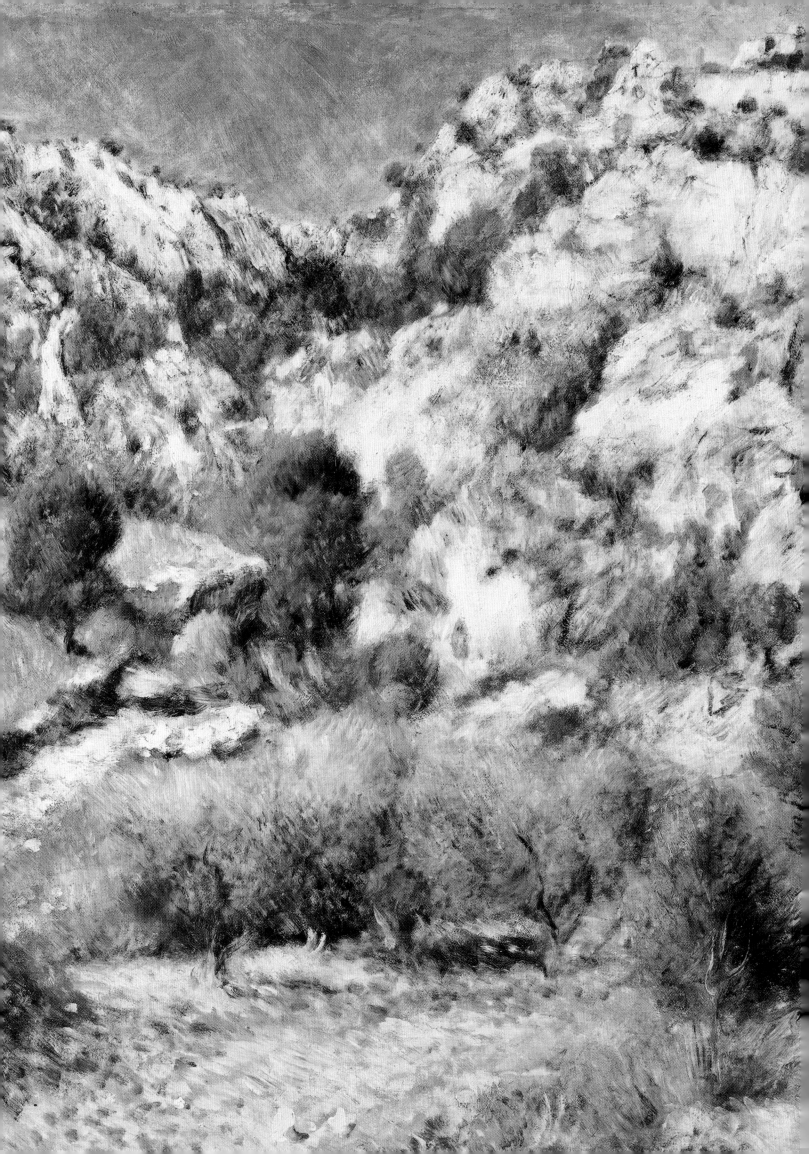

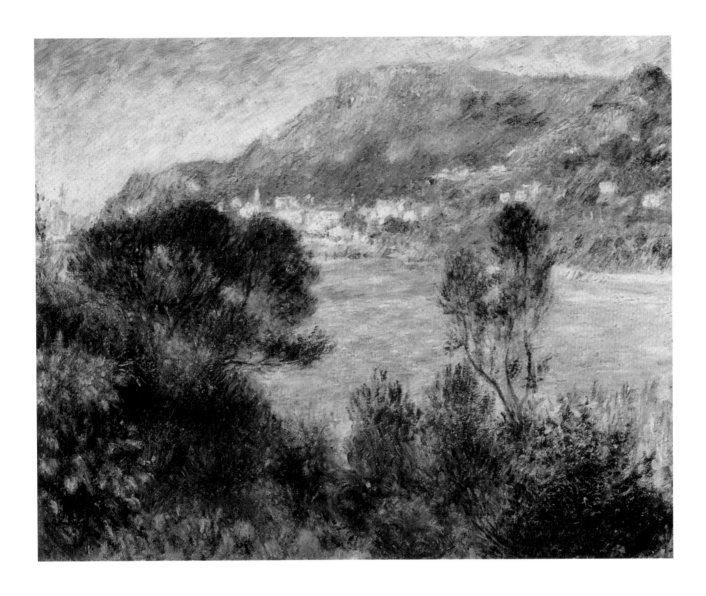

蒙特卡洛 马丁岬风光

1883 年
油画
66cm×81cm
华盛顿特区，科康美术馆藏

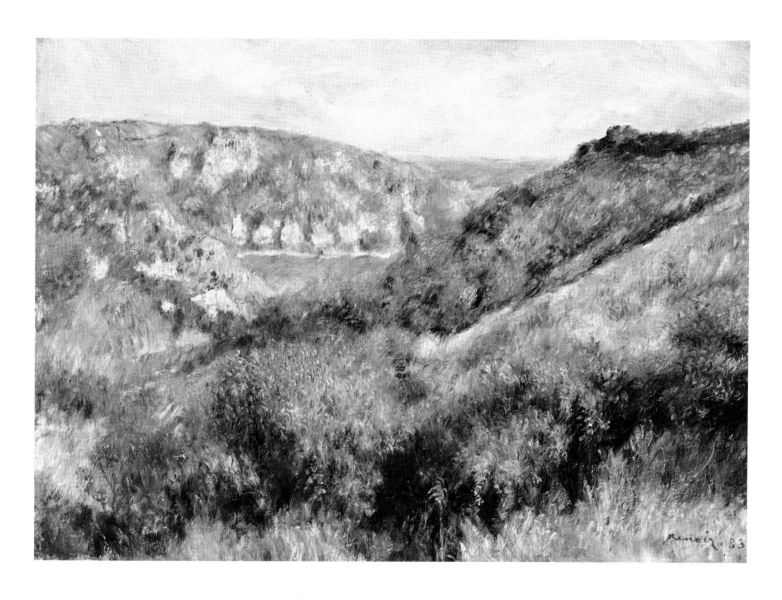

根西岛

1883 年
油画
46cm×65cm
纽约，大都会艺术博物馆藏

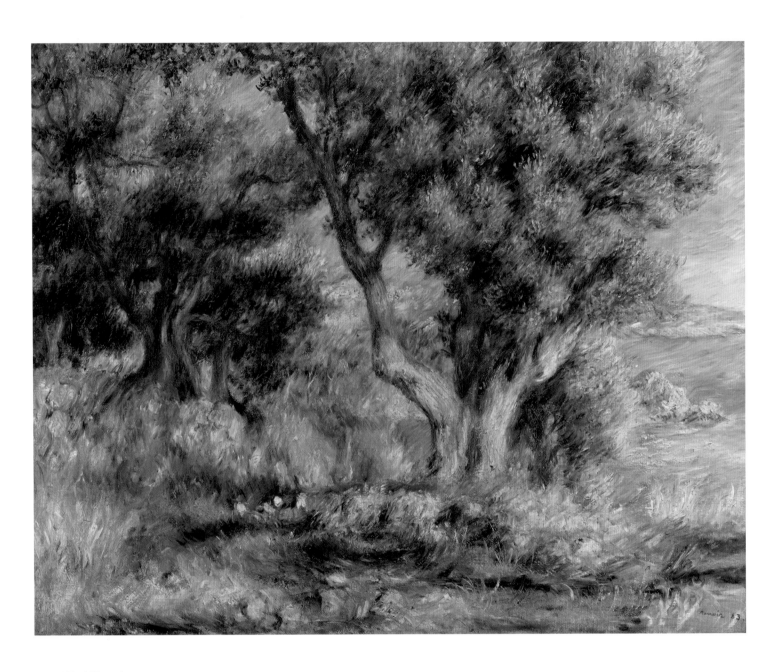

芒通附近的风光

1883 年

油画
66cm×81cm
波士顿，波士顿美术馆藏

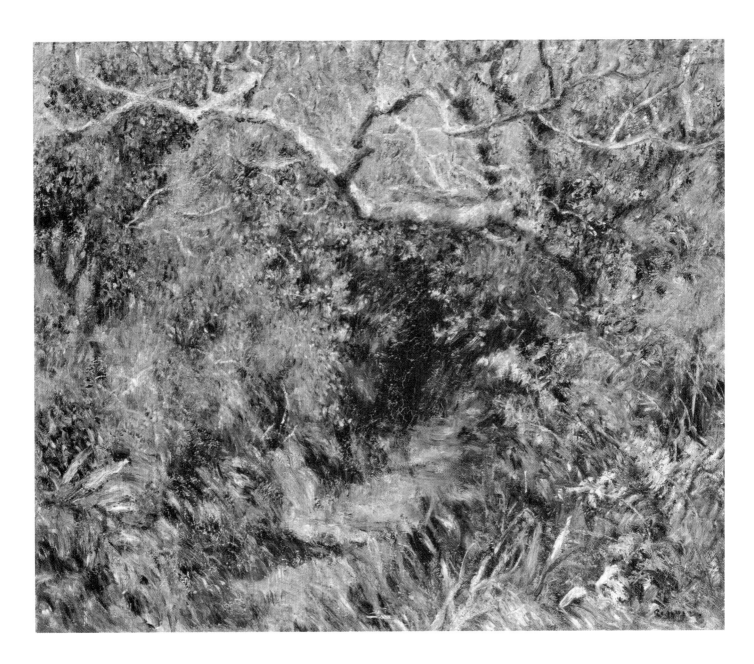

地中海的丛林风光

1883 年
油画
53cm×65cm
慕尼黑，新绘画陈列馆藏

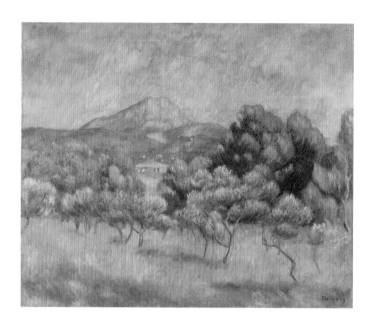

## 蒙特·圣维克多山

1888 年

油画

55cm×64cm

纽黑文，耶鲁大学美术馆藏

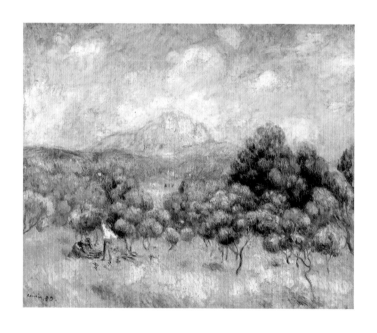

## 蒙特·圣维克多山

1888 年

油画

54cm×65cm

梅里昂，巴恩斯博物馆藏

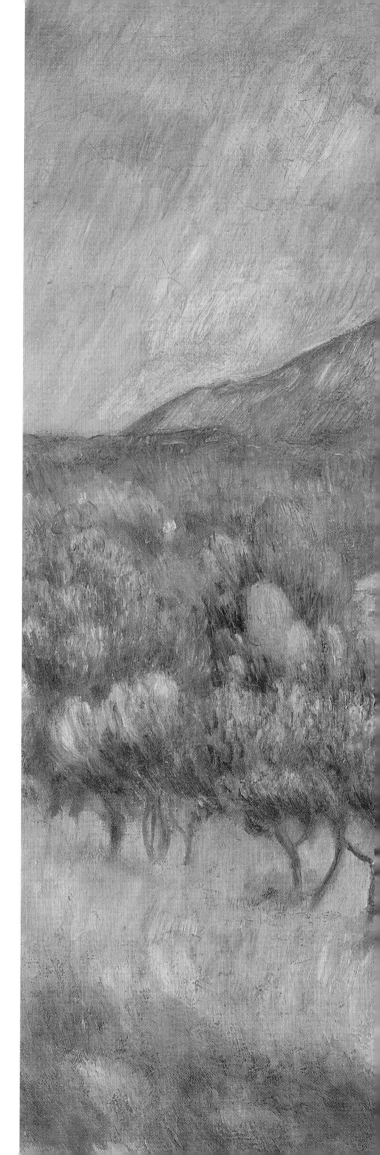

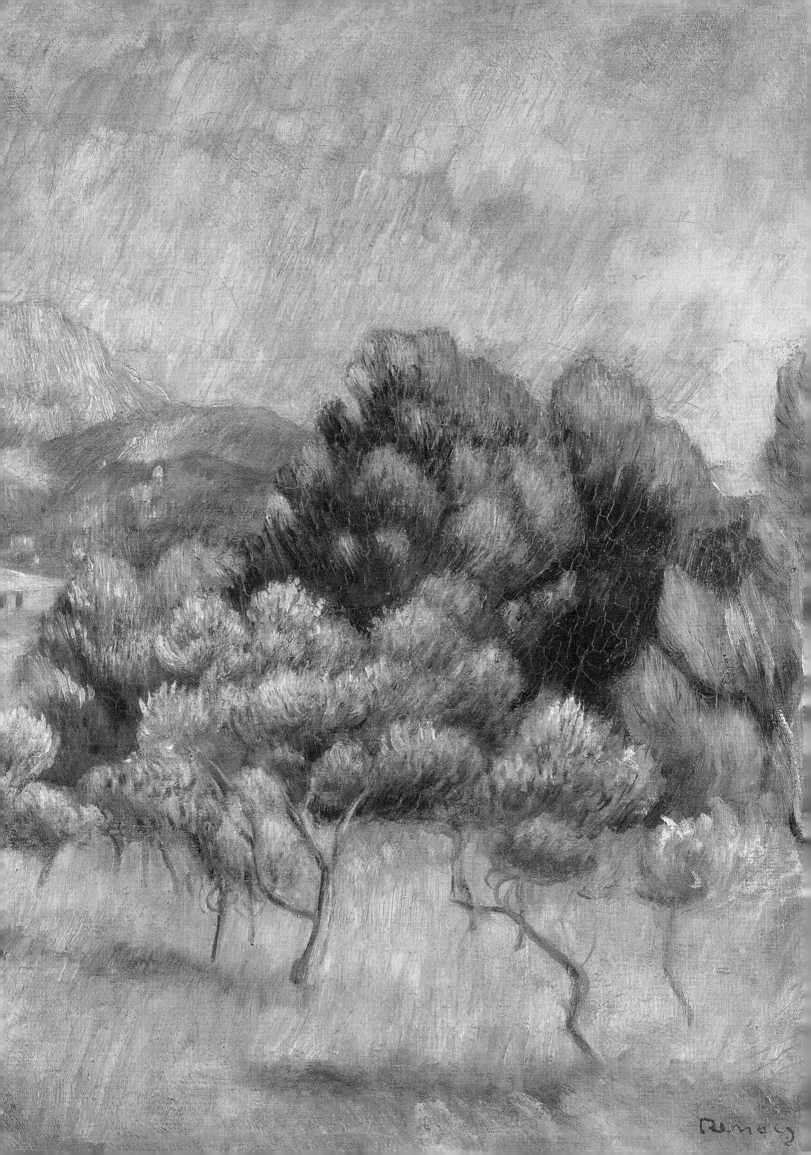

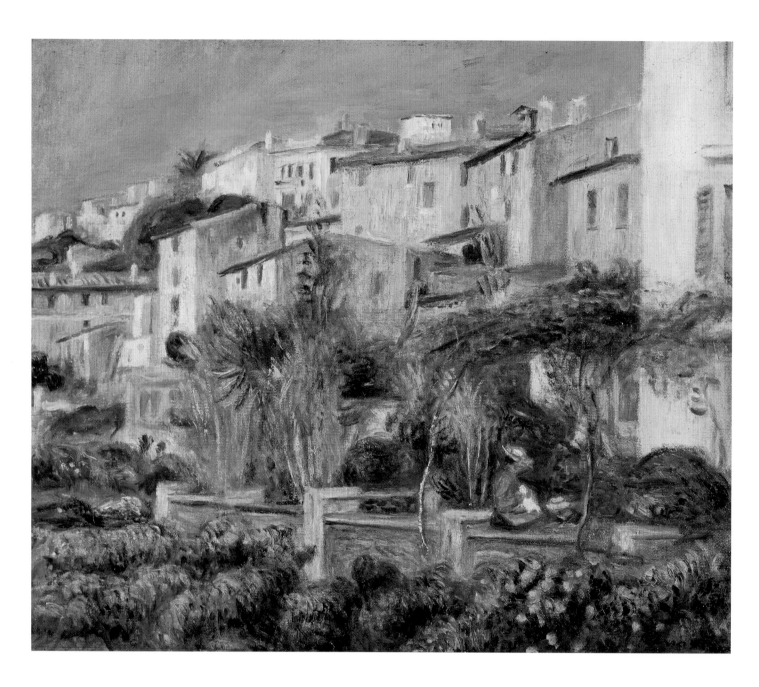

卡涅的露台

1905 年

帆布油画
46cm × 55cm
东京，石桥基金会，石桥博物馆藏

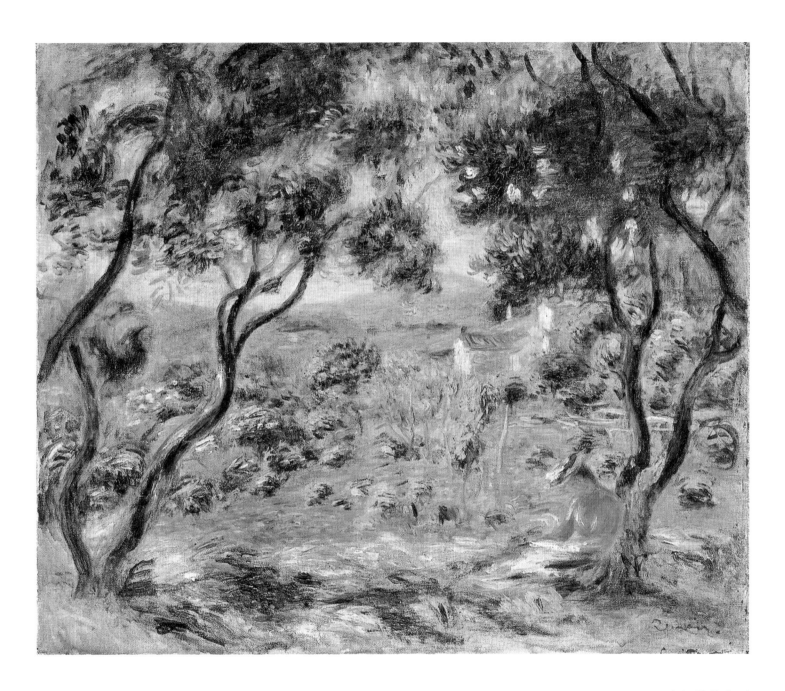

卡涅的葡萄园

1908 年
帆布油画
46cm × 55cm
纽约. 布鲁克林博物馆藏

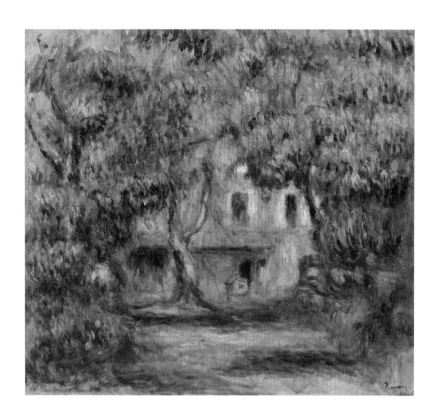

克莱特的农舍

1915—1917 年

帆布油画

46cm×51cm

滨海卡涅，克莱特博物馆藏

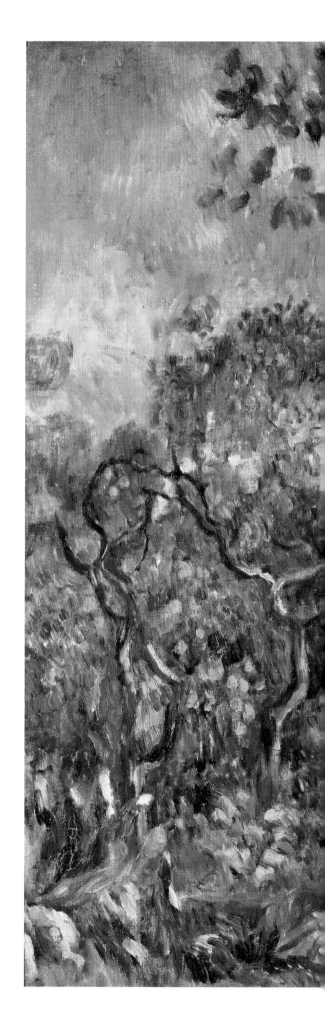

风景

1897 年

布面油画

65cm×81cm

旧金山，旧金山现代美术馆藏

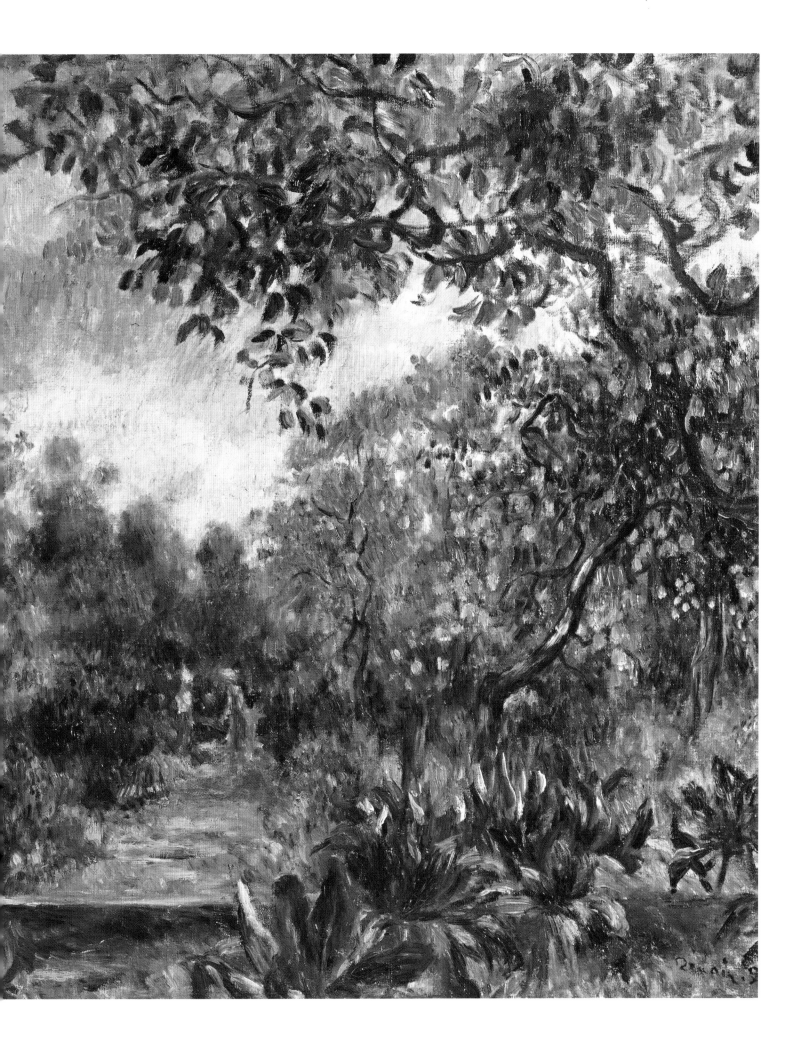

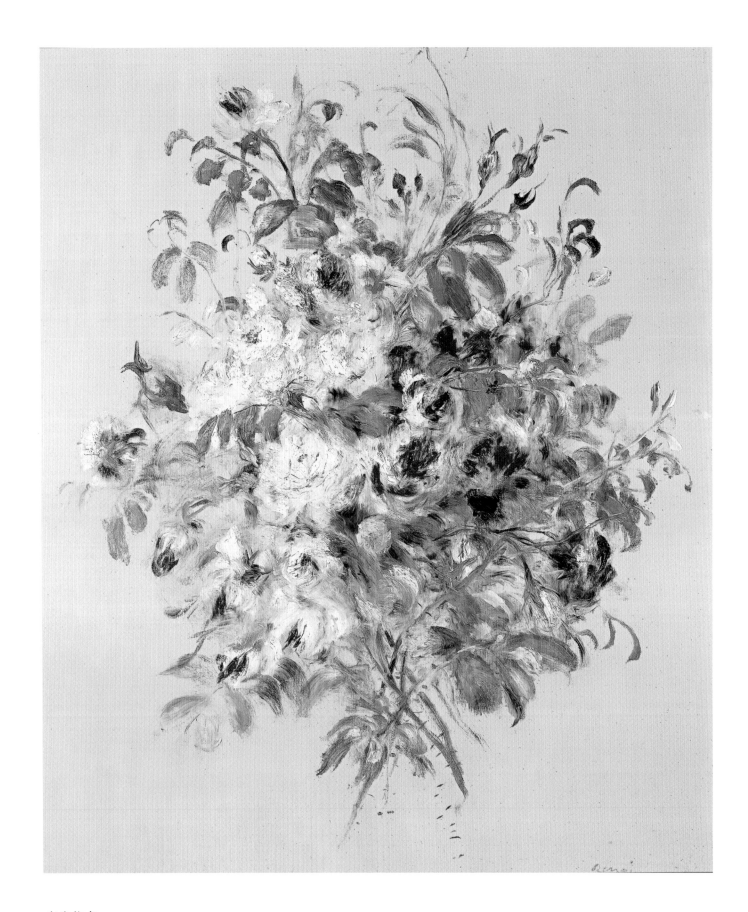

## 玫瑰花束

1879 年

木板油画
82cm × 64cm
威廉斯敦，斯特林和弗朗辛·克拉克艺术中心藏

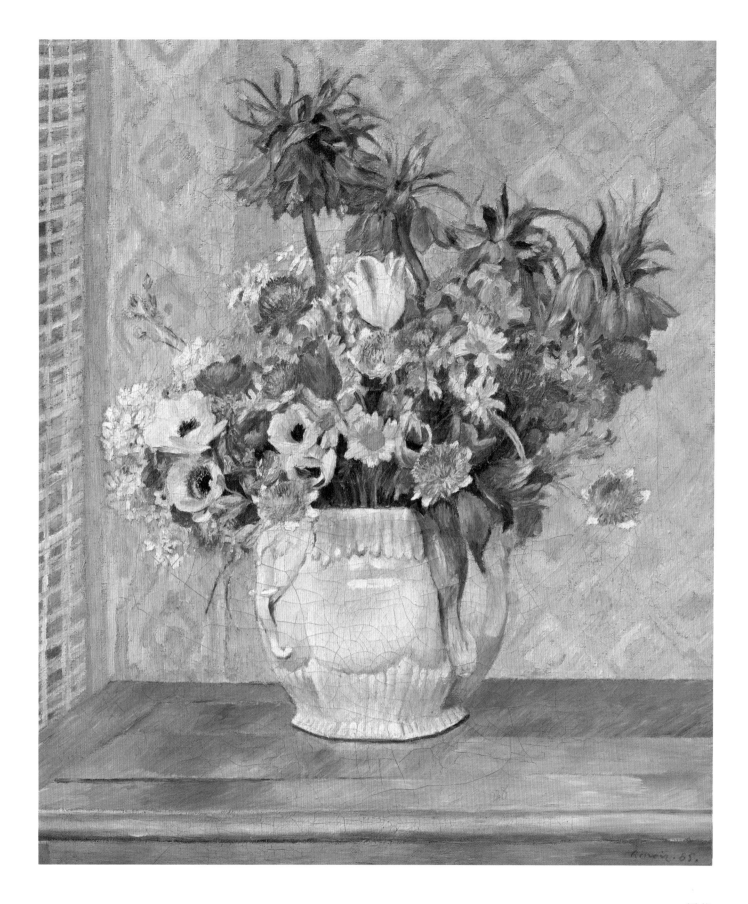

鲜花

1885 年

油画

81cm×65cm

纽约，所罗门·R·古根海姆博物馆藏

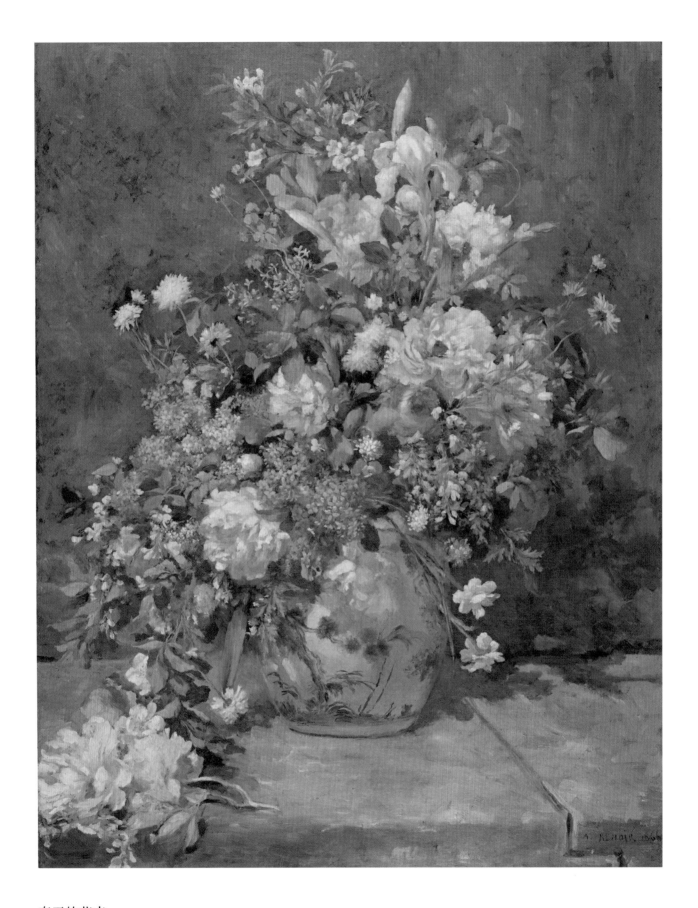

春天的花卉

1866 年

布面油画
104cm × 80cm
剑桥，哈佛艺术博物馆，福格艺术博物馆藏

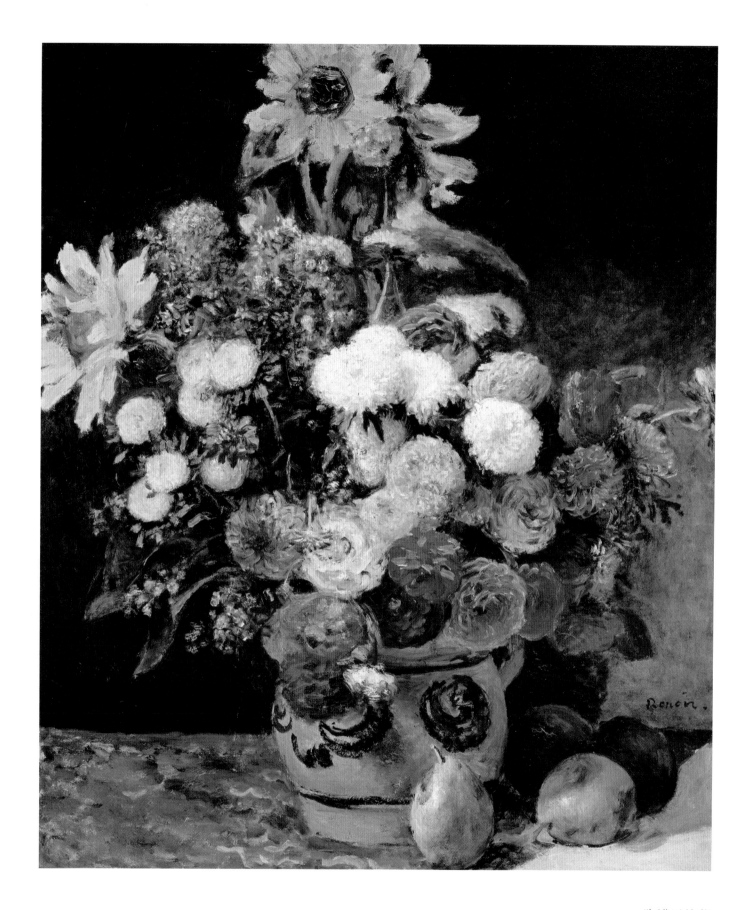

陶罐里的花

1871 年

布面油画

65cm × 54cm

波士顿，波士顿美术馆藏

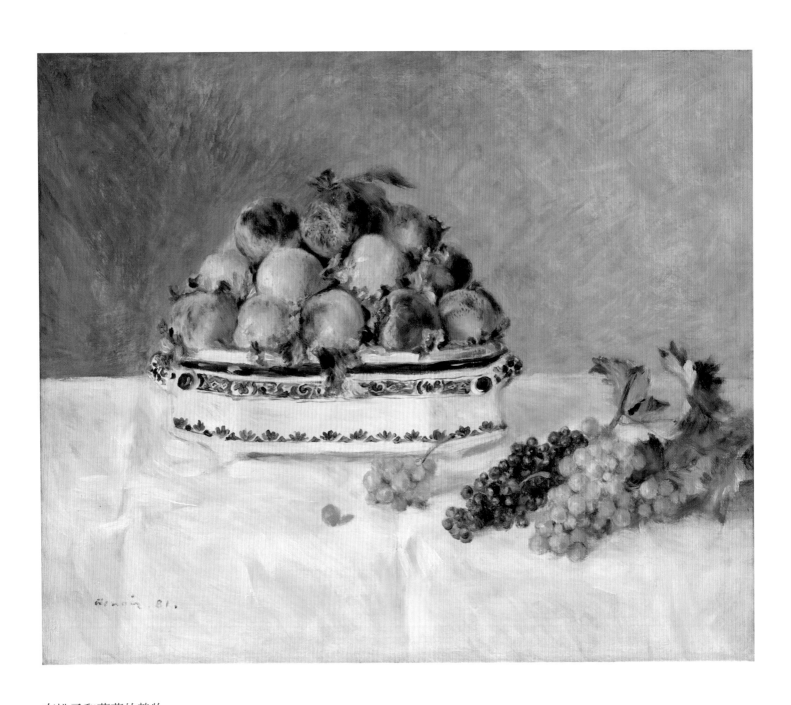

有桃子和葡萄的静物

1881 年
布面油画
53cm×65cm
纽约，大都会艺术博物馆藏

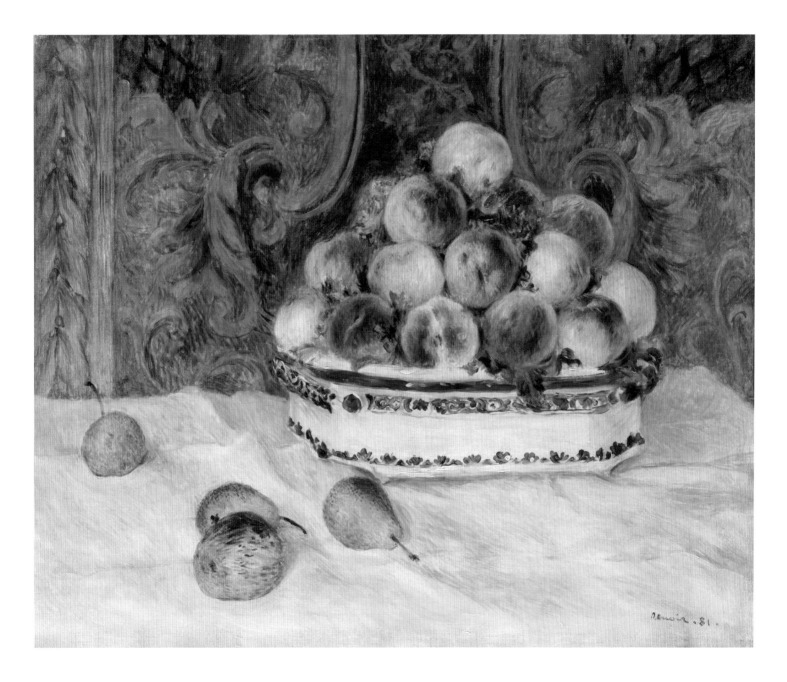

有桃子的静物

1881 年
布面油画
53cm×65cm
纽约，大都会艺术博物馆藏

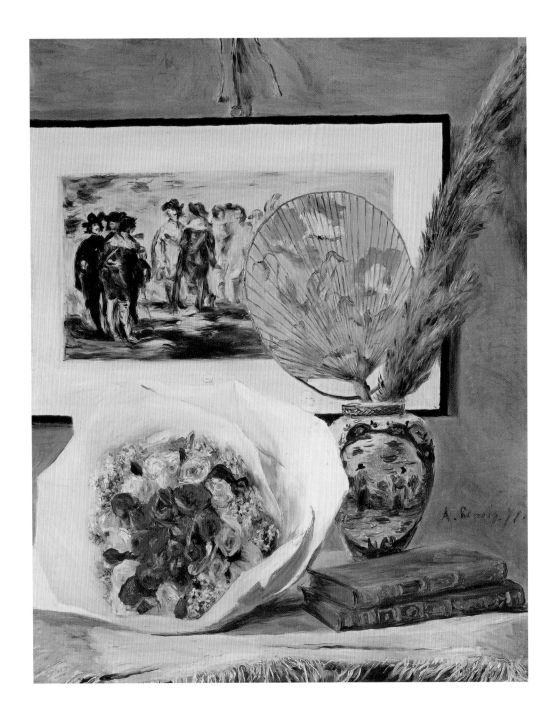

静物与花束

1871 年
布面油画
74cm × 59cm
休斯敦，休斯敦美术馆藏

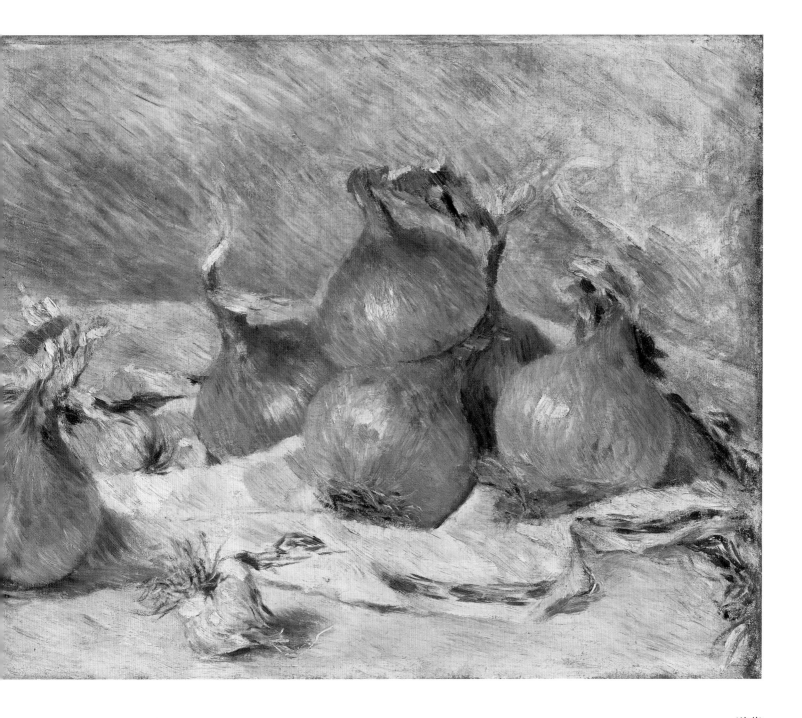

洋葱

1881 年

油画

40cm × 60cm

威廉斯敦，斯特林和弗朗辛·克拉克艺术中心藏

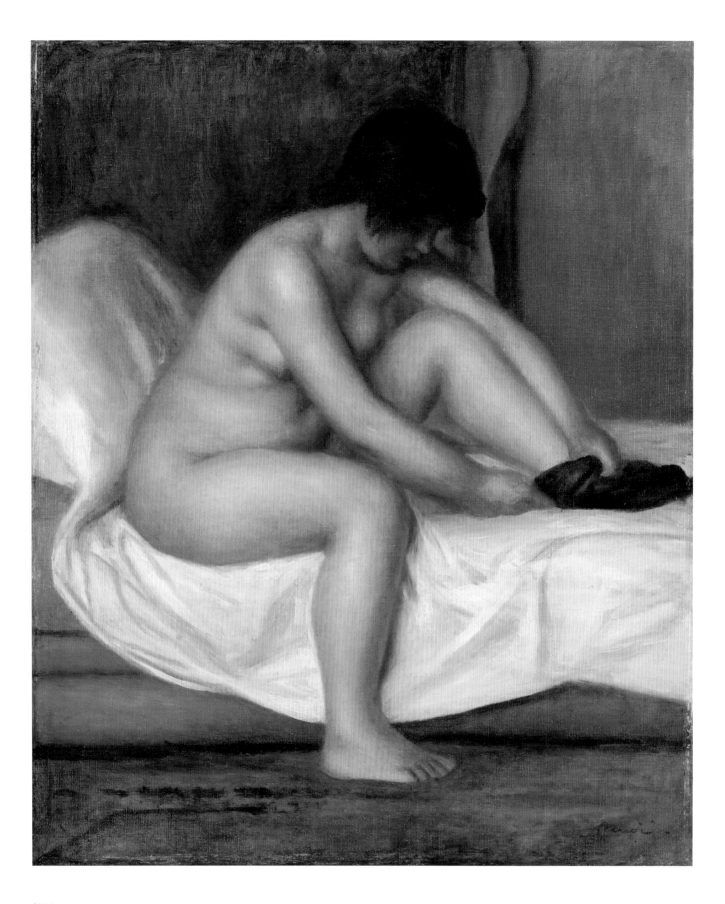

裸女

1888 年

布面油画
55cm×46cm
费城，费城艺术博物馆藏

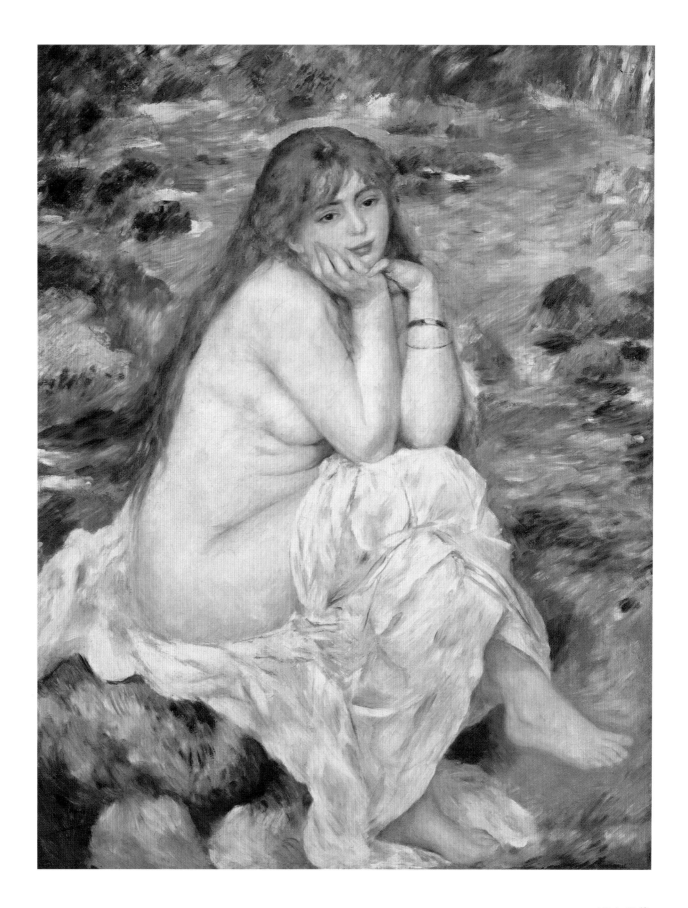

浴女坐像

1883—1884 年

油画

120cm × 92cm

坎布里奇，福格艺术博物馆藏

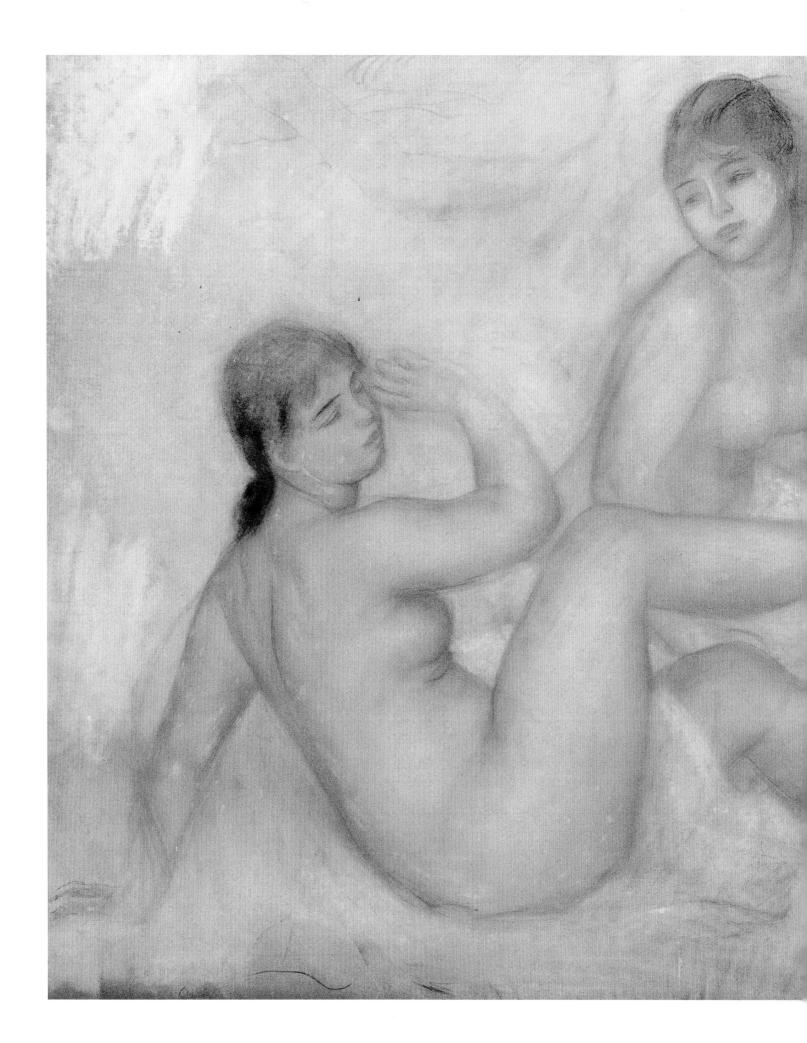

**大浴女素描**

1884—1885 年

红铅笔和白色粉彩画
108cm×162cm
巴黎，奥赛博物馆藏

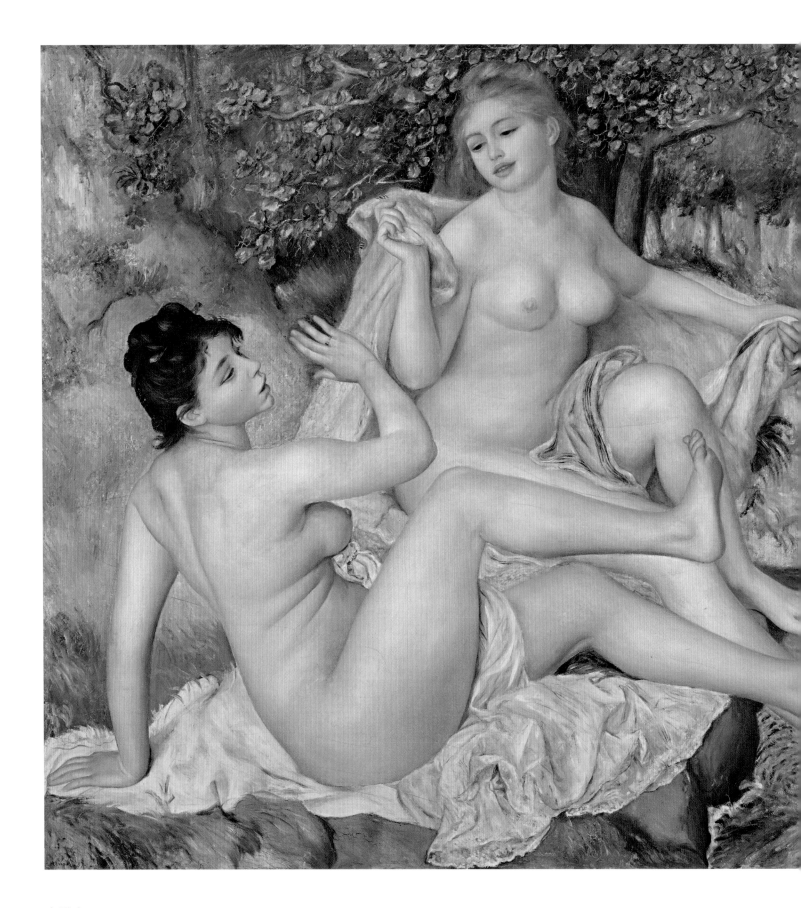

大浴女

1887 年

油画

115cm × 170cm

费城，费城艺术博物馆藏

浴女（草稿）

1884—1885 年

钢笔画

26cm×21cm

巴黎，奥赛博物馆藏

浴女（草稿）

1884—1885 年

硬纸板画，用铅笔、红铅笔、白粉彩

99cm×64cm

芝加哥，芝加哥艺术学院藏

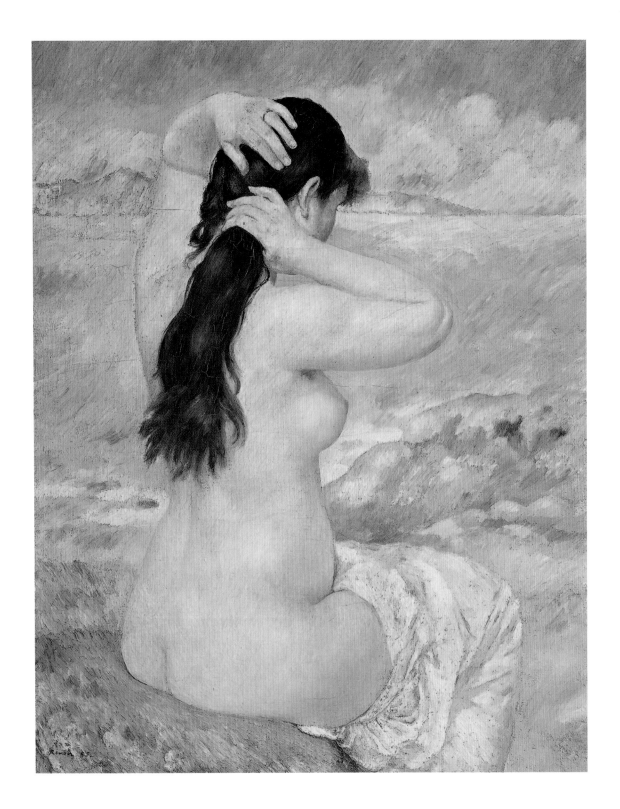

整理秀发的浴女

1885 年

油画
92cm×73cm
威廉斯敦，斯特林和弗朗辛·克拉克艺术中心藏

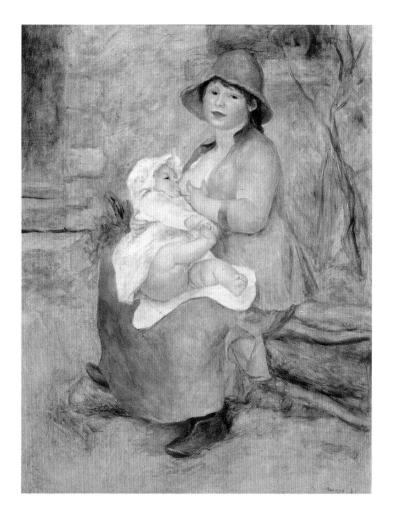

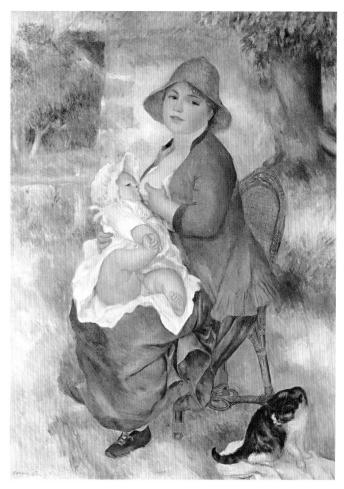

喂奶的艾琳

1886 年

油画
92cm×72cm
巴黎，奥赛博物馆藏

喂奶的艾琳

1886 年

油画
74cm×54cm
私人收藏

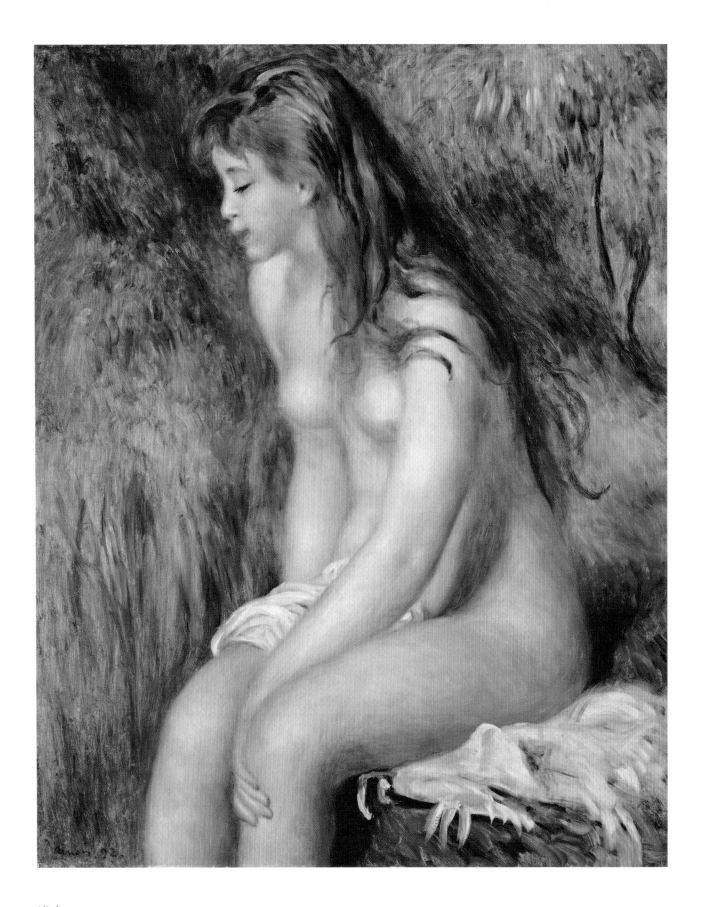

浴女

1892 年

布面油画
81cm × 65cm
纽约，大都会艺术博物馆，莱曼收藏

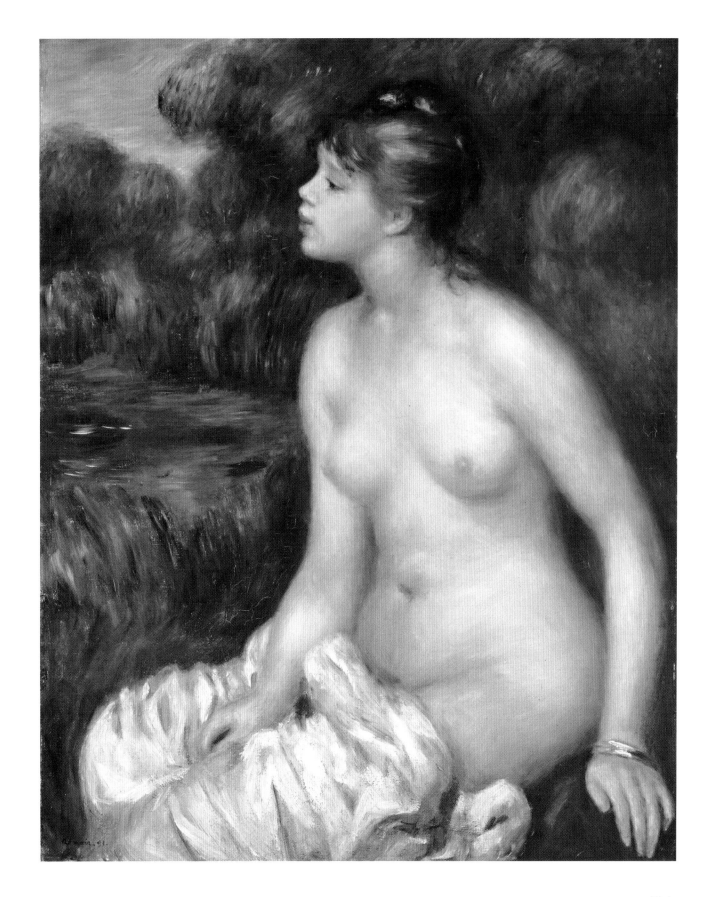

浴女

1886 年

布面油画
81cm × 65cm
佐仓，川村纪念美术馆藏

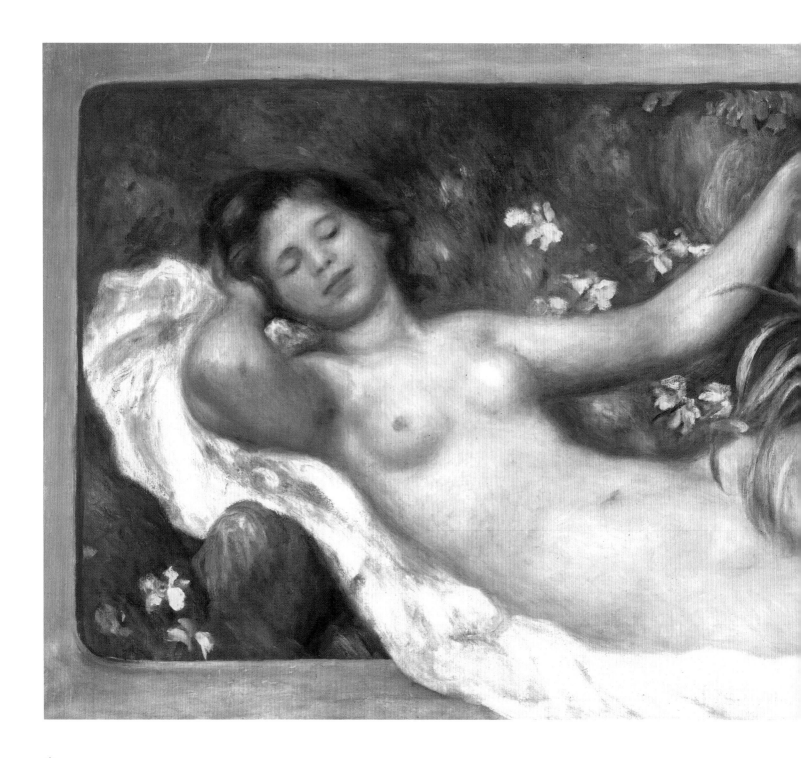

泉

1895—1897 年

布面油画

65cm × 155cm

梅里昂，巴恩斯博物馆藏

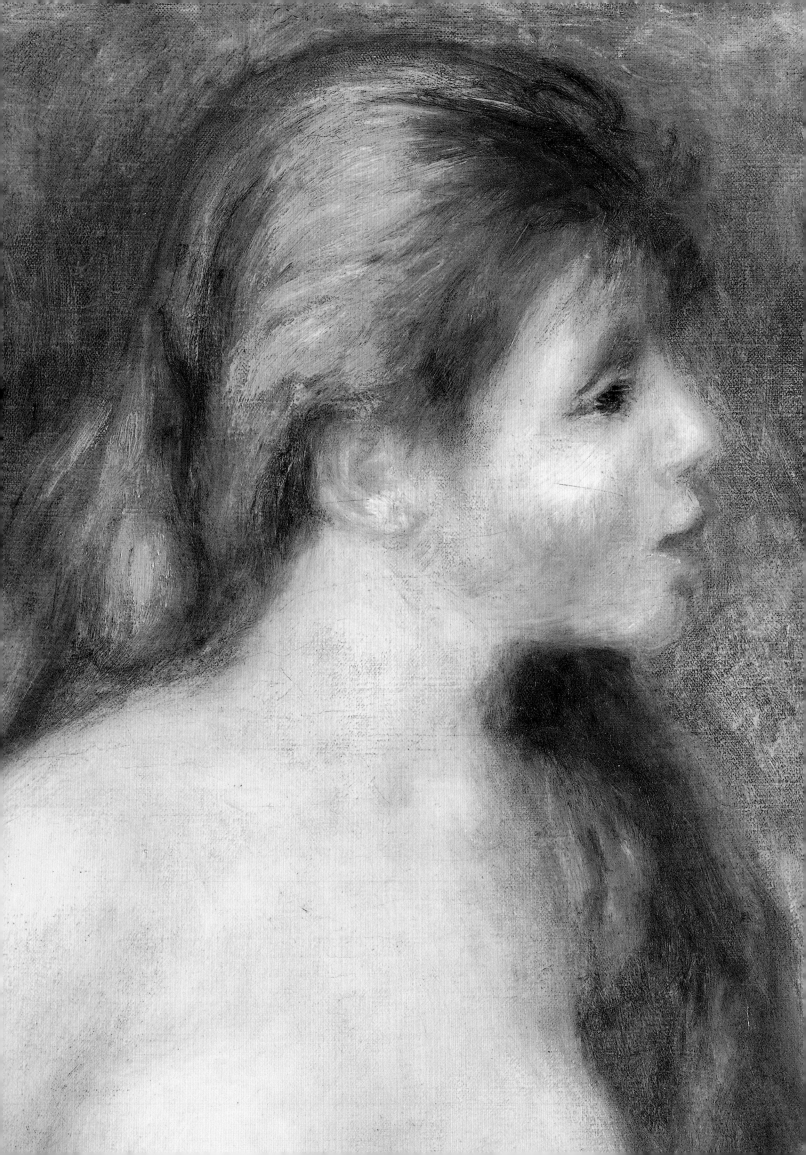

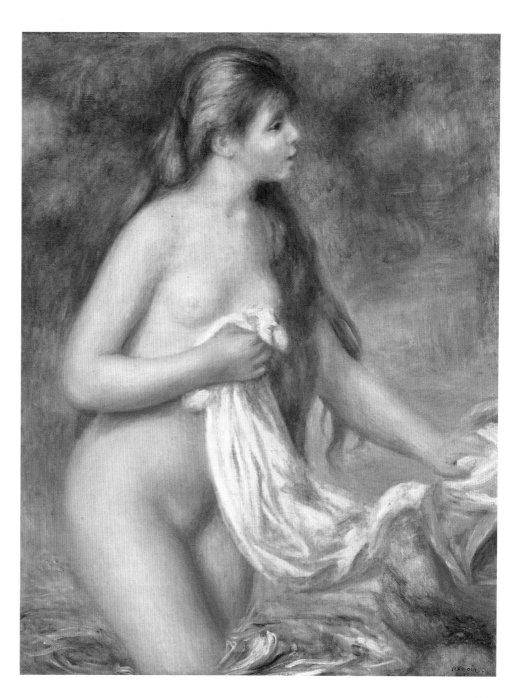

浴女

1895 年

布面油画

82cm×65cm

巴黎，橘园美术馆

让·瓦尔特－保罗·纪尧姆收藏

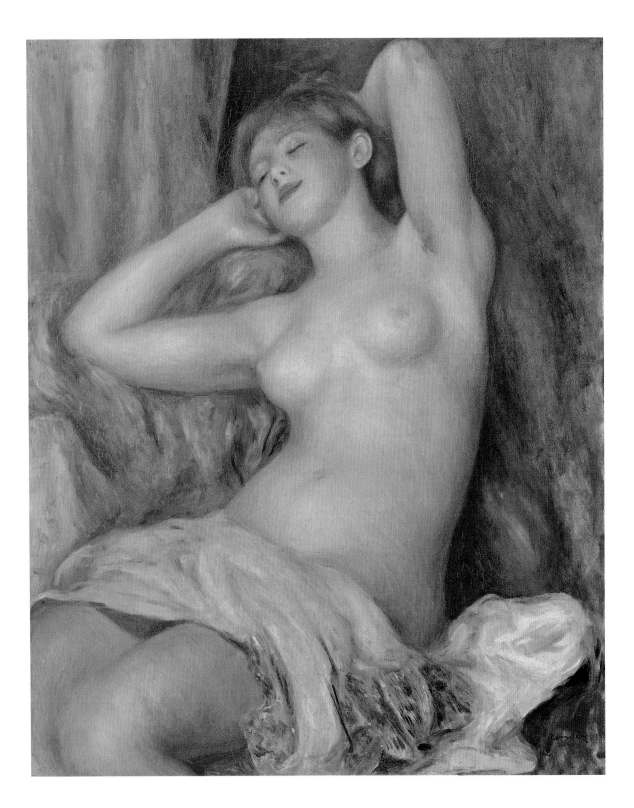

睡着的浴女

1897 年

帆布油画
81cm×65cm
奥斯卡·莱因哈特博物馆藏

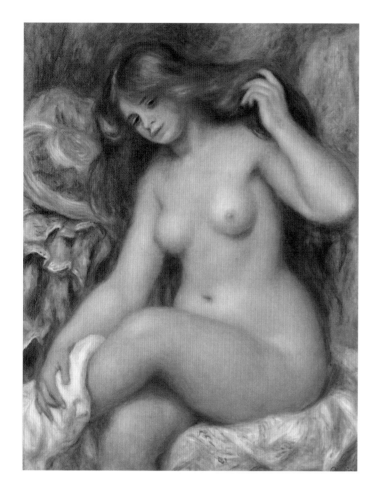

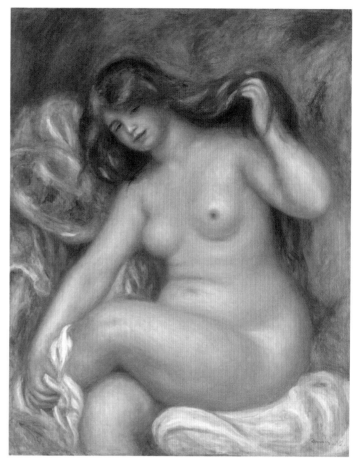

浴女

1903 年

帆布油画
92cm×73cm
维也纳，艺术史博物馆藏

浴女

1905 年

帆布油画
92cm×73cm
费城，费城艺术博物馆
鲁道夫·梅耶·德·肖恩塞赠予

斜卧的裸女

1907 年

帆布油画
70cm×155cm
巴黎，奥赛博物馆藏

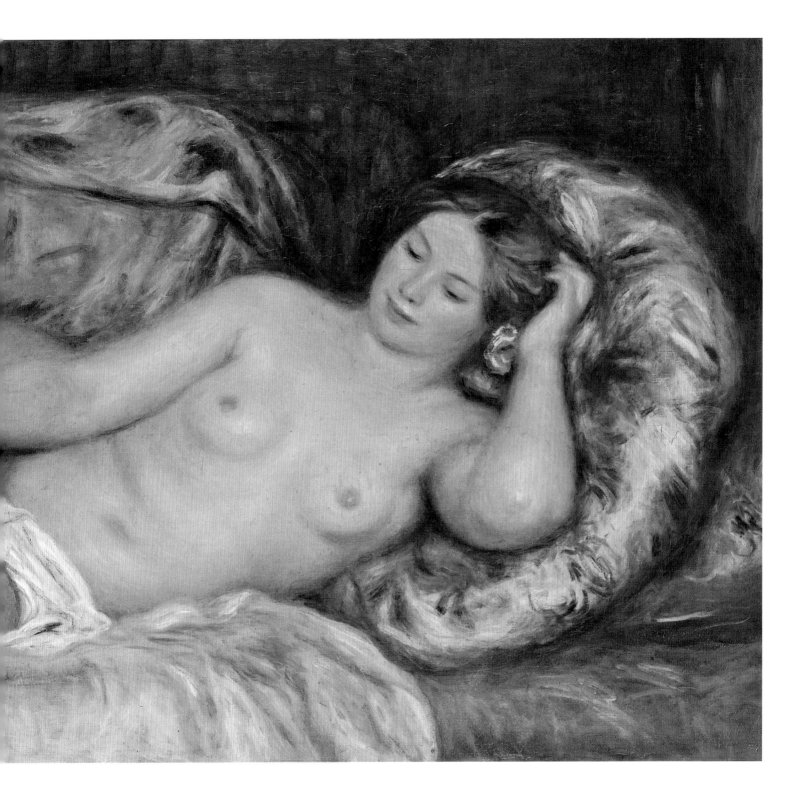

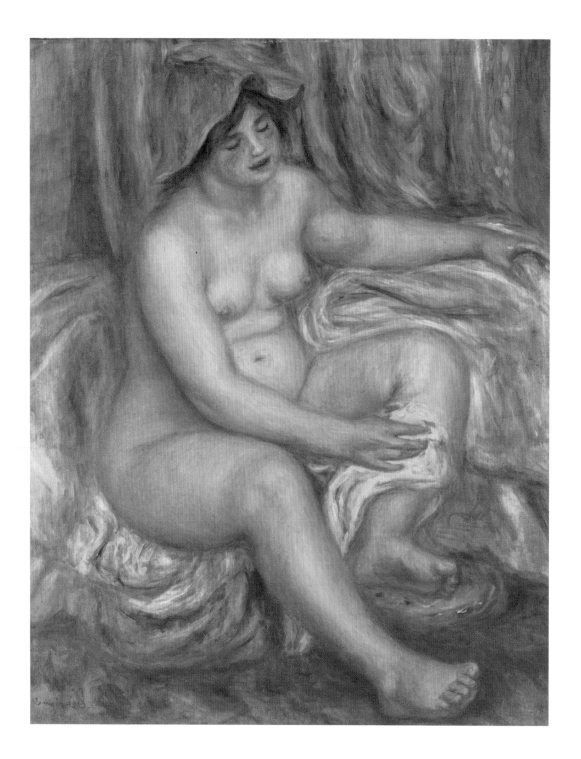

擦腿的浴女

1913 年

帆布油画
100cm×81cm
温特图尔，"雷马赫尔兹博物馆"
奥斯卡·莱因哈特收藏

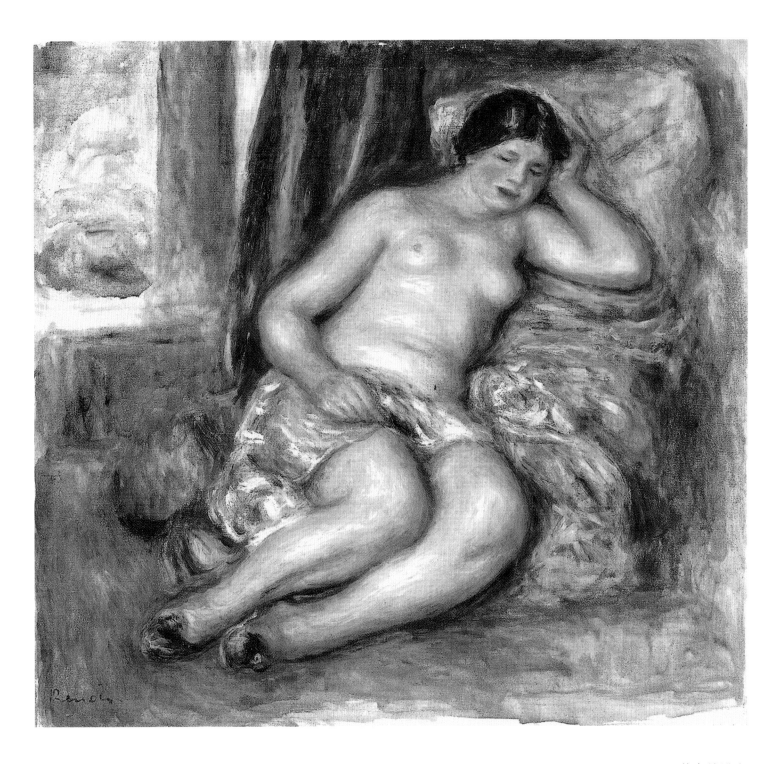

休息的浴女

1915—1917 年
帆布油画
50cm × 53cm
巴黎，奥赛博物馆藏

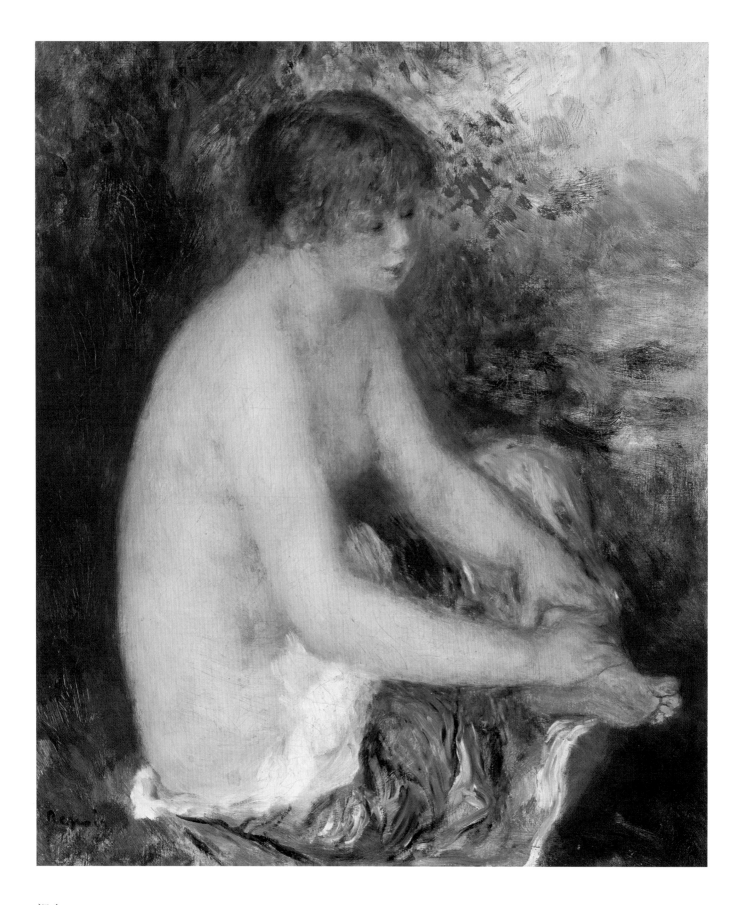

裸女

约 1880 年

帆布油画
46cm×38cm
布法罗，欧布莱·诺克斯美术馆藏

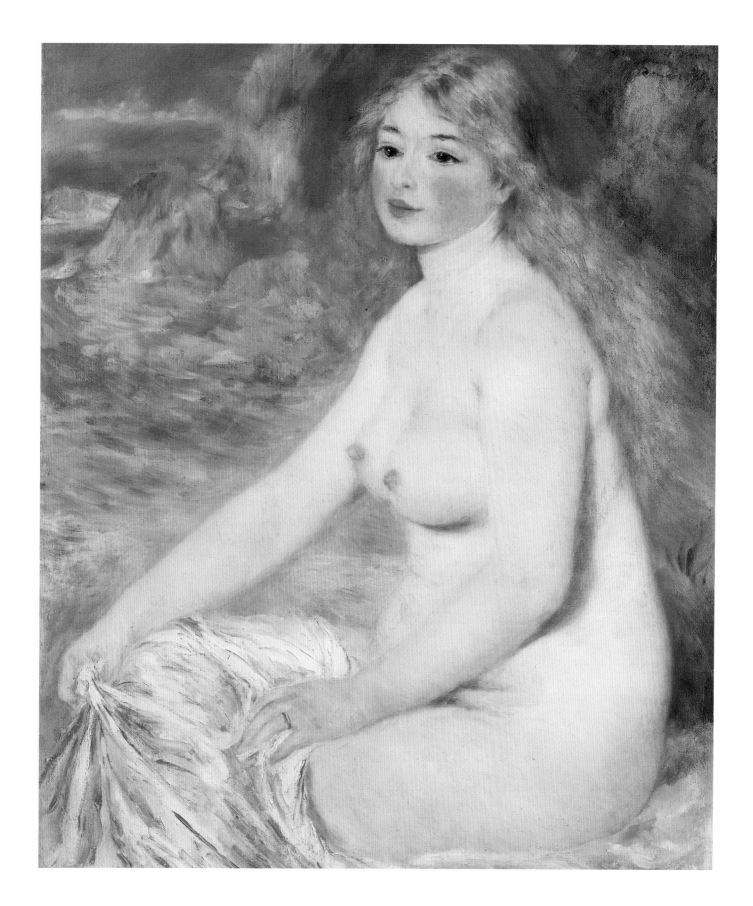

金发浴女

1881 年

布面油画
81cm×65cm
威廉斯敦，斯特林和弗朗辛·克拉克艺术中心藏

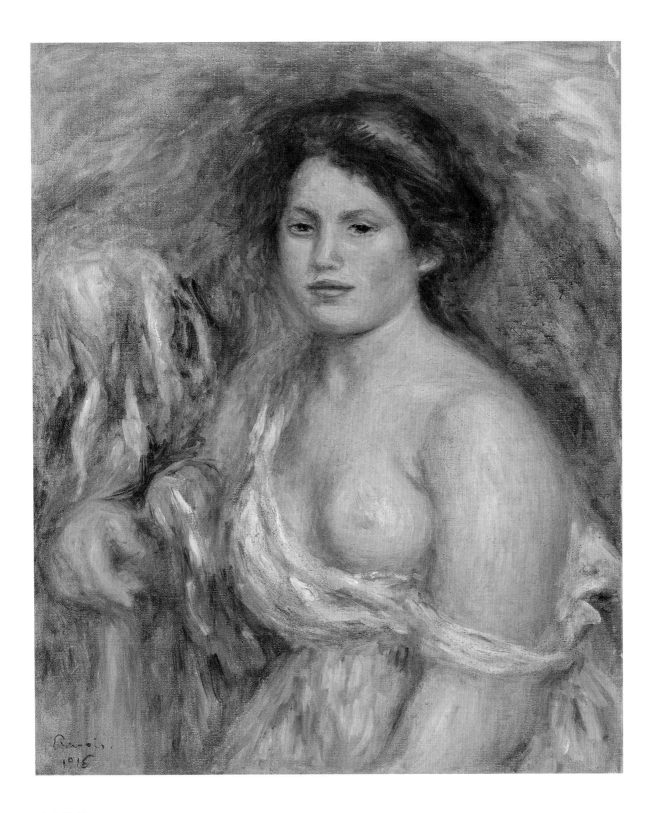

## 少女胸像

1916 年

帆布油画

55cm×46cm

巴黎，毕加索博物馆藏

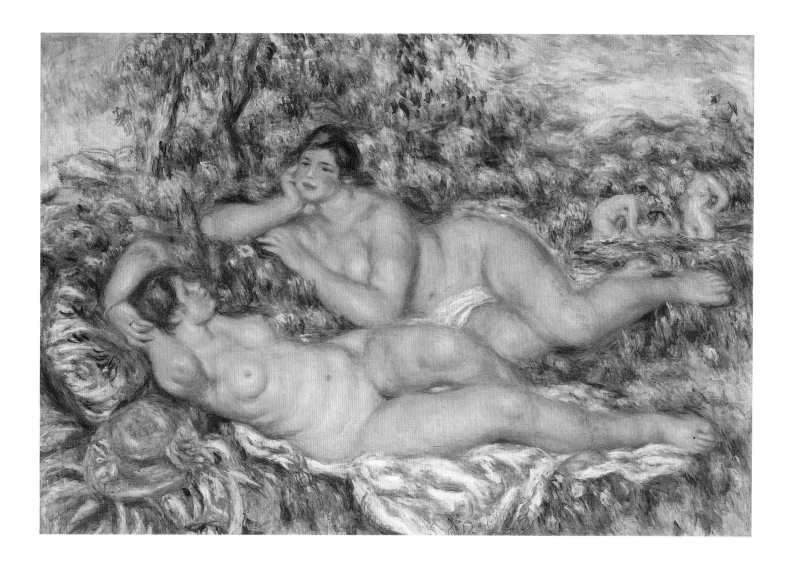

大浴女

1918—1919 年

帆布油画

110cm × 160cm

巴黎，奥赛博物馆藏

这幅作品是雷诺阿去世前最后的一幅大幅面画作。

**图书在版编目（CIP）数据**

雷诺阿 / 余都主编 ； 何浩编. —— 重庆 ： 重庆出版
社，2021.8
ISBN 978-7-229-15546-9

Ⅰ．①雷… Ⅱ．①余… ②何… Ⅲ．①油画－作品集
－法国－近代 Ⅳ．①J233.8

中国版本图书馆CIP数据核字(2020)第242564号

# 雷诺阿
**LEI NUO A**

余 都 主编 何 浩 编

策 划：张 跃
责任编辑：张 跃
装帧设计：李南江 李 坤
责任校对：朱彦谚

重庆出版集团
重庆出版社 出版

重庆市南岸区南滨路162号1幢 邮政编码：400061 http://www.cqph.com
重庆新金雅迪艺术印刷有限公司印制
重庆出版集团图书发行有限公司发行
E-MAIL:fxchu@cqph.com 邮购电话：023-61520678
全国新华书店经销

开本：965mm×1270mm 1/16 印张：10.75
2021年8月第1版 2021年8月第1次印刷
ISBN 978-7-229-15546-9
定价：98.00元